북해에서의 항해

북해에서의 항해

포스트−매체 조건 시대의 미술

지은이 로절린드 크라우스
옮긴이 김지훈

A Voyage on the North Sea:

Art in the Age of the
Post-Medium Condition

●●●●●A

일러두기

- 원서의 주는 번호에 딸려 실었고, 옮긴이 주는
 닻 기호(⚓)로 표시해 본문 하단에 배치했다.
- 원서에서 이탤릭체로 강조한 부분은 굵은 글씨로,
 큰따옴표로 강조한 부분은 작은따옴표로 표시했다.
- 단행본은『 』, 시, 단편소설, 논문은「 」, 잡지 및 전시는 《 》,
 논문, 작품은 〈 〉로 표시했다.

북해에서의 항해

서문

처음에 나는 **매체**(medium)라는 단어를 더 이상 논의할 필요가 없고, 매우 치명적인 독성이 있는 폐기물인 양 매장한 후 그 곁을 떠나 어휘적 자유의 세계로 들어갈 수 있을 것이라고 생각했다. '매체'라는 단어는 너무나 오염되어 있고, 너무 이데올로기적이고, 너무나 교조적이며, 담론적으로 너무 무거워 보였다.

나는 스탠리 카벨(Stanley Cavell)의 **자동기법**(automatism)이라는 용어를 활용할 수 있을지 궁금했다. 카벨은 영화(film)⚓를 (상대적으로) 새로운 매체로서 말하는 문제와, 그가 보기에 모더니즘 회화에 관해 설명되지 않은 것으로 보이는 것을 명확하게 하는 이중의 난제(難題)에 대처하기 위해 이 용어를 차용한 바 있다.[1]⚓⚓ 카벨은 '자동기법'이라는 단어에서 영화의 어떤 부분—카메라의 역학에 의존하는 부분—이 자동적이라는 의미를 포착했다. 이는 또한 초현실주의에서 무의식의 반사작용(앞으로 보게 되듯이 위험하지만 유용한 암시)이라는 의미로 사용되는 '자동기법'과 연결되었다. 그리고 '자동기법'이라는 단어는 자동기법의 결과로 만들어진 작품이 그 제작자로부터 자유를 얻게 된다는 의미에서 '자율성(autonomy)'에 대한 참조를 함축할 수 있었다.

예술에 대한 보다 전통적인 맥락들 내에서의 매체 또는 장르라는 관념처럼, 자동기법은 기술적 혹은 물질적 지지체(support)⚓⚓⚓와, 특정 장르가 그 지지체 위에서 작용하고 분절하거나(articulate) 작업할 수 있게 하는 관습들(conventions) 사이의 관계를 포함한다. 하지만 '자동기법'이 '매체'에 대한 이 전통적인 정의의 전경에 깔아 놓는 것은 즉흥이라는 개념, 즉 이제는 예술적 전통의 보증에서 자

1.
Stanley Cavell, *The World Viewed*(Cambridge, Mass: Harvard University Press, 1971), pp. 101-18; (국역본) 스탠리 카벨, 『눈에 비치는 세계』, 이두희, 박진희 옮김, 이모션 북스, 2014.

⚓
영화/필름: 이 책에서 'film'은 활동사진에 기반한 예술 형태이자 개별 작품들을 가리킬 때는 '영화'로, 매체의 집적적이고 변별적인 조건이라는 관념(즉 '장치(apparatus)'라는 관념)과 연결될 때는 '필름'으로 번역했다(예를 들어 'filmic apparatus'는 '필름 장치'로 번역했다). 후자의 의미에서 일차적으로 이 단어는 전통적인 영화를 규정했던 물질적 구성요소로서 셀룰로이드 스트립을 가리킨다. 그러나 크라우스가 주장하듯, 매체로서의 필름은 셀룰로이드 스트립을 넘어서 다른 구성성분들(영사기, 스크린, 영사 조건, 관람자의 위치, 카메라, 카메라의 작동법)을 포함하며 이들 중 그 어떤 것도 장치를 일차원적으로 규정하지 않는다.

⚓⚓
카벨의 자동기술법, 그리고 이 개념이 크라우스의 매체 개념과 연관되는 방식에 대해서는 '부록 2: 옮긴이 해제'를 참조하라.

유로워진 매체를 맞아 모험을 할 필요성이라는 개념이다. 바로 이 즉흥이라는 의미 때문에 이 단어에서 '심리적 자동기법'✝✝✝✝이 연상되는 것이 기꺼이 용인된다. 그러나 여기에서의 자동적 반사작용은 즉흥에 항상 포함되었던 표현적 자유와 같은 것으로서의 무의식적인 것이라기보다는 한 장르의 기술적 기반과, 발표 공간을 개방했던 그 장르의 정해진 관습 간의 관계인 것이다. 예를 들면 푸가가 성부(聲部, voice)들 간의 복합적인 결연(結緣)을 '즉흥적으로 연주하는' 방식이 그것이다. 여기서 문제의 관습이 푸가나 소네트의 관습처럼 엄격할 필요는 없다. 그러나 관습들이 없다면 그런 즉흥곡의 성패를 판단할 수 없을 것이다. 관습들은 과도하게 느슨하거나 도식적일 수도 있다. 말하자면 표현성(expressiveness)에는 어떤 목표도 없었다.[2] 내가 카벨의 사례에서 받는 매혹은 그것이 모든 매체의 내적 복합성(plurality)을 고수한다는 점, 하나의 미적 매체를 본래의 물리적 지지체에 불과한 것으로 여기는 것의 불가능성이었다. 매체를 그것의 환원성으로, 물화(reification)를 향한 충동으로 가득 찬 단순한 물리적 대상(object)으로 간주하는 그와 같은 정의는 예술계에서 널리 통용되었으며, 클레멘트 그린버그(Clement Greenberg)라는 이름은 그러한 정의와 너무나 긴밀히 결부되어 있었다. 그래서 내가 직면했던 문제는 바로 1960년대 이후로 지금까지 '매체'라는 단어를 말하는 것이 '그린버그'를 호출하는 것을 뜻했다는 점이었다.[3] 사실 매체라는 단어를 '그린버그화'하려는 충동은 너무나 만연해서 매체의 정의에 대한 역사상의 이전의 접근들이 지

2.
이 점에 대해서는 Cavell, "Music, Discomposed," in *Must We mean What We Say?*(New York: Scribner's, 1969), pp. 199-202를 참조하라.

3.
이 문제를 더욱 복잡하게 하는 것은 그린버그의 이름을 따옴표 수신호로 괄호 칠 필요성이다. 내가 이 문장에서 그린버그의 '매체'라는 단어 사용에 대한 이 독해가 하나의 기이한 오해를 수반했고 (지금도 수반한다는) 점—이에 대해서는 이 책 36-39 페이지를 보라—을 가리키기 위해 그린버그의 이름을 따옴표로 묶었던 바로 그런 식으로 말이다.

✝✝✝
이 책에서 technique/technical은 '기술/기술적'으로, technology는 '테크놀로지'로 옮겼다.

✝✝✝✝
앙드레 브르통이 「초현실주의 선언」(1924)에서 초현실주의를 정의하면서 제안한 용어이다. 이 선언문의 말미에 브르통은 초현실주의를 "순수한 심리적 자동기법"으로 규정하면서 이것에 의해 초현실주의는 "구어적이든 글쓰기에서든 사유의 참된 기능을 표현하는 것을 의도한다"고 주장한다. 브르통에 따르면 이러한 기법은 "꿈의 전능함" 속에서 전개되는 자유로운 연상들을 뜻하며, "이성이 수행하는 모든 통제"로부터 자유로운 사유, 즉 "모든 미적 또는 도덕적 선입견들" 바깥의 사유를 표현한다. André Breton, *Manifestos of Surrealism*, trans. Richard Seaver and Helen Lane (Ann Arbor, MI: University of Michigan Press, 1969), pp. 1-48.

닌 복잡성을 제거해버릴 정도였다. "하나의 그림은—그것이 전투용 말이나 나체의 여인 또는 어떤 일화가 되기 이전에—본질적으로 일정한 질서에 따라 결합된 색채들이 칠해진 평면이다"라는 모리스 드니(Maurice Denis)의 유명한 1890년의 격언은 지금은 회화를 '평면성'으로 환원하는 본질주의의 전조로 읽힐 뿐이다. 사실이는 드니의 요점이 **아니다**. 그보다는 우리가 **재귀구조**(recursive structure)—즉 요소들 중 일부가 그 구조 자체를 발생시키는 규칙들을 생산하는 구조—라고 부를 수 있는 겹쳐지고(layered) 복잡한 관계를 그가 기술하고 있다는 점이 무시되어왔으며 지금도 그렇다. 또한 이 재귀구조가 주어진 것이라기보다는 만들어지는 것이라는 점은 '매체'를 전통적으로 기술(technique) 문제와 연결시키는 관점들에 잠재되어 있는 것이다. 예술이 교육을 위해 아카데미 내에서 각기 다른 매체들—회화, 조각, 건축—을 대표하는 아틀리에들로 분화되던 시기에서처럼 말이다.[4]⚓

따라서 내가 결국 '매체'라는 단어를 계속 유지하고자 했다면 이는 이 단어에 결부된 모든 오해와 오용에도 불구하고 이 단어가 내가 말하고자 하는 담론의 장을 개방하는 용어이기 때문이다. 이는 역사적 층위에서도 사실인데, 매체라는 개념의 운명이 연대기적으로는 그 자체로 문제적 후유증(설치미술이라는 국제적 현상)을 결과적으로 낳았던 비판적 포스트모더니즘(제도 비평, 장소 특정성)의 부상에 속한 것으로 보이기 때문이다. 말하자면 오직 '매체'라는 단어만이 일련의 이러한 사태를 이끈 것처럼 여겨졌다. 또한 어휘의 측면에서 보자면 매체 특정성(medium-specificity)이라는 명칭에서처럼 '특정성'이라는 논제를 생기게 한 것은 '자동기법'과 같은 것이 아니라 '매체'라는 단어이다. 특정성은 대상화나 물화의 형식으로 재주조되어 남용되는, 불행하게도 또 하나의 무거운 개념

4.
이 텍스트를 통틀어 나는 매체들(mediums)을 매체(medium)의 복수형으로 사용한다. 이는 미디어(media)와의 혼동을 피하기 위함인데, 나는 미디어라는 단어가 가리키는 커뮤니케이션 테크놀로지로 사용하기 위해 이 단어의 사용을 유보한다.

⚓
크라우스는 이 책과 연관된 다른 논문 및 저서에서도 '매체'와 '미디어'의 엄격한 구별을 고수해왔다. 이러한 구별과 그 함의에 대해서는 '(해제) 매체를 넘어선 매체'를 참조하라.

이다. 알려진 대로 한 매체는 그 자체의 명백한 물리적 속성들로만 환원됨으로써 특정적인 것이 되기 때문이다. 그럼에도 불구하고 특정성이라는 개념은 (그것이 남용되지 않은 방식으로 정의된 형태에서는) 한 매체 안에 겹쳐진 관습들이 어떻게 기능하는가를 논의하는 데 본질적인 것이다. 왜냐하면 재귀구조의 본성은 그것이 적어도 부분적으로 스스로를 특정화할 수 있어야 한다는 것이기 때문이다.

따라서 내가 '매체'라는 단어에 사로잡혀 있는 까닭에 나는 앞으로 전개될 성찰에서 독자들한테도 이 단어를 떠안길 수밖에 없다. 그러나 나는 서문이라는 형태의 이 노트가 '형식주의'를 둘러싼 최근의 논쟁들 바깥의 오랜 역사를 지닌 매체라는 단어, 그리고 그러한 논쟁들이 발생시킨 매체라는 용어의 오염과 붕괴에 대한 가정들 사이에 일정한 거리를 만들어주기를 희망한다.

5.
Benjamin H. D. Buchloh,
"Introductory Note [to
the special Broothaers
issue]," *October*, no. 42
(Fall 1987), p. 5. 1970년대
초에 전개된 브로타스의
작업에서 볼 수 있듯이,
브로타스의 작업에 대한
비평적 수용에서 수행한
부클로의 중심적 역할은 이
책을 통틀어 그의 글을
많이 인용하고 있다는 점을
통해 명백히 드러난다.
이 책이 부클로의 저널
『인테르푼크티오넨
(Interfunktionen)』과
연관된 편집인이자 출판인
으로서의 그의 활동들을
참조하듯 말이다. 이어지는
본문에 대한 제문에
인용된 이 진술과 동격으로,
여기서 나는 이 원고
텍스트를 기꺼이 읽어주고
함께 토론해준 부클로의
너그러움에 감사를 표한다.
그와의 대화를 지속적
으로 도전적인 동시에
계몽적이게 만드는 것은
찬성과 의견 충돌의
열린 교환이다.

6.
Studio International, vol.
188(October 1974).
이 호의 뒤표지 또한
브로타스가 제작했다. 이
뒤표지는 일종의 아동용
'실물 교수법'과 같은
원반 그림(얼룩말zebra의 Z,
말horse의 H, 시계watch의
W처럼 각 원반에는
각 글자에 적합한 그림이
그려져 있다)과 글자만
포함된 원반 그림이
뒤섞여 있다. 브로타스는

마르셀 브로타스(Marcel Broothaers)는 이미 1960년대 중반에
예술 생산이 문화산업의 한 분야로 완전히 변모될 것임을 유물론자의 영리한
예지력으로 예견했다. 이는 우리가 이제서야 알아보게 되는 현상이다.
— 벤저민 부클로(Benjamin Buchloh)[5]

1.

브로타스가 『스튜디오 인터내셔널(Studio International)』의 1974
년호를 위해 고안한 표지는 여기서 내가 말하고자 하는 바의 서문
기능을 할 것이다. 그것은 "순수미술(FINE ARTS)"의 철자를 보
여주는 그림과 글자 수수께끼로, 'fine'의 마지막 글자 e의 자리에
는 독수리 그림을, 'arts'의 첫 번째 글자 a의 자리에는 당나귀 그림
을 넣은 것이다.[6] 독수리가 고귀함, 높이, 고압적 상층부 등을 상징
한다는 통상적 견해를 채택한다면, 독수리가 순수미술의 순수함
과 맺는 관계는 완전히 명백해 보인다. 이와 동일한 지적 반사작용
을 통해 당나귀가 짐을 나르는 짐승의 보잘 것 없음을 보여준다고
추정한다면, 그 당나귀와 예술 사이의 연결은 독수리의 통합적 운
동—즉 분리된 예술들이 예술 일반(Art)⚓이라는 종합적이고 보다
큰 이념으로 고양되거나 포괄되는 것—이 아니라 오히려 개별 기
술들의 깜짝 놀랄 만한 특이성, 즉 "화가처럼 멍청한"이라는 속담
과 같은 예술 제작과정의 지루함 속에 실천을 깊숙이 끼워 넣는 모
든 것들에 수반되는 깜짝 놀랄 만한 특이성이다.

하지만 우리는 또한 이 그림 글자 수수께끼를 주어진 단어의 적
합한 문자가 소멸한 것으로 읽을 수도 있다. 이때 우리는 어느 정도
암시적으로 FIN ARTS, 즉 미술의 종언에 도달하게 된다.[7] 이는
결과적으로 브로타스가 독수리를 자주 활용한 한 가지 특정한 방
식, 따라서 미술의 종언, 또는 이 수수께끼를 좀 더 세심하게 읽는

⚓ 여기서 대문자로서의 예술은 뒤에 밝혀지듯 '예술 일반'을 말한다.

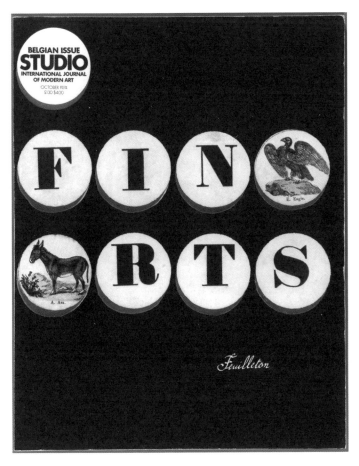

이 원반들의 격자에 다음 문구를 펜으로 기록했다. "담화의 요소들은 예술에 사용될 수 없다. 숨어 있는 철자법 오류는 돈(fromage)이 된다." 이 문장은 그의 작업이 지닌 두 가지 측면을 가리킨다. 한편으로 이 문장은 브로타스가 자신의 전시이자 영화인 ‹여우와 까마귀(Le Corbeau et le renard)›(1967)를 위해 사용한 라 퐁텐느(La Fontaine)의 동명의 우화에 대한 반복악절(riff)을 연주한다. 다른 한편으로 이 문장은 그의 전시 «누전(Court-Circuit)»(1967)의 발표문에서 사용된 오타를 암시하는데, 여기에서 브로타스는 자신의 이름의 'h' 활자를 생략하고 이 글자를 손으로 첨가했다. 이를 통해 그는 실수를 자필 작업 또는 시장성 있는 대상으로, 즉 프랑스 속어로는 'fromage(돈)'으로 변환시켰다.

7.
나는 부클로의 다음과 같은 중요한 글에서 처음으로 이 표지, 그리고 그것의 특별한 단어 유희에 주목했다. Buchloh, "Marcel Broothaers: Allegories of the Avant-garde," *Artforum*, vol. XVIII (May 1980), p. 57을 보라.

(상)
마르셀 브로타스,『스튜디오 인터내셔널 (Studio International)』 앞표지, 1974년 10월호.
(하)
브로타스,『스튜디오 인터내셔널』 뒤표지, 1974년 10월호.

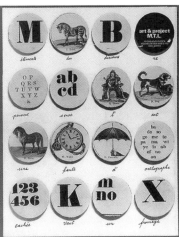

다면 예술들의 종언으로 통하게 될 것이다.

사실 브로타스가 1960년대 말과 70년대 초에 특히 민감하게 반응했던 이 종언에 대한 한 가지 서사가 있다. 이 서사는 회화를 이 매체의 본질—즉 평면성—이라고 공표된 것으로 좁힘으로써 회화를 축소해버렸고, 그 결과 회화는 갑자기 이론의 프리즘에 굴절되어, 렌즈의 반대편에 단순히 뒤집어진 채로 보이는 것이 아니라 회화의 대립물로 변형되고 말았다는, 전투적으로 환원적인 모더니즘에 대한 이야기이다. 이 이야기에 따르면, 회화가 단조로운 평면—캔버스의 본질이 단지 둔한 물리적 특성에 불과한 것으로 여겨진다는 가정—으로 물질화될 경우 어떤 모습일지를 프랭크 스텔라(Frank Stella)의 검은 캔버스들이 보여주었다면, 검은 캔버스들이 이제 도널드 저드(Donald Judd)한테는 회화가 다른 3차원의 물체와 같은 사물(object)이 되었음을 알렸다는 것이다. 나아가 저드는 회화를 조각과 구별시킬 수 있는 그 어떤 것도 없다면 서로 다른 매체들로서의 회화와 조각이 가진 변별성은 끝났다고 추론했다. 저드가 이러한 붕괴로부터 형성되는 혼종물(hybrid)들에 붙인 바로 그 이름은 '특정한 사물들(Specific Objects)'이었다.⚓

모더니즘적 환원의 이 역설적 결과에 대한 정확한 용어가 **특정적**이 아니라 **일반적**(general)이라는 점을 재빨리 간파한 이는 조셉 코수스(Joseph Kosuth)였다.[8] 모더니즘이 회화를 그 본질에 대해—즉 회화를 매체로서 특정하게 만드는 것에 대해—면밀히 조사하는 것이었다면, 그 극단에 이르는 논리는 회화의 안팎을 뒤집

8.
특정함에서 일반적인 것으로의 이러한 변형에 대한 제시와 이론화에 대해서는 Thierry de Duve, *Kant after Duchamp* (Cambridge, Mass.: MIT Press, 1996), 특히 "Monochrome and the Black Canvas" 장을 참조하라.

⚓
저드의 「특정한 사물들」(1965)은 저드 자신의 구조물들에 대한 이론적 진술이자 후대 비평가들이 그린버그 이후의 미니멀리즘에 대한 선언으로 평가한 중요한 글이다. 비록 미니멀리즘 미술에 대한 1960년대 당대 담론들의 첫 번째 모음집인 *Minimal Art: A Critical Anthology*(ed. Gregory Battcock, New York: EP Dutton, 1968)에는 이 글이 포함되지 않았지만 말이다. 이 글에서 저드는 알루미늄 판이나 플렉시글라스, 강철 합판이나 대형 합판으로 이루어진 자신의 구조물들을 전통적인 회화도 조각도 아닌 3차원적 작업으로 규정하면서 이것들을 '특정한 사물들'이라 명명한다. 구조물들의 사물성을 강조하는 저드의 이러한 명명법은 20세기 추상표현주의 회화, 그리고 이러한 회화를 '모더니즘 회화'로 규정한 그린버그의 담론에 대한 비판을 수반한다. 저드는 자신의 '특정한 사물들'이 "회화보다는 명백히 조각을 닮았지만 회화에 가깝다"고 하면서 모더니즘 회화를 조각과 변별적인 (즉 3차원성을 제거하는) 평면성의 자기반영적 탐색으로 규정했던 그린버그의 견해에 도전한다. 이 과정에서 그는 자신의 '특정한 사물들'이 모더니즘 회화를 지탱한 물리적 조건과 맞닿아 있음을 밝힌다. "회화는 거의 하나의 실체이자 하나의 물체이며 여러 실체들이나 참조점들의 불분명한 집합

어 이를 예술 일반이라는 장르적 범주, 예술 전체(art-at-large) 또는 예술-일반(art-in-general)으로 나아가게 한 것이었기 때문이다. 그리고 코수스는 **오늘날** 모더니즘 미술의 존재론적 과업이 예술 일반 자체의 본질을 정의하는 것이라고 주장했다. 그는 다음과 같이 진술했다. "오늘날 예술가가 된다는 것은 예술의 본성을 질문하는 것을 뜻한다. 누군가 회화의 본성을 질문하고 있더라도 그가 예술의 본성을 질문하는 것일 리는 없다. **예술**이라는 단어는 일반적이고 **회화**라는 단어는 특정적이기 때문이다."

더 나아가 코수스는 오늘날 어떤 작품들이 제시하곤 하는 예술의 정의들이 단지 진술의 형식을 취하는 것으로 보일 수도 있으

(좌)
조셉 코수스(Joseph Kosuth), ‹이념으로서의 이념으로서의 예술 (Art as Idea as Idea)› (1967), '의미'에 대한 패널.
(우)
코수스, ‹일곱 번째 조사 (이념으로서의 이념으로서의 예술) (Seventh Investigation [Art as Idea as Idea])› (1969), 옥외 빌보드 설치.

이 아니다…… 회화는 또한 사각형을 분명한 형태로 정립한다. 이 사각형은 더 이상 중립적 한계가 아니다. 하나의 형태는 너무나 많은 방식들로 사용될 수 있을 뿐이다." 저드에 따르면 자신의 '특정한 사물들', 그리고 당대의 미니멀리즘 회화와 조각은 바로 이러한 사각형과 같은 물리적 조건과 형태를 강조함으로써 그린버그의 모더니즘을 무효화하는 동시에 갱신한다. 즉 갱신의 차원에서는 회화적 표면과 조각의 재료가 갖는 사물성을 부각시킴으로써 회화와 조각의 구성적 한계로 나아가지만, 회화와 조각이 서로에 대해 갖는 변별성은 무효화한다. "3차원적 작업은 아마도 많은 형태들로 분할

될 것이다. 어쨌든 그것은 회화보다 더 크고 조각보다는 훨씬 더 클 것이다. 회화와 비교할 때 그것은 상당히 특수하고 (particular), 일반적으로 형태라 불리는 것에 훨씬 가깝다." 저드에게 구체성과 특수성, 개별성을 특징으로 하는 이 3차원적 작업(즉 '특정한 사물들')은 회화와 조각의 위계는 물론 예술작품과 비예술적 물체 사이의 경계를 와해시키는 것을 겨냥했다. Donald Judd, "Specific Object," *Arts Yearbook 8*, 1965, reprinted in Donald Judd, *Complete Writings 1959-1975*(Nova Scotia: The Press of the Nova Scotia College of Art and Design, 1975), pp. 181-189.

며, 그렇기 때문에 물리적 사물을 언어의 개념적 조건으로 순화하는 것으로 볼 수 있다고 주장했다. 그는 이 진술들이 분석명제의 논리적 귀결과 공명한다고 여겼다. 그럼에도 불구하고 이 진술들은 예술이지 말하자면 철학은 아닐 것이다. 이 진술들의 언어적 형식은 단지 회화나 사진과 같은 어떤 주어진 예술의 특수한 감각적 내용을 초월한다는 점, 그리고 각각의 예술이 보다 상위의 미적 통일성인 예술 일반 자체로 포섭된다는 점(이에 따르면 각각의 예술은 예술의 부분적 체현일 뿐이다)을 알릴 뿐이었다.

더욱이 개념미술은 미술 자체의 실천이 미술의 물리적 찌꺼기를 정화하고 미술을 예술에 대한 이론(theory-about-art)의 한 양식으로 생산함으로써 상품 형태에서 빠져 나왔다고 주장했다. 회화와 조각들은 점점 다른 시장들과 다를 것이 없어 보이게 되는 미술시장에서 경쟁하도록 강요받았을 때 상품 형태에 불가피하게 참여하게 되었다는 것이다. 그런데 이러한 선언에는 최근 모더니즘 역사의 또 다른 역설이 함축되어 있다. 특정한 매체들―회화, 조각, 드로잉―은 순수성에 대한 이 매체들의 주장을 그 스스로 자율적이 되는 데에 부여했던 것이다. 말하자면 이 매체들은 스스로가 오로지 그 자체의 본질에 관한 것뿐임을 선언했다는 점에서 자체의 틀 바깥에 있는 모든 것과 필연적으로 분리되었다. 그 역설은 곧 이러한 자율성이 비현실적(chimerical)으로 판명났다는 것, 그리고 추상미술의 바로 그 생산 양식들―예를 들어 추상회화들은 계열적(serial)으로 만들어진다는 것⁂―이 작업 영역 내에서 그 자체의 위치를 호환 가능한 것으로, 따라서 순수 교환가치로 내면화함으로써 산업적으로 생산된 상품 대상(commodity object)의 자국을

⁂
현대음악의 사례를 제외하고 미술의 사례로 논의를 좁히자면 계열성(seriality)은 20세기 추상회화와 미니멀리즘 모두에서 사용된 특정 모티프나 형태의 반복을 가리킨다. 이 두 종류의 반복을 구별짓는 것은 위계의 문제이다. 마크 로스코(Mark Rothko), 케네스 놀런드(Kenneth Noland), 바넷 뉴먼(Barnett Newman) 등의 추상표현주의 회화에서 드러나는 계열성은 특정 형태나 색채의 표면적 반복이 이를 지탱하는 심층의 구성적 논리나 의미로 이끄는 위계적 반복이다. 반면 저드와 프랭크 스텔라(Frank Stella), 칼 안드레(Carl Andre), 댄 플래빈(Dan Flavin), 솔 르윗(Sol LeWitt) 등의 작품들에서 계열성(예를 들어 스텔라의 스트라이프 사각형, 또는 저드의 수평적으로 배열되는 상자들

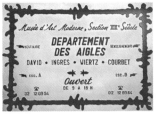

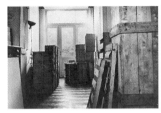

(좌상) 브로타스, ‹현대미술관 독수리부(다비드-앵그르-비에르츠-쿠르베)(Museum of Modern Art, Eagles Department (David-Ingres-Wiertz-Courbet)›(1968).
(좌하, 우) 브로타스, ‹현대미술관 독수리부, 19세기 섹션(Museum of Modern Art, Eagles Department, 19th-Century Section)›(1968-9).

담은 것처럼 보였다는 것이다. 개념미술은 예술적 자율성에 대한 이러한 가식을 내던지고, 다양한 형식과 장소—예를 들면 대량으로 배포되는 인쇄책이나 공공 광고판—를 의도적으로 취함으로써 스스로 예술(Art)을 위한 보다 상위의 순수성을 확보한다고 여겼다. 그 결과 개념미술은 상품 분배의 채널들을 통과하면서 개념미술이 필요로 했던 모든 형태를 채택했음은 물론 일종의 동종요법적 방어에 의해 시장 자체의 영향에서 벗어났다.

1972년에 브로타스가 ‹현대미술관 독수리부(Museum of Modern Art, Eagles Department)›라는 4년간의 기획—이 ‹미술관›의 12개 섹션들에 해당하는 활동들을 생산함으로써 한때 자신이 픽션(fictitious) 미술관✢✢으로 참조했던 것을 작동시킨 일

✢✢

또는 큐빅 모양의 물체들)은 심층의 구성적 논리나 의미를 제거하고 회화나 조각의 사물성(objecthood)을 부각시킨다는 점에서 비위계적이다. 저드는 「특정한 사물들」에서 이러한 비위계적, 비인간주의적인 계열성의 방법론을 “하나의 물체 다음 또 하나(one thing after another)”라는 유명한 문구로 일컬은 바 있다.

이 책에서 fiction은 특정한 경우를 제외하고는 대부분 ‘픽션’으로 번역했다. 브로타스는 자신의 작업에서 이 단어를 소설을 비롯한 픽션 문학의 전통, 이러한 문학이 낳는 허구, 그리고 철학적인 의미에서의 가상(illusion) 또는 상상의 의미를 모두 환기하는 방식으로 사용한다. 크라우스 또한 이 책에서 이러한 복합적 의미들을 염두에 두고 이 단어를 사용한다.

브로타스, ‹현대미술관 독수리부, 다큐멘터리 섹션
(Museum of Modern Art, Eagles Department, Documentary Section)›(1969).

브로타스, 『인테르푼크티오넨(Interfunktionen)』 앞표지,
1974년 가을호.

AVIS
selon lequel

une théorie artistique fonctionne-
rait comme publicité pour le pro-
duit artistique, le produit artis-
tique fonctionnant comme publi-
cité pour le régime sous lequel il
est né.
Il n'y aurait d'autre espace que
cet avis selon lequel etc. ...

Pour copie conforme

ANSICHT
derzufolge

eine künstlerische Theorie letzt-
lich als Werbung für das künstle-
rische Produkt funktioniert, wie
das künstlerische Produkt immer
schon als Werbung für das Regime
funktioniert, unter dem es ent-
steht.
Es gibt keinen anderen Raum als
diese Ansicht, derzufolge etc. ...

Für die Richtigkeit

Marcel Broodthaers

VIEW
according to which

an artistic theory will be func-
tioning for the artistic product
in the same way as the artistic
product itself is functioning as ad-
vertising for the rule under which
it is produced
There will be no other space than
this view, according to which
etc. ...

For copy conform

9.
브로타스의 설명은
«점신세에서 현재까지의
독수리(Der Adler
von Oligozän bis
Heute)»전(Düsseldorf,
Städtische Kunsthalle,
1972)를 위한 두 권의
카탈로그인『미술관
(Museum)』의 제2권,
p. 19에 실려 있다.
브로타스는 명백히
위르겐 하르텐(Jürgen
Harten)에게 보낸
텍스트의 초고에서
'이론'에 대한 개념주의자
들의 주장, 그리고 예술의
'정의'를 낳는 필연적
진술들에 예술을 국한
시키려는 그들의 야망에
대해 다음과 같이
유희했다.

이론
　[현재?] 시간의 미술관
나는 독수리다.
당신은 독수리다.
그는 독수리다.
우리는 독수리다.
당신들은 독수리다.

그들은 잔혹하고 나태하고
지적이며 충동적이다.
사자들처럼, 회한처럼,
쥐들처럼.

련의 작업들—을 종료하긴 했지만, 그 기획의 주요 목표 중 하나가 『스튜디오 인터내셔널』지의 표지로 이어진다는 점은 분명하다. 브로타스의 독수리는 이보다 몇 년 전 그가 "이념으로서의 독수리와 이념으로서의 예술의 동일성"이라 불렀던 것이 있었음을 설명한 이후로 개념미술의 상징으로 자주 기능했다.[9] 그리고 이 표지에서 독수리의 승리는 예술 일반의 종언이 아니라 매체 특정적인 것으로서의 개별 예술들의 종료를 알린다. 특정성의 이러한 상실이 오늘날 취하게 될 형태를 활성화함으로써 말이다.

　한편 독수리 자체는 글자 수수께끼의 혼성적 또는 인터미디어(intermedia) 상태로 접혀질 것이다. 이러한 상태에서 언어와 이미지는 물론 고급 대 저급처럼 누구나 생각할 수 있는 어떤 종류의 대립적 쌍들도 자유롭게 혼합될 것이다. 그러나 다른 한편, 이 특수한 조합이 완전히 임의적인 것은 아니다. 그 조합은 그러한 조합이 발생하는 장소에 대해 특정적이다. 이 장소는 여기서는 시장의 한 기관(organ)인 예술 잡지의 표지로, 이 안에서 독수리의 이미지는 언론이 봉사하는 시장의 작용에서 벗어나 있지 않다. 이에 따라 이 글자 수수께끼의 조합은 이제 개념미술을 판촉하는 광고나 홍보물의 형식이 된다. 브로타스는『인테르푼크티오넨』이라는 저널의 표지 디자인으로 쓴 발표문에서 이 점을 분명히 했다. "전망. 이에 따르면 예술적 산물 자체가 그것이 생산되는 질서를 위한 광고로 기능하는 것과 똑같은 방식으로 예술 이론은 예술적 산물을 위해 기능할 것이다. 이 전망 이외의 다른 어떤 여지도 없을 것이다. 이에 따르

⚓
이 작업의 정확한 제목은 ‹초식 인종주의. 강령(Racisme végétal. La Séance)›(1974)으로 『인테르푼크티오넨』지 11호에 12페이지에 걸쳐 수록되었다(크라우스가 말하는 야자수 이미지는 이 작업의 맨 처음과 끝 페이지에 수록되었다). 이 가상의 영화 작업 인쇄물은 "액추얼리티(Actualités)" "보론(Complément)" "막간 (Entr'acte)" "장편(Long Métrage)"의 총 4부로 이루어져 있다. "액추얼리티"라는 제목이 붙은 두 페이지는 스탠리 큐브릭(Stanley Kubrick)의 ‹닥터 스트레인지러브, 또는 내가 어떻게 걱정을 그만두고 폭탄을 사랑하게 되었는가(Dr. Strangelove or: How I Learned to Stop Worrying and Love the Bomb)›(1964)의 스틸 사진을, "막간"의 두 페이지는 로렐과 하디(Stan Laurel and Oliver Hardy)의 영화에서 취한 스틸 사진을, 그리고 "장편"의 두 페이지는 제임스 캐그니(James Cagney)가 출연한 갱스터 영화에서 취한 스틸 사진을 담고 있다. 이 작업은 다음 책에 재수록되어 있다. *Marcel Broothaers Collected Writings*, ed. Gloria Moure(Barcelona, Spain: Editiones Polígrafa, 2012), pp. 434-441.

면…… 등등. (서명) 브로터스."[10] 이때 예술을 이론으로서 배가하는 것은 판촉 기능을 하는 바로 그 장소들에 예술을 (그리고 특히 예술을 위한 이론인 예술을) 정확히 옮겨놓는 것이다. 비평적 잔여(remainder)라 부를 법한 것도 없이 그렇게 말이다.

또한 이론으로서의 예술은 예술을 형식적 잔여 없이 그런 장소들에 옮겨놓는다. 독수리가 개별 예술들로 하여금 특정성의 인터미디어적 상실을 감수하게 하면서 독수리의 특권 자체는 이제 '특정적'이라는 용어로 불리는 많은 장소들로 흩어진다. 이 장소들에서 구축되는 설치 작품들은 종종 비판적으로 장소 자체의 작용 조건들에 대해 논평할 것이다. 이를 위해 설치 작품들은 그림과 단어, 비디오와 레디메이드 사물과 영화 등 상상할 수 있는 모든 물질적 지지체들에 의존할 것이다. 그러나 예술 잡지든 딜러의 아트 페어 부스든 미술관 갤러리든 장소 자체를 포함한 모든 물질적 지지체는 균질화하는 상품화 원리, 순수 교환가치의 작용에 의해 순수한 등가성의 체계로 환원되어 동질화될 것이다. 그리고 어떤 것도 순수 교환가치의 작용에서 벗어날 수 없고, 이 교환가치 때문에 모든 것이 그 기저의 시장가치에 따라 투명해진다. 그리고 이 모든 것은 그 시장가치에 대한 기호가 된다. 브로타스는 임의적으로 묶은 사물들에 '그림(figure)' 라벨을 붙임으로써 이러한 환원 방식에 광적인 형식을 부여했다. 즉 이 사물들에 '그림 1', '그림 2', '그림 0' 또는 '그림 12'와 같은 꼬리표를 부여함으로써 그것들이 등가적이라는 효과를 일으켰다. 자신의 ‹미술관›에 있는 ‹영화 섹션(Film Section)›에서 그는 이 라벨들을 거울, 파이프, 시계와 같은 일상적 사물들에 부착했다. 뿐만 아니라 영화 스크린 위에도 이런 그림 숫자들을 벌집처럼 부착했다. 그 결과 스크린에 영사되는 영화의 모든 것—채플린(Charlie Chaplin)의 이미지에서 브뤼셀의 팔레 로얄(Palais Royale)에 이르기까지—이 브로타스의 이 '그림' 개요 속으로 들어간다.

브로타스는 자신의 픽션 미술관에 들어 있는 ‹그림 섹션(점신

10.
Interfunktionen, no. 11 (Fall 1974), 표지. 이 아방가르드 저널의 편집인이자 출판인이었던 부클로는 이 표지와 이 호의 다른 작업을 브로타스에게 의뢰했다. 이 작업은 '강령(Séance)'이라 불린 영화 시나리오로, '단편 영화' 한 편과 방송 뉴스, 그리고 장편 극영화 한 편으로 구성된 가상의 영화 상영이 불법복제 이미지들을 통해 준비된다. 야자수 이미지 한 쌍이 '강령'이라는 단어를 둘러싸고, 그 아래에는 "초식 인종주의(Racisme végétal)"라는 캡션이 곧 출간될 브로타스의 동명의 책을 알린다. 브로타스의 표지 텍스트 "아비스(Avis)"를 그와의 협력 아래 영어로 번역한 이는 바로 부클로였다. 부클로 덕택에, 나는 이번에도 브로타스의 거의 알려지지 않은 작업에 주목할 수 있었다. "Broothaers: Allegories of the Avant-garde," op. cit., pp. 57-8을 참조하라.

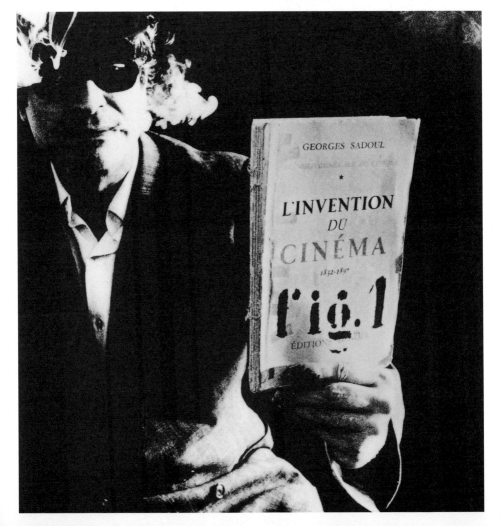

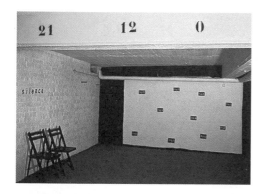

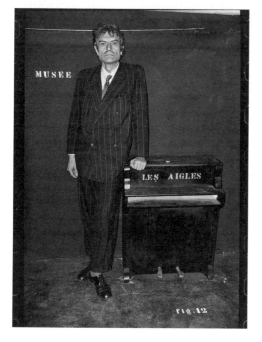

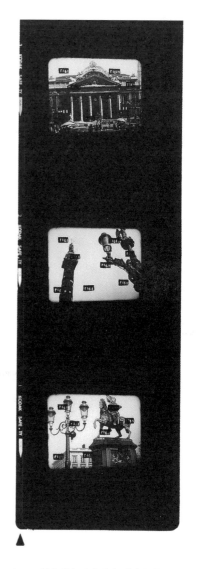

(반대편 페이지 좌상) 브로타스, ‹도서 목록(livre tableau)›(1969-70).

(반대편 페이지 우상) 브로타스, ‹무제(untitled)› (1966), 『아트포럼』 1980년 5월호에 재수록.

(반대편 페이지 하) 브로타스, ‹현대미술관 독수리부, 영화 섹션(Museum of Modern Art, Eagles Department, Film Section)› (1971-2), 조르주 사둘(Georges Sadoul)의 『영화의 발명(L'Invention du Cinéma)』을 손에 든 브로타스.

(좌상) 브로타스, ‹현대미술관 독수리부, 영화 섹션›, 외실의 '그림' 라벨들이 붙은 스크린.

(좌하) 브로타스, ‹현대미술관 독수리부, 영화 섹션› 내실에 있는 브로타스를 보여주는 포토몽타주.

(우) 브로타스, ‹브뤼셀 지역 II (Brüssel Teil II)›(1971), 필름 프레임.

(24-25 페이지) 브로타스, ‹워털루로의 여행(나폴레옹 1769-1969)(Un Voyage à Waterloo[Napoléon 1769-1969])›(1969), 필름 프레임.

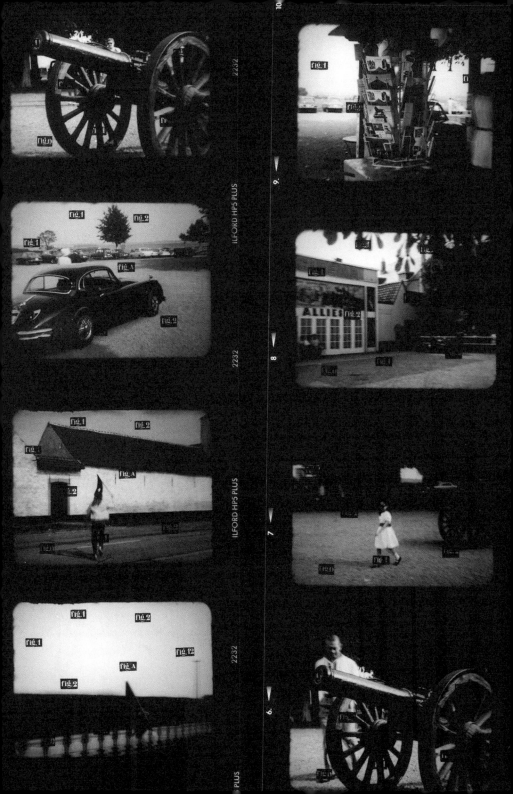

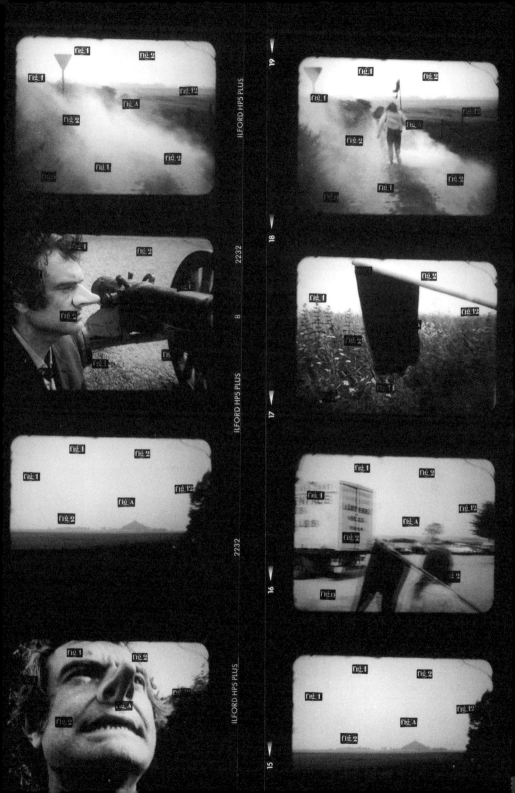

세에서 현재까지의 독수리)⟨Section des Figures⟨The Eagle from the Oligocene to the Present⟩⟩에서 300마리 이상의 서로 다른 독수리들을 이러한 동등화의 원리에 멋지게 종속시켰다. 이런 식으로 독수리 자체는 더 이상 고귀함의 형상이 아니라 형상의 기호, 즉 순수 교환의 상표가 된다. 그런데 이 안에는 브로타스 자신이 생전에 보지 못했던 추가적인 역설이 있다. 독수리 원리⟨eagle principle⟩는 미적 매체라는 관념을 내파시키고 그와 동시에 미적인 것과 상품화된 것 사이의 차이를 붕괴시키는 레디메이드로 모든 것을 동등하게 변환시키는 것이다. 이 덕택에 독수리는 돌무더기 위로 치솟아 다시 한번 헤게모니를 성취했다.[11] 25년 후, 전 세계의 모든 비엔날레와 아트 페어에서 독수리 원리는 새로운 아카데미로 기능한다. 스스로를 설치미술이라 부르든 제도 비판⟨institutional critique⟩이라 부르든 간에 혼합매체 설치 작품의 국제적 확산이 보편화되었다. 이러한 형태의 포스트-매체 조건은 우리가 이제 포스트-매체 시대에 살고 있음을 의기양양하게 선언하면서, 자신의 혈통을 물론 코수스보다는 브로타스에게로 잇는다.

11.
나는 브로타스가 개념미술, 따라서 전후 미술사 내의 어떤 국면 전환을 비판하기 위해 독수리를 사용한 그 부분을 가리키기 위해 '독수리 원리'라는 용어를 고안했다. 나는 이를 브로타스가 독수리가 언급하기를 의미했던 것의 전체적 범위와 구별하는데, 여기에는 독수리가 상징하는 것의 정치적 차원, 보다 특정하게는 그의 유럽적 맥락에서 파시즘에 의한 그 상징의 확산과 남용이 포함된다.

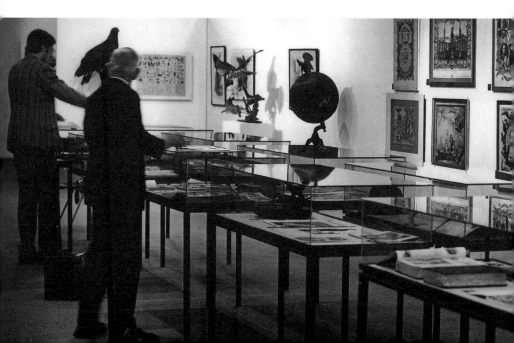

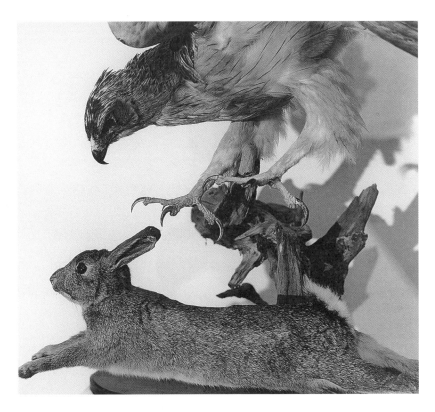

(상)
브로타스, 〈현대미술관 독수리부, 그림
섹션(점신세에서 현재까지)〉의 세부.
(좌)
브로타스, 〈현대미술관 독수리부, 그림
섹션(점신세에서 현재까지)(Museum
of Modern Art, Eagles Department,
Section des Figures[Der Adler vom
Oligozän bis Heute])〉(1972), 설치 전경,
뒤셀도르프 시립미술관.

브로타스, ‹현대미술관 독수리부,
그림 섹션(점신세에서 현재까지)›의 세부들.

2.

브로타스가 독수리 원리를 이렇게 성찰하고 있던 거의 그 무렵, 보다 넓은 파급력을 가진 또 다른 발전 양상이 매체 특정성이라는 관념을 그 나름대로 산산조각내기 위해 예술계로 진입했다. 그것은 바로 가볍고 저렴한 비디오카메라와 모니터인 포타펙(potapek)이었다. 따라서 예술 실천에 비디오가 도래했고, 이는 또 다른 서사를 요청한다.

이는 뉴욕의 소호에 자리 잡은 상영관 앤솔로지 필름 아카이브(Anthology Film Archives)의 관점에서 말할 수 있는 이야기다. 1960년대 후반과 70년대 초, 그곳에서는 일군의 예술가와 감독, 작곡가들이 밤마다 모여 요나스 메카스(Jonas Mekas)가 한데 모아 정기적으로 상영한 모더니즘 영화 레퍼토리를 관람했다. 이 레퍼토리는 소비에트와 프랑스 아방가르드 영화, 영국의 무성 다큐멘터리, 미국 독립영화의 초기 버전들, 그리고 채플린과 버스터 키튼(Buster Keaton)의 영화들로 구성되어 있었다.[12]⚓ 윙체어 모양으로 만들어진 이 영화관의 좌석들은 주변 시야를 차단하여 관람자의 최소한의 주목마저도 스크린 자체에만 집중되도록 설계되었다.⚓⚓ 이 영화관의 어둠 속에 자리한 예술가들은 리처드 세라(Richard Serra), 로버트 스미드슨

12.
앤솔로지 필름 아카이브에 대한 논의로는 Annette Michelson, "Gnosis and Iconoclasm: A Case Study of Cinephilia," *October*, no. 83 (Winter 1998), pp. 3-18을 참조하라.
⚓

애넷 마이컬슨은 이 논문에서 이 당시 앤솔로지 필름 아카이브의 영화 프로그래밍과 상영 방식, 좌석 구조와 상영된 영화들이 도착적 시네필리아(perverse cinephilia)라는 이념을 구현했음을 밝힌다. 도착적 시네필리아란 당시 여기서 상영된 구조영화들을 지탱했던 영화의 경험적, 물질적 본성에 대한 매혹적 탐구가 영화 자체의 구성요소들에 대한 성상파괴적이고 해체적인 접근으로까지 나아갔음을 시사하는 개념이다.
⚓⚓
이 좌석 세팅은 오스트리아의 실험영화 감독 피터 쿠벨카(Peter Kubelka)가 1970년 앤솔로지 필름 아카이브를 위해 설계하고 설치한 '비가시적 영화관(Invisible Cinema)'을 가리킨다. 쿠벨카는 자신의 이 디자인에 대해 다음과 같이 말한 적이 있다. "이 극장 모델은 관객들이 상자 모양의 객석에 홀로 앉고 앞에 풍부한 인테리어가 마련된 19세기 극장과 같은 영화관이 아니었다. 나는 극장을 카메라와 같은 기계로 여겼다. 내 영화관은 카메라의 내부와 같다. 이것의 아이디어는 어둠 속에 앉았을 때 볼 수 있는 유일한 것이 스크린이라는 것이다. 그래서 나는 이를 '비가시적 영화관'이라 부르는데, 당신은 거기서 공간을 보는 것이 아니라 오직 필름만을 보기 때문이다"(Georgia Korossi, "The Materiality of Film: Peter Kubelka"에서 인용, http://www.bfi.org.uk/news/materiality-film-peter-kubelka).
⚓⚓⚓
크라우스가 '구조주의 영화'라고 일컫는 영화들은 사실상 '구조영화(structural film)'로 표기되어야 한다. 이 용어를 제안한 애덤스 시트니(P. Adams Sitney)에 따르면 구조영화는 1960년대부터 발달하여 70년대까지 이어진 북미권 아방가르드 영화의 한 경향으로 "전체 영화의 형태(shape)가 미리 결정되어 있고 단순화되어 있으며, 영화의 일차적 인상이 바로 그 형태"(P. Adams Sitney, "Structural Film (1969)," *Film Culture Reader*, ed. P. Adams Sitney [New York: Cooper Square Press, 2000]. p. 327)가 되는 영화들을 가리킨다. 스노우와 샤리츠, 홀리스 프램튼, 토니 콘래드(Tony Conrad), 어니 기어(Ernie Gehr), 조지 랜도우(George Landow)의 영화들, 그리고 앤디 워홀의 일련의 영화들(〈잠(Sleep)〉(1963), 〈엠파이어(Empire)〉(1964) 등)을 구조영화의 사례들로 언급하면서 시트니는 고정 카메라 위치, 플리커 효과(flicker effect), 루프 프린팅(loop printing), 재

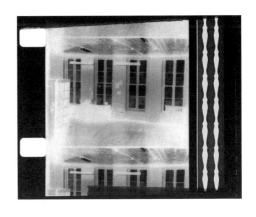

마이클 스노우(Michael Snow),
‹파장(Wavelength)›(1967), 필름 프레임.

(Robert Smithson), 칼 안드레(Carl Andre) 등이었다. 이들은 평면
성의 교리를 내세우는 그린버그의 엄격한 모더니즘에 대한 깊은 적
대감을 중심으로 결속되어 있었다고 말할 수 있다. 그런데 그들이
앤솔로지 필름 아카이브에 맨 처음 모였다는 것은 그들이 그런 적
대감에도 불구하고 헌신적인 모더니스트들이었음을 뜻했다. 앤솔
로지 아카이브에 대해 이들 모두는 마이클 스노우(Michael Snow),
홀리스 프램튼(Hollis Frampton), 또는 폴 샤리츠(Paul Sharits)와
같은 구조주의(structuralist)♰♰♰ 영화감독들의 당대 작업에 반영

촬영(rephotography)을 네 가지 기법으로 언급한다. 이 기
법들은 구조영화에 해당되는 작품들에서 주요한 요소로 부
각되고 반복되고 변주되면서 영화의 물질적, 기법적 조건
들과 영화 이미지의 본성, 영화적 지각의 요소들을 탐구한
다. 예를 들어 고정된 카메라나 일정한 카메라의 운동(줌이
나 트래킹과 같은)은 영화 이미지와 시각적 장을 규정하는
프레임의 본성과 카메라가 관람자의 지각을 결정하는 방식
을 탐구한다. 한편 폴 샤리츠의 많은 영화들과 콘래드의 ‹플
리커(The Flicker)›(1965) 등에서 실험된 플리커 효과는 영화
적 운동의 환영을 물질적으로 규정하는 정사진으로서의 필
름 스트립들과 이들의 기계적 재생에서 비롯되는 잔상 효과
를 탐구한다. 따라서 구조영화에 대한 가장 지배적인 설명은
필름으로서의 영화에 대한 자기반영적이며 구조적(구조주
의의 영향을 받았다는 의미에서)이고 미니멀리즘적(특정 기
법에 따라 형성된 형태의 순열과 반복으로 이루어지기 때문
에)인 실천이라는 것인데, 이는 구조영화가 그린버그의 모더
니즘을 영화적으로 반영했다는 70년대 당대의 담론들(특히
『아트포럼』,『옥토버』 등 크라우스와 마이컬슨이 관여한 저
널들에서 전개된 담론들), 그리고 구조영화가 궁극적으로 모

더니스트 영화라는 이 책에서의 크라우스의 규정과도 연관
된다. 그러나 데이비드 제임스(David E. James)가 요약하듯
구조영화는 한편으로는 매체 특정성과 영화의 물질성, 영화
의 의미화 과정에 대한 반영적 관심으로 인해 그린버그적 모
델을 따랐으면서도 “영화 자체의 조건들과 영화가 차지하는
공간에 대한 묘사”로 인해 미니멀리즘과 연관되었으며 영화
예술이라는 이념 자체에 대한 비평을 포함했기 때문에 개념
미술과도 연루되는 다면적 속성을 띠었다(David E. James,
Allegories of Cinema: American Film in the Sixties [Princeton,
NJ: Princeton University Press, 1989], p. 240).
　　시트니의 구조영화에 대한 정의는 1970년대 아방가르
드 영화에 대한 담론에서 주요 논쟁의 대상이기도 했다. 말콤
르 그라이스(Malcolm Le Grice)는 구조영화에 대한 시트니
의 정의가 너무나 모호하고 불분명해서 구조영화라는 범주에
놓이는 영화들에 대한 이해에 아무런 도움이 되지 않는다고
비판했으며(그는 대신 ‘신형식 영화(new formal film)’라는 용
어를 쓴 바 있다), 피터 지달(Peter Gidal)은 영화의 물질성에
대한 탐구를 유물론적으로 정교화하면서 구조유물론 영화
(Structural-Materialist film)라는 용어를 제안하기도 했다.

13.
Jean-Louis Baudry,
"The Apparatus," *Camara Obscura*, no. 1 (1976),
Teresa de Lauretis and
Stephen Heath (eds),
The Cinematic Apparatus
(London: Macmillan,
1980)을 참조하라.

14.
Maurice Merleau-Ponty,
Phenomenology of Perception,
trans. Colin Smith
(London: Routledge and
Kegan Paul, 1962). 이
책에서 "신체"라는 제목의
장은 이러한 관계들이
이루는 의미들의 체계
내에 놓이는 신체의 '앞'과
'뒤'의 상호연결성에
대해 말한다. 이러한
관계들은 신체 공간에
의해 선객관적으로
주어진다는 점에서 의미
자체에 대한 본원적인
모델로 기능한다. 대상
(object)들의 관련성에 대한
모든 경험의 선객관적
근거로서의 신체는
『지각의 현상학』이 탐구
하는 첫 번째 '세계'다.

되었고 이러한 작업을 촉진하기도 했다. 이곳에서의 영화 상영들은 이러한 젊은 예술가 집단이 영화로 들어가는 길을 상상할 수 있는 담론적 근거를 제공했다. 그들이 상상한 영화는 필름 매체 자체의 본성에 집중했다는 점에서 철저히 모더니즘 영화였다.

이제, 바로 그런 상황에서 영화의 특정성을 사유하는 것이 주는 풍부한 만족감은 필름이라는 매체의 집적(aggregate) 조건에서 비롯되었다. 이러한 집적 조건은 이 예술가들보다 약간 후대의 이론가들이 영화의 지지체를 '장치(apparatus)'라는 복합적 관념으로 정의하도록 한 조건이었다. 장치라는 관념은 필름의 매체 또는 지지체가 이미지들의 셀룰로이드 스트립도, 그것들을 촬영하는 카메라도, 이 이미지들에 운동의 활기를 불어넣는 영사기도, 그것들을 스크린에 전달하는 영사기의 광선도, 스크린 자체도 아니라는 점을 뜻한다. 대신 필름의 매체 또는 지지체는 이들 모두가 합쳐진 것으로, 여기에는 관객 뒤편의 빛의 원천과 그들의 눈앞에 영사되는 이미지 사이에 사로잡힌 관객의 위치도 포함된다.[13] 구조주의 영화는 이 다양화된 지지체를 단일하고도 일관된 경험에서 생산하는 기획으로 스스로를 정립했다. [매체를 구성하는] 이 모든 요소들 간의 완전한 상호의존성은 단일하고 일관된 이 경험에서 관람자가 자신의 세계와 의도적으로 연결되는 방식의 한 모델로 드러날 것이다. 장치 부분들은 그것들이 언급되지 않고서는 서로[장치를 구성

⚓
메를로퐁티에게 '선객관성'이라는 관념은 그가 말하는 '세계-내-존재(être-au-monde)', 즉 인간의 육체와 의식이 세계와 서로 구조를 교환하면서 존재하는 양태와 동일하다 (모리스 메를로퐁티, 『지각의 현상학』, 류의근 옮김, 문학과지성, 2002, p. 140을 참조하라). 이러한 관념은 메를로퐁티의 세계 인식에도 적용된다. 메를로퐁티에게 선객관적 세계란 물리적 시공간에 앞서서 몸의 안과 밖에 체험적으로 존재하는, 다시 말해 지각의 장 내에 이미 들어와 있는 세계를 뜻한다. 메를로퐁티의 이러한 견해는 세잔에 대한 그의 유명한 논의에서도 드러난다. 메를로퐁티에게 세잔은 상호주체성의 세계와 이에 대한 주체의 지각 과정을 형상화한 화가다. 세잔이 탐구하고 표현하고자 했던 이 세계는

메를로퐁티에 따르면 '선객관적' 세계다. "사물들의 견고함은 정신이 위에서 내려다보는 순수 대상에 든 견고함이 아니며, 그것은 내가 사물들 가운데 그 하나로 있는 한에서, 나에 의해 내부로부터 느껴진 견고함이다"(메를로퐁티, 『보이는 것과 보이지 않는 것』, 남수인 옮김, 동문선, 2004, p. 165. 번역 일부 수정).

⚓⚓
크라우스가 여기서 인용하고 있는 마이클슨의 〈파장〉에 대한 글(이 글은 다음 책에 재수록되었다. P. Adams Sitney (ed.) *The Avant-garde Film: A Reader of Theory and Criticism* [New York: Anthology Film Archives, 1978], pp. 172-183)은 당시 구조영화와 초기 비디오아트에 대한 담론에 영

하는 요소들]를 언급할 수 없는 사물들과도 같다. 또한 이러한 상호의존성은 관람자와, [장치가] 재언급하는 것을 시각이 언급하는 궤적으로서의 시각장(場)이 상호적인 관계를 가지며 출현한다는 것을 나타낸다. 45분간의 단일하고도 거의 중단되지 않는 줌으로 이루어진 마이클 스노우의 ‹파장(Wavelength)›(1967)은 이러한 궤적을 직접적이고도 명백한 그 무엇의 조합으로 구축하는 방법에 대한 이러한 탐구의 강도를 포착하고 있다. 모리스 메를로퐁티(Maurice Merleau-Ponty)가 이러한 관련성의 선객관적인(preobjective)—따라서 추상적인—본성이라 일컬었던 것을 이 영화가 애써 분절하고자 하는 점에서, 관람자와 시각장 사이의 그와 같은 연결은 “현상학적 벡터(phenomenological vector)”라 불릴 수 있었다.[14]⚓

‹파장›과 같은 작업은 앤솔로지 필름 아카이브의 관객 중 한 명이었던 세라에게 이중 기능을 수행했을 것이다. 한편으로 이 영화는 완전히 수평적인 추진력으로 스스로를 정립한다. 그 결과 이 영화의 멈출 수 없는 전진 운동은 영화가 시간과 맺는 관계, 즉 이제는 서스펜스라는 극적 모드로 본질화된 관계에 대한 추상적인 공간적 은유를 창조할 수 있다.[15]⚓⚓ 따라서 세라는 조각을 현상학적 벡터, 즉 그 자체로 수평성의 경험과 같은 그 무엇의 조건으로 만들고자 했던 자신의 충동이 ‹파장›에서 미적으로 확증되

15.

애넷 마이클슨은 다음과 같이 말한다. “카메라가 이 장(場)의 환원과 정비례하여 증가하는 긴장을 구축하면서 서서히 계속해서 전진할 때, 우리는 어느 정도 놀랍게도 그러한 지평들을 서사의 윤곽을 규정하는 것으로 인식하게 된다. 팽창된 시간성에 의해 움직이고, 인지를 개시하면서, 폭로를 향해 가는 그런 서사 형식 말이다. 주제를 기다리면서 우리는 해결을 향해 ‘유예’된…… 스노우는 영화 형식의 핵심으로서의 기대를 재도입하면서 공간을…… 근본적으로 ‘시간적 관념’으로 재규정한다. 그는 영화에서 몽타주의 은유적 성향을 제거하면서 서사 형식에 대한 위대한 은유를 창조했다” (“Toward Snow, Part I,” *Artforum*, vol. IX [June 1971], pp. 31-2).

향을 미친 현상학적 사유를 알아볼 수 있는 중요한 글이다. 이 글에서 마이클슨은 ‹파장›을 비롯한 스노우의 작업이 의식의 본성에 대한 동시대의 담론과 연결된다고 말하면서 ‹파장›을 “의식의 구성적이고 반영적인 양식들에서 스스로를 의식의 유사체(analogue)로 제시하는 영화적 작업”(172)의 하나로 평가한다. 한정된 방의 롱숏에서 출발하여 점진적인 줌(zoom)을 연상시키며 방의 벽에 붙은 하나의 정사진(이 영화는 출렁이는 바다의 파도를 촬영한 사진의 클로즈업으로 끝난다)을 향해 점진적으로 전진하는 카메라의 운동은 영화적 시간과 공간에 대한 자기반영적 탐구임은 물론 영화적 경험이 인간의 지각과 맺는 관계에 대한 탐구이기도 하다. 마이클슨에 따르면 이 카메라 운동이 형성하는 지각의 양태들은 “시간 속에서 느린 초점화를 통해, 중단 없는 방향성을 통해 기대의 지평을 형성하는 미래를 향한 시선을 창조한다. 카메라가 자신의 장을 좁히면서 자신의 궁극적 목적지에 대한 우리의 어리둥절함이 가진 긴장을 불러일으키고 또한 해결한다. 이를 통해 우리는 불확실성에서 확실성으로 전진해간다. 이 과정에서 카메라는 자신의 유일한 느린 운동이 갖는 찬란한 순수성에서…… 모든 주관적 과정의 ‘수평적’ 성격(의도성[intentionality]의 한 성격으로서 근본적인)이라는 관념을 묘사한다”(174). 여기서 “주관적 과정의 ‘수평적’ 성격”과 “의도성” 등의 단어는 명백히 현상학적인 참조점들을 지시한다(이 글에서 마이클슨은 후설과 사르트르를 인용한다).

16.
세라는 자신의 작업에서 스노우의 작업이 지닌 중요성을 다음 인터뷰에서 말한다. Annette Michelson, Richard Serra, and Clara Weyergraf, "The Films of Richard Serra: An Interview," *October*, no. 10 (Fall 1979), pp. 69-104.

17.
1940년대 후반 일련의 논문들에서 그린버그는 이젤 회화의 종언에 대한 이러한 생각과 이를 '넘어서는' 회화 제작의 시작에 대해 말한다. "The Crisis of Easel Picture"(April 1948) and "The Role of Nature in Modern Painting"(1949), in *Clement Greenberg, The Collected Essays and Criticism*, vol. 2, ed. John O'Brian(Chicago and London: University of Chicago Press, 1986), pp. 224와 273-4를 참조하라. 또한 "American-Type Painting"(1955), *Clement Greenberg*, op. cit., vol. 3, p. 235도 보라.

었음을 발견했을 것이다.[16] 그러나 세라는 그 이상으로 구조주의 영화 자체에서 새롭게 구상된 미적 매체의 관념에 대한 지지체를 발견했을 것이다. 즉 이 관념은 필름이 그렇듯 환원적으로 이해될 수 없지만 다시 한 번 필름이 그렇듯이 철저하게 모더니즘적인 미적 매체의 관념이었다.

미적 매체가 무엇일 수 있는가에 대해 세라가 재공식화한 관념은 잭슨 폴록(Jackson Pollock)에 대해 자신의 세대가 새롭게 쟁취한 이해 방식, 그리고 그린버그가 주장했듯 폴록이 이젤 그림을 넘어 전진했더라도 그것은 보다 크고 평면적인 그림들을 만드는 것이 아니었다는 생각과 관계가 있었다.[17] 오히려 폴록에게 그것은 자신의 작업을 회화적 사물의 차원 바깥으로 완전히 선회시키는 것이었으며, 또한 그것은 캔버스를 바닥에 놓음으로써 사물을 점점 물화된 형태로 만드는 것에서부터 사물을 주체와 연결시키는 벡터들을 분절하는 것에 이르기까지의 예술의 전체적인 기획을 변형시키는 것이었다.[18] 이 벡터를 사건의 수평적 장으로 이해하는 데 있어서 세라의 문제는 사건들 자체의 내적 논리 속에서 이러한 장을 매체로 분절할 수 있는 표현적 가능성 또는 관습 들을 발견하는 것이었다. 예술적 실천을 유지시키기 위해서 매체는 반드시 지지 구조(supporting structure)여야 하기 때문이다. 이 구조는 일련의 관습들을 발생시키는 것으로, 그것들 중의 일부는 매체 자체를 주제로 취하면서 매체에 온전히 '특정적'일 것이고, 그런 이유로 그것들 스스로의 필요성에 대한 경험을 낳게 된다.[19]

이러한 주장을 위해 여기서 세라가 이것을 정확히 어떻게 착수

세라는 이 인터뷰에서 자신과 스노우가 서로 이웃이었으며 스노우가 자신의 조각에 흥미를 가진 만큼 자신 또한 스노우의 이웃 영화 관객이었다고 말하면서 ‹파장›의 러시 필름(편집 이전의 촬영본)까지 미리 보았음을 언급한다(p. 71). 그러나 이러한 개인적 이력 이상으로 세라는 ‹파장›을 비롯한 스노우의 구조영화 작품들이 갖는 중요성에 대해 다음과 같이 말한다. "나는 스노우가 매우 제한된 전략 안에서 모순을 만족시키는 고도의 능력을 가진 복잡하고

도 흥미로운 예술가라고 생각했을 뿐이다…… 누군가가 카메라로 느린 달리(dolly) 촬영을 활용하거나 축소된 공간 속으로 점진적으로 이동할 때 나는 그가 진입할 수 없는 평면상의 환영을 다루고 있다고 여긴다. 그것을 이해하는 방식은 시간 속에서 그의 신체의 점진적인 운동을 부정한다. 그것은 하나의 고정 시점에서 비롯된다. 그것은 스크린의 바로 그 평면성을 고려한다"(p. 73).

18.
사르트르는 주체를 세계와 연결시키는 지향성 (intention)의 윤곽을 분석하면서 시점들의 상호성—물체(things)에 대한 나의 시점으로서의 나의 신체를, 나의 신체에 대한 그 물체의 시점을 표시하는 그런 양상과 연결시키는 벡터—에 대해서만 말한 것이 아니다. 그는 또한 세계를 통과하는 그런 운동에 대해서도 말하는데, 예를 들면 놀이를 통한 이러한 운동이 그것으로, 운동은 세계를 전유하는 나의 형식이다. 그는 다음과 같이 쓴다.

"스포츠는 세계의 환경을 그러한 행위의 지지 요소로 자유롭게 변화시키는 것이다. 그러므로 예술과 마찬가지로 스포츠는 창의적이다. 그 환경은 설원일 수도 있고…… 그것을 본다는 것은 벌써 그것을 갖는 것이다. 이 설원은 순수한 외재성(外在性)과 근본적인 공간성을 나타내고 있다. 그 무차별, 그 단조로움, 그 순백성은 실체의 절대적인 알몸을 나타낸다. 그것은 단순히 즉자(in-itself)일 뿐인 즉자다…… 내가 원하는

것은 바로 이 즉자가 여전히 즉자로 머무르면서 나에 대해 나로부터의 유출 관계에 있는 것이다. 혹자는 '이 눈으로 무언가를 만들기'—다시 말해 질료가 형상을 위해서만 존재하는 것처럼 보일 만큼 깊이 질료에 밀착해 있는 하나의 형상을 그 눈에 강요하기를 원한다…… 스키를 타는 것은 기술, 급속한 이동, 유희를 넘어 이 설원을 소유하는 하나의 방법이다. 나는 이 설원에 무엇인가를 하고 있다.

내 행위 자체에 의해 나는 이 눈의 질료와 의미를 바꾸고 있다"(Jean-Paul Sartre, *Being and Nothingness*, trans. Hazel E. Barnes [New York: Washington Square Press, 1956], pp. 742-3; (국역본) 장폴 사르트르, 『존재와 무』, 정소성 옮김, 동서문화사, 2009, pp. 941-2, 번역 일부 수정—옮긴이). '현상학적 벡터'라는 개념은 주체가 세계에 의미 있게 참여하게 하는 조직화와 연결의 행위라는 관념에 정확하게 연관되어 있다.

했는가를 알 필요는 없다.[20] 다만 작품 제작의 사건이 계열(series)의 형태로 이해될 때, 세라가 이 사건의 논리로부터 이러한 관습들을 끌어냈다고 말하는 것으로 충분하다. 그것은 산업 제작에서처럼 동일한 형태로 주형(鑄型)했다는 의미에서가 아니라, 계열적 반복들의 분리된 집합들이 한 주어진 지점에서 수렴하게 되는 주기적인 또는 파동과 같은 흐름의 변별적(differential) 조건이라는 의미에서 그렇다. 중요한 것은 집적적으로 작용하고 그러기에 단순히 물리적인 대상과 같은 지지체의 물질적 본성들과는 구분되는 것으로 세라가 파악했던 매체를 그가 경험했고 분절했다는 것이다. 그럼에도 불구하고 세라는 스스로를 모더니스트로 보았다. 독립영화로서의 구조주의 영화—그 자체로 합성(composite) 지지체의 문제이지만 그럼에도 불구하고 모더니즘적인—라는 사례는 그에게 이 점을 확인시켜주었다.

그런데 이 시점에서 공식적인, 환원주의적 모더니즘 자체의 역사로 약간 우회하여 그 기록을 수정하는 것이 중요하다. 특정한 사물에 대한 저드의 논리가 그 기록을 기술했던 것처럼. 왜냐하면 세라와 마찬가지로 폴록에 대한 그린버그의 견해 때문에 그 또한

19.
나는 이 논점을 다음 일련의 논문들에서 탐구했다. "'…And Then Turn Away?' An Essay on James Coleman," *October*, no. 81(Summer 1997), pp. 5-33; "Reinventing the Medium," *Critical Inquiry*, no. 25(Winter 1999), pp. 289-305; "The Crisis of the Easel Picture," forthcoming in the second volume of the Jackson Pollock catalogue, The Museum of Modern Art, New York.
20.
나는 "The Crisis of the Easel Picture"(op. cit.)의 끝에 세라에 대한 논의에서 이를 분석한다.

리처드 세라,
⟨주물(Casting)⟩ (1969-91),
납 주물, 4×300×300인치,
임시 설치, 휘트니 미술관,
뉴욕시, 1969.

21.
"Louis and Noland"
(1960) and "After
Abstract Expressionism"
(1962) in *Clement Greenberg*,
op. cit., vol. 4, pp. 97
and 131을 참조하라.

결국에는 매체에 대한 유물론적인, 순수하게 환원적인 관념을 포기
했기 때문이다. 그린버그가 모더니즘의 논리를 스스로 말한 대로 "단
지 [평면성과 평면성의 한계 설정이라는 회화의 구성적 관습들 또는
규범들] 두 가지의 준수만으로 회화로 경험될 수 있는 사물을 창조
하는 데 충분하다"라는 그 지점으로 귀결되는 것으로 보았을 때, 그
는 그 사물을 자신이 처음에는 '시각성(opticality)'이라 불렀고 이후
에는 '색면(color field)'이라 명명한 것의 유동체 속에 용해시켰다.[21]
말하자면 그린버그가 회화의 본성을 평면성으로 한정한 것으로 보
였을 그때, 그는 회화의 모든 의미(import)를 관람자와 사물을 연결
시키는 벡터 위에 위치시키기 위해 색면의 축을 실제 회화의 표면에
대해 90도로 회전시켰다. 여기에서 그는 첫 번째 규범(평면성)으로부
터 두 번째 규범(평면성의 한계 설정)으로 전환하여, 후자를 물리
적 사물의 가장자리라는 한계가 아니라 시각장 자체의 사영적 공명
(projective resonance)으로 독해하는 듯했다. 이는 그가 「모더니즘 회

화(Modernist Painting)」에서 "캔버스의 문자 그대로의 완전한 평면성을 파괴하는 캔버스 위의 바로 첫 번째 자국"에 의해 창조되는 "시각적 3차원"이라 불렸던 것이기도 했다.[22] 또한 사영적 공명이란 그린버그가 순수 색채의 광채로 그 원인을 돌렸던 바로 그것으로, 그는 이것이 탈체현되고 따라서 순수하게 시각적인 것이 아니라 "화면(picture plane)을 개방하고 확장시키는 것"[23]이라고 말했다. 따라서 '시각성'은 전통적 원근법이 이전에 관람자와 사물 사이에 확립했던 연결(link)에 대한 완전히 추상적이고도 도식화된 버전(version)이었다. 그러나 이는 또한 시각(sight)의 선객관적 층위인 "시야(vision) 자체"[24]의 순수한 사영적 힘들을 표현하기 위해 측정 가능한 물리적 공간의 실제적 변수들을 초월하는 버전이기도 했다.

22.
"Modernist Painiting,"
ibid., p. 90.

23.
"Louis and Noland,"
ibid., p. 97.

24.
드 뒤브는 미니멀리즘이 모더니즘의 '평면성'을 일종의 레디메이드로 여겨진 단색화 캔버스로 변질시킨 것에 대한 그린버그의 반응에 대해 설명한다. 이 설명에 따르면 드 뒤브는 그린버그를 모더니즘을 버리고 형식주의를 포용한 것으로 간주하는데, 이때 형식주의는 취미

판단을 행사하는 것으로서의 미적인 것에 대해 배타적으로 관계되어 있다(in "The Monochrome and the Blank Canvas," op. cit., p. 222). 물론 이러한 설명은 1962년 이후의 글들("Complaints of an Art Critic," *Artforum*, Oct. 1967)에서 나타난 그린버그의 자기기술과

일치한다. 그런데 이러한 독해에는 그린버그가 시각성이라는 범주를 실천을 위한 지지체로서, 따라서—그가 결코 이렇게 말하지 않았지만— 하나의 매체로서 이해했던 방식이 결여되어 있다. 이것이 결국 뜻하는 바는 그린버그 자신의 '모더니즘'이 그가 분절 시키고 있는 것, 저드와

그 동료들이 이해하기를 원했던 것, 또는 드 뒤브가 시인하는 것보다 더 복잡하다는 점이다. 나는 「이젤 회화의 위기(The Crisis of the Easel Picture)」에서 현상학적 벡터로서의 시각성에 대한 질문을 보다 깊게 전개했다.

이제 회화에서 가장 중대한 문제는 물질적 표면의 평면성과 같은 회화의 사물적인 특징들이 아니라 회화의 특정한 발화 양식(mode of address)을 이해하는 것, 그리고 이를 일련의 새로운 관습들, 또는 마이클 프리드(Michael Fried)가 말한 "하나의 새로운 예술"[25]의 원천으로 만드는 것이었다. 이러한 관습들 중 하나는 항상 벽면에서 벗어나 심도 속으로 선회하는 것처럼 보이는 장들이 생성하는 비스듬함(oblique)의 감각으로 출현했다. 이 감각은 표면들의 원근법적 돌진(perspective rush)으로, 바로 이로 인

25.
프리드는 이와 같은 순환의 한 버전과 관련하여, 이것이 "새로운 관습들, 하나의 새로운 예술을 발생시킬 만큼 충분히 강력한 그 무엇"을 가능하게 할 것이라고 쓰고 있다 (Fried, "Shape as Form," in *Art and Objecthood* [Chicago and London: Chicago University Press, 1998], p. 88).

케네스 놀런드(Kenneth
Noland), ‹거친 그림자
(Coarse Shadow)›
(1967)와 ‹줄무늬(Stria)›
(1967)의 설치, 앙드레
에머리히 갤러리.

놀런드, ‹소동(Ado)›
(1967), 캔버스에 아크릴,
24×96인치.

해 레오 스타인버그(Leo Steinberg) 같은 비평가들은 그들이 느
낀 속도감—즉 그가 서두르고 있는 사람의 시각적 능률이라 불
렀던 것—에 대해 언급했다.[26] 이는 작품들과 그 생산 모두에 내
재적인 계열성에서 비롯된 또 다른 것, 색면화가들이 한결같이
의존했던 바로 그것이었다.

따라서 60년대에 '시각성'은 또한 예술의 한 가지 특징 이상으
로 기능했다. 그것은 예술의 한 가지 **매체**가 되었다. 시각성은 그
자체로 집적적이었고, 공적으로 모더니즘의 환원적 논리—지금
까지도 그린버그 자신 때문으로 여겨지는 논리이자 교리—라고
여겨졌던 것에 대한 모욕이었다. 그러나 그린버그와 프리드 중 그
누구도 색면화를 새로운 매체로 이론화하지 않았다. 그들은 색면
화를 추상화의 새로운 가능성이라고 말했을 뿐이다.[27] 과정미술
(process art)—세라의 초기 작업을 지칭했던 용어—또한 적절하
게 이론화되지 않았다. 그리고 이 모든 경우에서 한 매체의 특정
성이—필름과 같은 모델을 따라—이제 내적으로 변별되는 것으
로 여겨져야 할 때마저도 유지되고 있었다는 사실도 이론화되지
않았음은 확실하다. 왜냐하면 필름 같은 모델의 경우 그 충동은
필름 장치 내의 내적 차이들을 하나의 단일하고 불가분적이며 경
험적인 단위로 지양하고자 하는 것이었기 때문이다. 이 단위는 하
나의 존재론적 은유, 즉 45분간의 줌처럼 전체의 본질을 위한 하
나의 형상이었을 것이다. 1972년, 구조주의 영화의 자기기술은
내가 말했듯이 모더니즘적인 것이었다.

포타팩은 바로 이 상황 속으로 들어왔다. 그리고 포타팩
의 텔레비전 효과는 모더니스트의 꿈을 산산조각낼 수밖
에 없었다. 처음에 예술가들이 비디오 작품들을 만들기 시작
했을 때 그들은 비디오를 현상학적인 것에 대한 새로운 관심
에서 조직된 그 발화 양식을 지속시키는 최신 테크놀로지로
서 사용했다. 비록 비디오가 취한 형식이 분명하게 나르시시
즘적이었던 이유로—즉 예술가들이 끊임없이 스스로에게 말

26.
Leo Steinberg, *Other
Criteria*(New York:
Oxford University Press,
1972), p. 79.

27.
카벨은 실천을 위한
지지체로서의 매체라는
관념이 그러한
이론화의 시작을
연다는 점을 시사하기
위해 자동기법이라는
용어를 사용한다. 예를
들어 그것은 한 주어진
'자동기법'과 그것이
전개되면서 사실상
필연적으로 계열적인
것으로 취하게 되는
형식 사이의 관계를
파악하는데, 이때 그
계열의 개별 일원은 그
매체 자체의 새로운 국면이
된다(*The World Viewed*,
op. cit., pp. 103-4).

28.
나의 "Video: The Aesthetics of Narcissism," *October*, no. 1(Spring 1976), pp. 50-64를 보라.

29.
카벨은 이러한 통일성을 텔레비전의 물질적 기반을 통해 "동시적 사건 수용의 경향"으로서, 그리고 텔레비전에 특정한 지각 형식(그는 이를 '모니터링'이라 부른다)으로 위치시키고자 한다(Cavell, "The Fact of Television," in *Video Culture: A Critical Investigation*, ed. John Hanhardt [Rochester, NY: Visual Studies Workshop, 1986]). 텔레비전과/또는 비디오의 이러한 특정성을 분절시키고자 하는 다른 시도들로는 다음을 보라. Jane Feuer, "The Concept of Live Television: Ontology as Ideology," in *Regarding Television: Critical*

하고 있기 때문에—비디오가 이러한 발화 양식의 도착적인 버전이었음에도 말이다.[28] 내가 아는 한 오직 세라만이 비디오가 사실상 텔레비전, 즉 공간적 연속성을 전송과 수용의 원격 장소들로 분열시키는 방송매체를 뜻하는 텔레비전임을 바로 인정했다. 하나의 메시지를 느린 속도로 지속시켜 보여주는 그의 ‹텔레비전은 사람들을 배달한다(Television Delivers People)› (1973)와 ‹죄수의 딜레마›(1974)는 바로 이에 대한 버전들이었다.

몇몇 이론가들이 텔레비전의 본질을 폐쇄회로 감시라는 용도에 두도록 한 것은 바로 즉시방송의 시간적 동시성과 결부된 바로 이 공간적 분리다. 그러나 사실을 말하면 텔레비전과 비디오는 끊임없이 다양한 형식과 공간, 시간성들로 존재한다는 점에서 히드라의 머리를 가진 것처럼 보인다. 이 때문에 [텔레비전과 비디오는] 어떤 경우에도 전체에 형식적 통일성을 제공하는 것 같지 않다.[29] 이는 사무엘 베버(Samuel Weber)가 텔레비전의 "구성적 이질성 (constitutive heterogeneity)"이라 말했던 것으로, 그는 이에 대해 다음과 같이 덧붙인다. "아마도 명심하기가 결코 쉽지 않은 것이 있다면 그것은 소위 텔레비전이란 것이 또한 그 무엇보다도 그 자체와 변별적이게 되는 방식들일 것이다."[30]

크라우스의 이 글은 비디오아트에 대한 모더니즘적 담론(즉 비디오가 영화를 포함한 기존 예술과 다른 물질적, 기법적 특정성을 갖고 있고 비디오아트는 이 특정성의 국면들을 자기반영적으로 탐구함으로써 기존 예술과는 변별적인 형태를 취한다)의 고전적 사례로 수용되어왔다. 하지만 당대의 비디오아트에 대한 여타 비평들이 비디오의 물리적, 기술적 구성요소들을 매체 특정성의 근거로 간주한 반면, 크라우스는 비디오의 매체 특정성이 주체의 나르시시즘에 대한 '심리적 모델(psychological model)'을 구축하는 데 있다고 주장한다. 즉 크라우스는 주체의 심리적 조건에 대한 자기반영성을 매체로서의 비디오에 대한 자기반영성으로 연장시킨다. 크라우스는 이러한 모델을 설명하기 위해 폐쇄회로 비디오와 이에 영향받은 퍼포먼스 비디오테이프 작품들(특히 비토 아콘치의 ‹중심들(Centers)›[1971]과 ‹방영 시간(Air Time)›[1973], 그리고 세라의 ‹죄수의 딜레마(Prisoner's Dilemmer)›[1974])을 예로 든다. 폐쇄회로 비디오에서 모니터는 작가-주체의 육체를 투영하고 심리적 기제를 구조화하는 거울로 기능하고, 이 주체는 모니터와 카메라 사이의 반영적 순환고리(폐쇄회로가 형성하는 피드백)에 자리한다. 이 절대적인 피드백의 "거울-반영 (mirror-reflection)은 대상을 괄호에 묶게 된다. 비디오에 관해 물리적 매체에 대해 말하는 것이 부적절해 보이는 이유는 바로 이 때문이다"(57). 그런데 영화이론에서의 장치이론과도 호응하는 크라우스의 이러한 주장은 비디오를 메타심리적 장치로 정의하는 것 이상의 지향점을 띤다. 크라우스는 나르시시즘에 대한 심리적 모델을 형성하는 비디오의 매커니즘이 왜 당대에 많은 예술가들을 매혹시키는가를 질의한다. 크라우스에 따르면 비디오의 유행은 "예술가의 작업이 미디어를 통해 출판, 복제, 유포되는 것이 그 작업이 예술로서 실존할 수 있음을 인증하는 유일한 수단이 된" 상황 때문이며, "예술가의 자아가 전자 피드백을 통해 창조되는 비디오의 미학적 양식"(59)은 바로 이런 상황을 반영한다.

크라우스는 이 글에서 이러한 상황에 대한 비판을 수

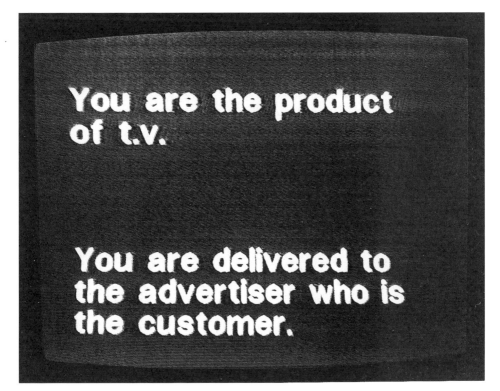

세라, ‹텔레비전은 사람들을 배달한다
(Television Delivers People)›(1973), 비디오 스틸.

행하는 비디오아트의 모델을 세 가지로 제안한다. 1) 매체를 내부에서부터 비판하기 위해 그것을 활용하는 비디오테이프 작업, 2) 비디오의 심리적(나르시시즘적) 모델로부터 벗어나기 위해 비디오를 물리적으로 공격하는 작업, 3) 비디오를 회화나 조각의 하위 장르로 활용하는 설치 작품이 그것들이다. 세라가 낸시 홀트(Nancy Holt)와 공동으로 작업한 비디오테이프 작품 ‹부메랑(Boomerang)›(1974)은 이 중 첫 번째 모델을 대표한다. 이 작품에서 홀트는 카메라를 향해 말하면서, 그와 동시에 헤드폰을 통해 1초간 지연, 재생되는 자신의 말을 듣게 된다. 홀트의 말과 그가 듣는 것 사이의 분열과 상호반영을 기록한 이 작품에 대해 크라우스는 비디오의 나르시시즘 모델에 대한 비판적 성찰을 “언어의 두뇌적 형태”(59)를 통해 형상화한 작품이라고 평한다.

⚓

크라우스가 여기서 인용하는 베버의 글은 자신의 ‘변별적 특정성’이라는 개념의 출처를 나타내기도 한다. 베버는 텔레비전의 매체 특정성이 필름을 포함한 기존 매체와 변별됨

은 물론 “지각이라는 단어가 일반적으로 의미하는 것”(109)과도 변별된다는 점을 가리키기 위해 이 용어를 고안한다. 이는 텔레비전이 인간의 지각을 다른 매체들과는 다르게 세 개의 작용들인 “제작, 전송, 수용”(110)을 결부시켜 구성한다는 의미다. 이런 면에서 볼 때 텔레비전의 ‘구성적 이질성’은 텔레비전이 단일 명사이면서도 “세 개의 서로 다르면서도 긴밀하게 상호 연결된 작용들”을 내적으로 포함하는 “복잡한 과정”이기 때문에 “스스로와 변별적이게 된다”(110)는 점을 가리킨다. 이는 텔레비전과 비디오, 라디오를 비롯한 텔레커뮤니케이션 미디어를 기존의 예술이나 미학과 구별짓는 결정적인 요소다. 베버는 이 점에 대해 다음과 같이 부연한다. “예술은 예술작품과 분리될 수 없다. 이때 예술작품이란 한정되고 자족적이며 의미있는 단위로, 시간과 공간 내에 국지화될 수 있다. 우리가 원격 전송 미디어인 라디오와 텔레비전에 대해 말하는 언어는 이런 미디어와 관련하여 그러한 개체화가 더 이상 결정적 요인이 아니라는 점을 강하게 시사한다”(119).

Approaches, ed. E. Ann Kaplan(Frederick, Md.: University Publicatons of America, 1983); Mary Ann Daone, "Information, Crisis, and Catastrophe," in *Logics of Television: Essays in Cultural Criticism*, ed. Patricia Mellencamp (Bloomington: Indiana University Press, 1990); Fredric Jameson, "Video: Surrealism without the Unconscious," *Postmodernism, or the Cultural Logic of Late Capitalism*(Durham, NC: Duke University Press, 1991).

30. Samuel Weber, "Television, Set, and Screen," in *Mass Mediauras: Form, Technics, Media*(Pasadena, Calif.: Stanford University Press, 1996), p. 110.

31. 프레드릭 제임슨(Fredric Jameson)은 다음의 글에서 모더니즘적 이론화에 대한 비디오의 이러한 저항에 대해 논평을 하고 있다. "Transformation of the Image in Postmodernity," in *The Cultural Turn: Selected Writings on the Postmodern, 1983-1998*(London: Verso, 1998). pp. 93-135.

모더니즘 이론이 비디오를 하나의 매체로 개념화하는 것을 방해했던 그와 같은 이질성 때문에 무산되는 것을 스스로 알게 되었다면, 모더니즘적 구조주의 영화는 비디오가 실천으로서 누리게 된 즉각적인 성공 때문에 궤멸되었다. 그 이유는 비디오가 뚜렷이 다른 기술적 지지체(technical support)—말하자면 스스로의 장치—를 가졌더라도 그것은 일종의 담론적 혼돈, 즉 일관적인 것으로 이론화되거나 하나의 본질 또는 통일적 핵심과 같은 그 무엇을 가진 것으로 여겨질 수 없었던 활동들의 이질성을 점유했기 때문이다.[31] 독수리 원리와 마찬가지로 비디오는 매체 특정성의 종언을 선언했다. 텔레비전 시대에 이르러 비디오는 그렇게 방영되고 있고, 우리는 포스트-매체 조건 속에서 살고 있다.

3.

내가 가능한 한 상당히 빨리 정리할 세 번째 서사는 포스트-매체 입장과 포스트구조주의 사이의 공명과 관련 있다. 왜냐하면 1960년대 후반과 70년대 초의 바로 그 시기에 잘 알려진 것처럼 해체가 '장르의 법칙'이라고 비웃었던 것, 또는 아마도 회화적 프레임이 보증했었을 미적 자율성에 대한 공격을 개시하고 있었기 때문이다.[32] 그라마톨로지(grammatology) 이론에서 파레르곤(parergon) 이론에 이르기까지 자크 데리다(Jacqes Derrida)는 외면과 분리되거나 외면에 의해 오염되지 않은 내면이라는 관념이 키메라(chimera), 즉 형이상학적 허구라는 점을 보여주기 위한 예시들을 계속해서 만들었다. 예술작품의 맥락과 대립되는 작품의 내면이든, 생생한 체험 순간을 기억이나 문자기호에 의한 그 순간의 반복과 대립시키는 것이든 간에, 해체가 걷어치우고자 한 것은 **고유함**(the proper)이라는 관념이었다. "시각은 시각예술들에 고유한 것"이라는 주장에서처럼 자기동일적인 것이라는 의미에서의 고유함, 그리고 "추상은 서사나 조각적 공간처럼 회화에 고유하지 않은 그런 모든 것들을 회화로부터 정화하는 것이다"라는 주장에서처럼 깨끗하거나 순수한 것이라는 의미에서의 고유함 말이다. 어떤 것도 순수 내면성이나 자기동일성으로 구성될 수 없다는 것, 이러한 순수성이 이미 항상 외부의 침투를 받는다는 것, 사실 그 순수성이 그 외부의 내사(introjection)라는 바로 그 과정을 통해서만 구성될 수 있다는 것, 이 모든 것들은 이른바 미적 경험의 자율성, 예술 매체의 있을 법한 순수성, 또는 한 주어진 지적 학제(discipline)의 분리를 당연한 것으로 여기는 것을 무산시키기 위해 조직된 주장이었다. 자기동일적인 것이 자기변별적인 것으로 드러나 자기변별적인 것으로 용해되어버렸다.

이러한 주장은 미셸 푸코(Michel Foucault)의 분석과 같은 포스트구조주의의 다른 분석들과 더불어 대학에서 종류가 다른 지식 분야 안에서의 학문 분과들의 분리에 종언을 고하는 강

32.
Jacques Derrida, "The Law of Genre," *Glyph*, no. 7(1980)을 참조하라.

33.
1973-74년도에 제작된
무제의 한 작품에 각인된
이 구절은 그 자체로
복잡한 진술이다.
이 진술의 첫 번째 문장은
독수리 원리에 대한
이중적 기술과 연결된다.
즉 한편으로는 이론들이
그 자체로 상품화에
취약하게 되는 방식을,
다른 한편으로는
물리적 사물을 언어로
대체하는 것이 예술을
이러한 조건으로부터
보호하지는 못한다는
사실을 기술한다. 그런데
두 번째 문장은 이보다
훨씬 덜 부정적이고,
'그림' 라벨이라는 새로운
유형의 이미지—언어나
도상 그 어떤 것에도 전혀
참여하지 않는 파편이기도
한—가 나타내는 것을
향한 구원적 가능성으로
통한다. 이는 이후에
논의될 브로타스의 ‹나의
수집품(Ma Collection)›과
그의 책 작업인 『샤를
보들레르, 나는 선을
옮겨놓는 움직임을
미워한다(Charles
Baudelaire. Je hais le
mouvement qui déplace
les lignes)』에서 '그림'
라벨의 역할이 시사하는
바이기도 하다. 나는
브로타스의 '그림들의
이론(Theory of Figues)'이
지닌 복잡성과 그의
작업에서 이러한 관념이
갖는 알레고리적 위상에
대한 제언을 해준
부클로에게 깊은 감사를
드린다.

력한 논거임이, 따라서 간학제성에 대한 강력한 버팀대임이 입증되었다. 이것은 자율성과, 한 매체에 고유하거나 특정한 그 무엇이 있다는 관념이 이미 공격받고 있던 학계 바깥의 예술계에서 오랫동안 진행 중이었던 (플럭서스나 상황주의[Situationist]의 전용[détournement, 전복적 전유]과 같은) 걷잡을 수 없는 불순성의 실천들에 화려한 이론적 계통을 부여했다.

1960년대 말과 70년대 초, 마르셀 브로타스는 이 모든 것의 정의의 기사(knight errant)처럼 보였다. 그의 ‹현대미술관›은 제도적 전용의 환상적 위업이 되는 가운데 또한 매체 특정성의 궁극적 내파(implosion)인 것처럼 보였다. 그렇더라도 그의 ‹현대미술관›은 그 자체의 기획에 대한 이론적 기반을 제시하는 것처럼 보였다. 앞서 살펴본 대로, 그림 숫자들을 잡동사니 사물들에 고정시킨 것은 큐레토리얼 실천에 대한 패러디이자 분류의 바로 그 의미를 공허하게 하는 것으로 작동했다. 이에 따라 그 그림들은 이론적으로 작용하는 일련의 메타캡션들로 기능했다. 브로타스 자신은 이에 대해 다음과 같이 언급했다. "그림들의 이론은 오직 한 이론의 이미지를 주는 것으로만 기능할 것이다. 그런데 그 이미지의 이론으로서의 그림(Fig.)이라고?"[33]

그런데 브로타스를 포스트구조주의 이론계 내에서 움직이는 것으로 여길 수 있다면 우리는 그 이론 자체에 대한 그의 심원한 양가감정 또한 기억해야 한다. 우리는 이론들이 "[그것들이] 생산되는 질서를 위한 광고"에 불과한 것으로 환원되거나 아마도 그렇게 드러나게 된다고 말한 『인테르푼크티오넨』지에서의 그의 진술을 떠올려야 한다. 그의 이러한 비난에 따르면, 모든 이론은 그것이 문화산업에 대한 비판으로 발표되더라도 바로 그 산업에 대한 판촉 형태로 귀결될 것이다. 바로 이런 식으로, 전용의 궁극적인 주인은 자본주의 자체의 목적에 봉사하는 모든 것을 전유하고 다시 프로그램화하는 자본주의 자체인 것으로 판명된다. 따라서 브로타스는 완전히 비판적인 자신의 '전망'을 생전에 완벽하게 확인해보지 못

했음에도 불구하고 이론과 문화산업이 최종적으로는 공모를 하고, '제도 비판'은 궁극적으로 글로벌 마케팅의 바로 그 제도들—그 '비판'은 자신의 성공과 지지를 위해 바로 그 제도들에 의존한다—로 흡수되는 것을 예견했다.

4.

그런데 이는 우리를 또 다른 이야기로 이끈다. 모든 아방가르드적 저항을 그 자체의 경로로 흡수하여 그것을 그 자체의 계좌로 돌리는 자본주의가 전용의 주인이라면, 브로타스는—모종의 궁극적인 압박 요인을 통해—자본주의와 일종의 이상한 모방 관계를 맺었기 때문이다. 단순하게 말하자면 브로타스가 전용의 형태를 그 자신에게 행사한 한 가지 방식이 있다.

1972년 도큐멘타 동안 발행된 보도자료에서 브로타스는 이 점을 시인했다. 이 도큐멘타에서는 그의 ‹미술관›(지금은 ‹고전 거장 예술 미술관, 20세기 갤러리: 독수리부(Museum of Old Master Art[Art Ancien], 20th-Century Gallaery: Eagles Department)›라는 이름을 가진)의 마지막 섹션들이 전시되었는데 그것들은 곧 판촉과 홍보 섹션들이었다. 그 보도자료에서 브로타스는 자신의 미술관 픽션들의 주제에 대해 행했던 "모순적 인터뷰들"에 대해 말한다.[34] 사실 브로타스에 대한 최고의 비평가들은 자신의 작업에 대한 브로타스의 설명과 작품 자체의 전개 모두를 파헤치는 그 특별한 불일치를 경계했던 적이 있다. 예를 들어 부클로는 "오히려 브로타스의 사유와 진술들, 그리고 물론 그의 작업에서 가장 현저한 특징이라 부를 수 있는 것은 모순들에 대한 그의 집요한 감각일 것이다"라고 말한 바 있다.[35]

부클로는 한 지점에서 이를 일종의 **농담**(blague), 즉 화석화된 언어가 의식 산업(consciousness industry)의 손아귀에 의해 물화된 당대의 발화 자체를 흉내내기 위해 작용하는 이중 부정의 고의적인 우스개 형태로 여긴다. 이런 취지로 그는 「나의 수사법(My Rhetoric)」이라는 브로타스의 텍스트를 인용하는데, 여기에서 브로타스는 다음과 같이 쓴다. "나, 나는 나를 말한다; 나, 나는 나를 말한다; 나, 홍합왕. 너는 너를 말한다. 나는 같은 말을 되풀이한다. 나는 '입을 다문다.' 나는 사회학에 기초해 설명한다. 나는 분명하게 나타낸다" 등등.[36]

34.
‹현대미술관 독수리부, 현대미술과 홍보 섹션(Musée d'Art Moderne, Départment des Aigles, Sections Art Moderne et Publicité)›(카셀, 1972)를 위한 보도자료. *Marcel Broothaers*, exh. cat. (Paris: Jeu de Paume, 1991), p. 227에 재수록.

35.
Benjamin H. D. Buchloh, "Marcel Broothaers: Allegories of the Avantgarde," op. cit., p. 52.

36.
Ibid., p. 54.

⚓
부클로가 영어로 인용한 브로타스의 원문은 다음과 같다. "I, I say I; I, I say I. I, the Mussels King. You say you. I tautologize. I 'can it.' I sociologize. I manifestly manifest."

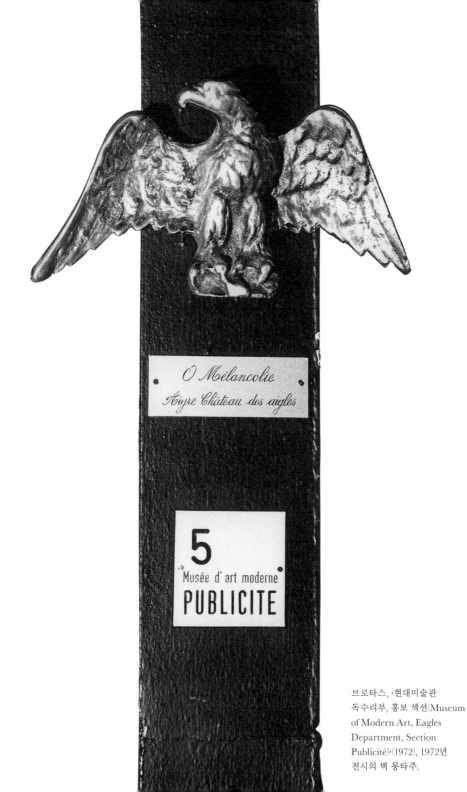

브로타스, ‹현대미술관
독수리부, 홍보 섹션(Museum
of Modern Art, Eagles
Department, Section
Publicité)›(1972), 1972년
전시의 벽 몽타주.

37.
벤야민적인 수집가
인물과 브로타스와의
관계에 대한 이러한
주장에 대해서는 다음을
보라. Douglas Crimp,
"This is Not a Museum
of Art," in *Marcel
Broothaers*, exh. cat.
(Minneapolis, Walker
Art Center, 1989), pp.
71-91. '창조자'가 되는
것에 대한 브로타스의
설명은 그의 글「샌드위치
속 버터처럼(Comme
du beurre dans un
sandwich)」(*Phantomas*,
no. 51-61 [December
1965], pp. 295-6 [Crimp.
op. cit., p. 71에서
재인용])에서 찾을 수 있다.

더글러스 크림프(Douglas Crimp) 또한 이러한 모순의 특징에 사로잡힌 바 있다. 이는 브로타스가 1960년대 초에 시인이 되기를 멈추고 예술가가 되기로 한 결정에 대해 설명할 때처럼, 그 스스로가 때때로 자신의 '배신'이라 불렀던 것이다. 그가 말한 이유는 자신이 사랑했던 예술 대상들을 수집할 돈이 없었기 때문에 대신 그것들을 창조하기로 결정했다는 것이다. 즉 수집가가 될 수 없었기에 자연스럽게 창조자가 되었다는 것이다.[37]

어떤 의미에서는 브로타스가 자신을 관장으로 임명한 미술관 픽션들 전체는 수집의 기능을 활성화한다. 그러나 그는 또한 자신의 작품 〈나의 수집품(Ma Collection)〉에서 수집의 이러한 공적 형태를 사적 수집과 구별했다. 이 작품은 그 안에 모인 이미지들 속에서 스테판 말라르메(Stéphane Mallarmé)의 그림이 현전함으로써 사생활과 자기성찰의 특별한 아우라를 얻는다. 크림프는 사적인 것

브로타스, 〈현대미술관 독수리부, 홍보 섹션(Museum of Modern Art, Eagles Department, Section Publicité)〉(1972), 1972년 전시의 벽 몽타주.

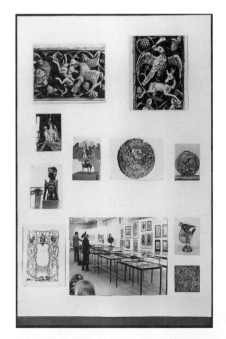
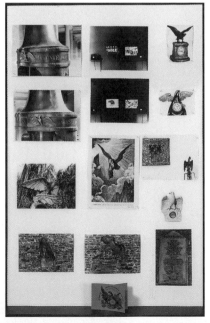

브로타스, ‹현대미술관 독수리부, 홍보 섹션(Museum of Modern Art, Eagles Department, Section Publicité)›(1972), 1972년 전시의 벽 몽타주.

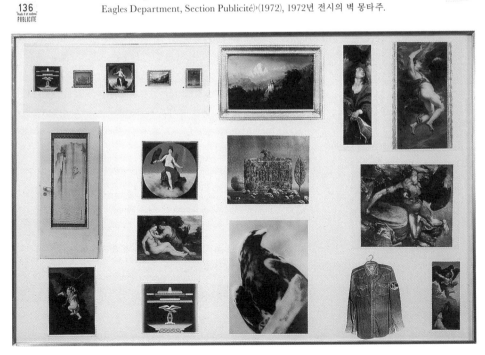

과 공적인 것의 구별, 또는 제도적인 것과 개인적인 것의 구별에 집중하면서, 브로타스가 기이하게도 개인 수집가에게 특권을 부여하는 것에 대해 말한다. 크림프는 19세기의 수집가를 부르주아 소비자는 물론 오늘날 상품 소비 유형에서 작동하는 당대의 개인 수집가에 대한 긍정적 반유형(countertype)으로 분석한 발터 벤야민(Walter Benjamin)의 렌즈를 통해 브로타스의 이러한 특권 부여를 바라본다. 벤야민은 진정한 수집가란 대상들을 자본으로서 전시하거나 다 써버리기 위해 그것들을 축적하는 것에 이끌리는 소비자에 맞서 "사물들을 유용성의 구속으로부터 해방시킨다." 그는 계속해서 말한다. 수집 행위에 결정적인 것은 "그 대상이 가능한 한 그 등가물과 가장 밀접한 관계를 맺기 위해 대상의 모든 기능으로부터 분리된다는 것이다. 이것은 사용과는 정반대의 대립물로, 완벽함(completeness)이라는 신기한 범주 아래 자리잡는다."[38]

38.
Walter Benjamin,
Das Passagen-Werk
(Frankfurt am Main:
Suhrkamp, 1982),
vol. 1, p. 277 (Crimp, op.,
cit., p. 72에서 재인용).

〈나의 수집품〉에 관한 브로타스의 텍스트
〈나의 수집품〉은 두 개의 패널로 구성된 작품으로 패널 양면이
모두 사용된다. 첫 번째 패널은 내가 전시할 수 있었던
전시들의 문서들을 포함하는데, 그 안에는 1971년 쾰른
박람회의 카탈로그 한 페이지가 동일한 문서들의 사진들과
함께 삽입되어 있다. 두 번째 패널은 유럽의 시인 스테판
말라르메의 초상으로 장식되어 있는데, 나는 그를 현대미술의
창시자로 여긴다. "한 번의 주사위 던지기는 결코 우연을
폐기하지 못하리." 〈나의 수집품〉은 동어반복적 체계가
전시 장소들을 맥락화하기 위해 사용되는 작품이다(따라서
그것은 우표 수집품보다 더 많은 의미를 갖게 될 것이다).
지금 이 전시의 카탈로그는 내가 1971년 이후로 전시한
전시들을 증명하는 미래의 예술작품을 형성하는 하나의
디테일로서 사용될 것이다.

(상) 브로타스, ‹나의 수집품›(1971), 사진과 문서들, 전면.
(하) 브로타스, ‹나의 수집품›(1971), 사진과 문서들, 후면.

Marcel Broodthaers

Ma Collection

...· Où il est question d'un contrat.

Comme je figure dans cette collection qui est aussi un
choix parmi les catalogues d'art de ces dernières années,
elle ne constituerait pas un ready-made selon la tradition.

Mais, si l'on accepte que la représentation de mon art
apporte un changement de sens/non-sens, elle serait alors
un ready-made d'une forme nouvelle, un ready-made baroque.

Ce ready-made douteux équivaudrait donc à un objet d'art
douteux. Comment vendre le doute si celui-ci n'a pas de
qualité artistique certaine? D'autre part, je xixxxxixxxx
n'ai pas le front de spéculer sur "Ma Collection", bien xxx
xxxxx qu'avec l'argent récolté je pourrais soulager la
misère qui sévit aux Indes ou encore me payer une révolution
d'avant-garde. Un contrat, un bon contrat me tirerait
xx d'affaires en conformant mon interêt aux usages établis.
Pour tous renseignements, s'adresser à ...

Moi, je désire percevoir un impôt (des droits xx d'auteur?)
sur les publications, s'il s'en trouve, qui reproduiraient
ma déclaration et les images de cette page du catalogue
de la foire de Cologne 71.

ⓒ M. Broodthaers

Toutefois, si quelque acheteur tenait encore à posséder
l'objet physique de "Ma Collection", le prix en serait alors
celui de ma ⌀ conscience (Prix à debattre).

브로타스, ‹나의 수집품›에 대한 텍스트.

마르셀 브로타스 ‹나의 수집품›

······ 계약이 문제가 되는 곳.

지난 7년간의 미술 카탈로그들에서 뽑아낸 것이기도 한 이 수집품에서 내가
나타나기 때문에 그것은 전통적인 레디메이드를 구성하지 않는다.

그러나, 내 예술의 재현물이 이 작품과 더불어 의미/무의미의 변화를 수반
한다면, 그것은 레디메이드의 한 새로운 형태, 즉 바로크 레디메이드일 것이다.

따라서 이 미심쩍은 레디메이드는 미심쩍은 예술작품과 등가적일 것이다.
의심이 분명한 예술적 특질을 갖지 않는다면 어떻게 의심을 상품으로
내놓겠는가? 더구나 나는 ‹나의 수집품›에 투기할 배짱은 없다. 내가 받은
돈으로 나는 독립예술(Indies)을 황폐하게 하는 궁핍함을 덜거나
심지어 아방가르드 혁명에 자금을 댈 수 있었겠지만 말이다. 계약, 좋은
계약은 내 관심사들을 기존의 관행들과 제휴시킴으로써 나를 곤경에서
벗어나게 할 것이다.

더 많은 정보를 위해서는 다음으로 연락하기 바란다·······.

개인적으로 나는 그런 것이 있다면, 내 선언문과 71년 쾰른 박람회
카탈로그의 이 페이지에서 나온 이미지들을 복제한 출판물들에 대한
세금(저작권 사용료?)을 받고 싶다.

그런데 누군가 ‹나의 수집품›의 물리적 사물을 소유하기를 여전히
소망한다면, 그 가격은 내 양심에 달려 있을 것이다(가격은 절충 가능하다).

ⓒ 마르셀 브로타스

이때 대상들의 교환가치라는 척도에 맞춰 대상들을 동등화하는 등가성 원리(equivalency principle), 즉 브로타스가 자신의 미술관의 〈영화 섹션〉 안에서 '그림' 숫자들을 적용하는 가운데 공격하는 것처럼 보이는 등가성 원리는 개인적 수집 상황에서 그 가치를 얻는다. 브로타스 또한 이를 시인하는 것처럼 보인다. 〈나의 수집품〉 속 이미지들에 붙은 '그림' 숫자들이 '진정한' 수집가가 구축하는 새로운 관계들을 형성하기 위해 작용하는 것처럼 여겨진다는 점에서 그렇다.[39] 벤야민이 '마술적 순환(magic circle)'이라 부르는 이러한 관계들을 통해 각 대상의 외피가 벗겨지며 너무나 많은 기억의 장소들 속으로 들어간다.⚓ "수집은 실천적 기억의 한 형태이며, '근접성'의 세속적 현시(顯示) 중에서 가장 믿을 만한 것이다."[40]

등가성의 두 대립적 형식인 교환의 형식과 '근접성'의 형식이 대상에 수렴하는 이러한 구조는 자본주의 내의 모든 것—모든 대상, 모든 테크놀로지적 과정, 모든 사회적 유형—이 이중적 가치를 부여받는 것으로 파악되는 변증법적 조건이다. 대상과 그 그림자, 지각과 그 잔상과 같은 긍정적인 것과 부정적인 것 말이다. 이것이 유형과 반유형을 연결시키는 것, 또는 상품의 경우에는 벤야민이 "상품의 유토피아적인 요소와 냉소적 요소 사이의 양가성"[41]이라 불렀던 것을 낳는 것이다.

이 냉소적 요소가 시간이 흐를수록 더 높은 지위를 얻는다는 것은 말할 필요도 없다. 그러나 벤야민은 주어진 사회적 형식이나 테크놀로지적 과정이 탄생할 때 유토피아적 차원이 현존하며, 죽어가는 별의 마지막 한 줄기 빛처럼 그 테크놀로지가 이러한 차원을 한 번 더 발산할 때가 바로 그것이 쇠퇴(obsolescene)하는 순간이라고 믿었다. 상품 생산의 법칙 자체이기도 한 쇠퇴는 유행이 지난 대상을 유용성의 손아귀로부터 벗어나게 하여 그 법칙의 공허한 약속을 드러내기 때문이다.[42]

39.
〈나의 수집품〉에서 '그림(Fig.)' 숫자들은 브로타스가 《그림 섹션》 전시(〈점신세에서 현재까지의 독수리〉)에서의 숫자 매기기의 원리로 이름붙인 무작위 문자와는 달리 한번에 연속적으로 배열된다.

40
Ibid., p. 73(주 48 참조).

41.
이 구절은 다음에서 왔다. Benjamin, *Charles Baudelaire: A Lyric Poet in the Era of High Capitalism*, trans. Harry Zohn(London: New Left Books, 1973), p. 165(Crimp, op., cit., p. 80에서 재인용).

42.
Susan Buck-Morss, *The Dialectics of Seeing: Walter Benjamin and the Arcades Project*(Cambridge, Mass.: MIT Press, 1989), pp. 241-5참조; (국역본) 수잔 벅-모스, 『발터 벤야민과 아케이드 프로젝트』, 김정아 옮김, 문학동네, 2004, pp. 312-318.

⚓ 여기서 크라우스는 '외피를 벗기다(exfoliate)'라는 단어를 쓴다. 이는 벤야민적인 의미에서의 수집이 대상을 사용가치로부터 해방시키고 이 대상에 함축된 과거의 단편들을 수집가의 기억과 연관시켜 끌어내는 행위임을 나타낸다.

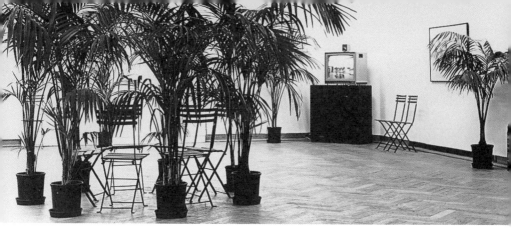

브로타스, ‹겨울 정원
(Un Jardin d'Hiver)›
(1974), 영화 스틸.

여러 비평가들이 유행이 지난 것의 형식들에 대한 브로타스의 깊은 매혹에 대해 언급해왔다. 브로타스의 체계에서 참조 대상들은 자신의 미술관의 첫 번째 표명에서 보여준 앵그르와 쿠르베의 작품이든, 그의 책과 전시들에서의 보들레르와 말라르메의 사례든, 아니면 사회적 공간들을 위한 자신의 모형들로 기능하는 파노라마와 겨울 정원이든 간에 주로 19세기에 초점을 맞춘다. 사실 부클로가 논하듯이 "브로타스의 많은 작품들이 상기시키는 것처럼 보이는 19세기 부르주아 문화의 완전히 유행이 지난(outmoded) 아우라는 그의 작업을 명백하게 쇠퇴한 것이며 현대미술의 가정들에는 전혀 무관심한 것으로 기각하도록 관람자를 손쉽게 유혹할 수도 있다."[43]

그러나 크림프가 시사하는 것은 벤야민이 유행이 지난 것들에 부여한 역량이 브로타스가 그것들을 사용하는 방식에서—'진정한' 수집가의 형태에 대한 그의 가정에서처럼—인정되어야 한다는 것이다. 벤야민에게 이것은 19세기 형태들의 역사적 잔재들에서 자신의 전망이 발산할 수 있기를 희망했던 역량이었다. 벤야민은 자신의『아케이드 프로젝트(Paris Arcades)』에 대해 다음과 같이 썼다. "여기서 우리는 지난 세기의 키치를 '회상/재-수집(re-collection)'으로 깨어나게 하는 자명종을 만들고 있다."[44] 벤야민의 고고학이 회고적이었던 것은 자신의 전망이 쇠퇴의 장소에서만 열릴 수 있다고 믿었다는 사실의 한 가지 기능이었다. 그가 언급하듯이, "소멸의 순간에서야 비로소 [진정한] 수집가를 알게 된다."[45]

43.
Buchloh, "Formalism and Historicity—Changing Concepts in American and European Art since 1945," in *Europe in the Seventies: Aspects of Recent Art*, exh. cat.(Chicago: The Art Institute of Chicago, 1977), p. 98.

44.
Benjamin, *Das Passagen-Werk*, op. cit., p. 271 (Crimp, op. cit., p. 73에서 재인용).

45.
Benjamin, "Unpacking My Library" (1931), in *Illuminations*, trans. Harry Zohn (New York: Schocken Books, 1969), p. 67.

5.

그런데 진정한 수집가는 브로타스를 매혹시켰던 유행이 지난 유형의 인물인 것만은 아니었다. 또 다른 유형의 인물은 뤼미에르(Lumière) 형제, 또는 그리피스(D. W. Griffith)나 찰리 채플린의 주식회사들(바이오그래프[Biograph]나 에세네이[S. and A.])처럼⚓ 영화 제작이 완전히 장인적이었던 시기인 초기영화 시기의 감독과 같은 유형이었다. 브로타스는 본격적으로 영화를 만들기 시작했던 1967년에서부터 1970년대 초까지 자신의 영화 제작을 정확히 이런 틀로 주조했다. 그는 무성영화의 희극배우들, 특히 버스터 키튼(Buster Keaton)의 몸짓들을 흉내냈고, 끊임없는 역경에 직면해서도 완강하게 그들이 뿜어내는 놀라운 감각을 포착했다. 그리고 그는 초기영화에서의 비균질적인 노출들의 이어붙임과 깜빡거리는 흐름(flickering gait)으로 초기영화의 원시적 모습을 복제했다.

이와 같은 틀에서 재현된 즉흥적 활동과 같은 것이 할리우드와 유럽의 거대 스튜디오들이 이끈 영화의 산업화에 의해 쇠퇴하는 것으로 표현되었다는 사실은 앤솔로지 필름 아카이브에서 1960년대 후반 제작되고 있었던 바로 그 구조주의 영화에서 중요한 문제였다. 당시 이 영화들은 벨기에 해안에서 열렸던 크노케르주트 실험영화제에서 매년 상영되었는데 브로타스는 여기에 두 번 참석했다.[46]⚓⚓ 시스템에 도전하여 거의 무예산으로 재고품 조각들과 폐기물들로 영화를 단독으로 만들 수 있다는 실제 사례는 이 영화제에 작품들을 출

⚓
1895년부터 1928년까지 활동한 바이오그래프사(Biograph Company)는 독일의 우파(UFA), 프랑스의 파테(Pathé)와 경쟁했던 미국의 영화사로 메리 픽포드(Mary Pickford), 릴리언 기쉬(Lillian Gish), 라이오넬 배리모어(Lionel Barrymore) 등 미국 무성영화의 스타들을 보유했으며 그리피스의 단편 내러티브 영화들을 제작했다. 그리피스는 이 영화사에서 1908년부터 1913년까지 제작한 일련의 영화들을 통해 교차편집과 같은 그의 고전적 편집 기법을 발전시킬 수 있었다. 에세네이 영화사(Essanay Film Manufacturing Company)는 조지 스푸어(George K. Spoor)와 길버트 앤더슨(Gilbert M. Anderson)이 1907년 시카고에 창설한 영화

사로, 같은 해에 이름을 '에세네이'로 바꿨다. 초창기에는 연속물 형태의 서부영화들을 제작했고 캘리포니아에 스튜디오를 개설한 1912년 이후에는 브롱코 빌리(Broncho Billy) 서부극과 더불어 찰리 채플린의 슬랩스틱 무성 코미디 영화들을 제작했다. 채플린이 에세네이에서 6번째로 제작한 ‹떠돌이›(The Tramp)›(1915)는 그의 캐릭터를 정립한 대표작이다. 자신에게 가장 커다란 금전적 수익을 제공한 채플린이 떠난 후 에세네이는 프랑스 출신 코미디 배우 막스 린더(Max Linder)를 기용한 영화들을 제작했으나 성공하지 못했고, 결국 1925년 워너 브라더스에 합병되었다.

46.
브로타스는 초기에 ‹시계의 비밀(쿠르트 슈비터스에게 경의를 보내는 영화적 시)(La Clef de l'Horloge[un poème cinématographique en l'honneur de Kurt Schwitters])›(1957)와 ‹내 세대의 노래(Le Chant de ma Génération)›(1959)라는 두 편의 영화를 제작했다. ‹시계의 비밀›은 페르낭 레제(Fernand Léger)의 ‹기계적 발레(Ballet mécanique)›(1923-24)와 같은 초기 실험영화를 떠올리게 하는 작품이고. ‹내 세대의 노래›는 기존의 다큐멘터리 영화 원천들을 활용한 컴필레이션 영화(compilation film)다. 하지만 브로타스가 집중적으로 영화 작업을 하고 영화 매체 실험에 대한 자신의 관계에 접근한 것으로 보인 시기는 ‹여우와 까마귀(Le Corbeau et le Renard)›를 제작한 1967년이었다. 이는 스노우의 ‹파장›이 크노케르주트 실험영화제에서 최우수상을 받은 바로 그해였다. 이 영화제를 창립한 자크 르두(Jacques Ledoux)는 브뤼셀 왕립 영화 아카이브(Royal Film Archives in Brussels)의 관장이기도 했는데, 이 기관은 앤솔로지 필름 아카이브가 특권화한 것과 유형상 동일한 영화적 레퍼토리의 보고(寶庫)로 기능했다.

브로타스는 자신의 «여우와 까마귀»전과 관련하여 쓴「실험영화와 라 퐁텐의 우화들. 최강의 이유(Le Cinéma Expérimental et les fables de La Fontaine. La raison du plus fort)」라는 글에서 스노우의 영화를 어느 정도 상세히 기술한다. 이때 그는 이 영화를 유럽의 ‘구조주의 영화’, 특히 독일 감독 루크 모마르츠(Luc Mommartz)의 ‹자기쇼트들(Se lbstschüsse)›(1967)과 연관시킨다 (*Marcel Broothaers: Cinéma, Barcelona: Tapiès Foundation*, 1997, pp. 60-1. 이 문헌과 모마르츠에 주목하게 한 마리아 길리센[Maria Gilissen]에게 감사를 표한다).

⚓⚓

크노케르주트 실험영화제(EXPRMNTL, Festival international du cinéma expérimental de Knokke-le-Zoute)는 1949년 자크 르두가 조직한 영화제로 1949년, 1958년, 1963년, 1967년, 1974년, 이렇게 5번에 걸쳐 크리스마스와 신년 사이에 개최되었다(58년 영화제는 브뤼셀에서 개최). 49년 제1회 영화제에는 영화의 발명부터 2차 대전 직후까지의 시기를 망라하는 아방가르드 영화를 조망하는 회고전 성격의 프로그래밍을 제시했고 오스카 피싱어(Oskar Fischinger), 노만 매클라렌(Norman McLaren), 발터 루트만(Walter Ruttmann), 마야 데런(Maya Deren), 제임스 브로튼(James Broughton), 요리스 이벤스(Joris Ivens)의 영화들이 상영되었다. 브뤼셀 세계박람회에 맞춰 브뤼셀에서 열린 2회 영화제에서는 피터 쿠벨카(Peter Kubelka), 아녜스 바르다(Agnès Varda)의 초기 영화들이 국제적으로 소개되었고 스탠 브라카주(Stan Brakhage), 셜리 클라크(Shirley Clarke), 마리 멘켄(Marie Menken), 스탠 반더비크(Stan VanDerBeek) 등 전후 미국 아방가르드 영화의 주요 감독들도 다루어졌다(이 영화제에서 오손 웰즈[Orson Welles]의 ‹악의 손길(Touch of Evil)›[1959]이 공동 대상을 수상했으며 브로타스 또한 이때 초청을 받았다). 1963년 제3회 영화제는 피에르 불레즈(Pierre Boulez)와 슈톡하우젠(Karlheinz Stockhausen)의 공연을 포함한 현대음악의 성과들이 실험영화의 확장이라는 맥락에서 함께 다루어졌으며, 르두는 잭 스미스(Jack Smith)의 문제적 언더그라운드 영화인 ‹불타는 피조물들(Flaming Creatures)›(1963)을 소개하여 북미 아방가르드 영화와 유럽 아방가르드 영화의 상호교류를 공고히 했다. 브로타스가 두 번째로 참석한 1967년 제4회 영화제는 63년 영화제에서 처음 시도된 확장영화(expanded cinema) 프로그래밍의 아이디어를 계승 발전시킨 동시에 유럽의 언더그라운드, 아방가르드 영화운동을 본격적으로 점화시킨 기폭제가 되었는데, 특히 런던 영화감독조합(London Filmmakers Co-op)에 커다란 영향을 미쳤다. 제3회 영화제가 유럽 아방가르드 영화의 발달에 끼친 역사적 영향들에 대해서는 다음 글을 참조하라. Xavier Garcia Bardon, "EXPRMNTL: An Expanded Festival. Programming and Polemics at EXPRMNTL 4, Knokke-le-Zoute, 1967", *Cinema Comparat/ive Cinema*, Vol. 1, No. 2, 2013, pp. 53-64.

1967년 제4회 영화제에 ‹여우와 까마귀›를 출품한 브로타스는 영화제 참석 중에 벨기에 영화 잡지『트레피에드(Trépied)』와 가진 인터뷰에서 이 작품에서 구체화한 자신의 영화적 견해를 밝힌다. 이 작품의 상영을 위해 브로타스는 이 작품에 쓰인 텍스트를 스크린에도 똑같이 인쇄하기를 원했는데(텍스트를 스크린에 인쇄하는 이 기법은 이후 ‹영화 섹션›에 통합된다), 이는 "텍스트와 대상의 통합"을 위한 것이었다. 나아가 브로타스는 자신의 이러한 실험이 관습적인 영화를 거스르는 반영화(anti-film)를 넘어서 예술적으로 확장된 영화, 전시 형식의 영화로 연장되는 것(즉 ‹영화 섹션›의 설치 방식)을 의도했다. "[이 영화는] 일종의 예술작품으로 팔릴 것인데, 그 각각의 예는 영화 한 편, 두 개의 스크린, 그리고 많은 책으로 구성될 것이다. 그것은 하나의 환경이다"("An Interview with Marcel Broodthaers by the Film Journal *Trépied*," *October*, no. 42[Autumn 1987]. p. 37).

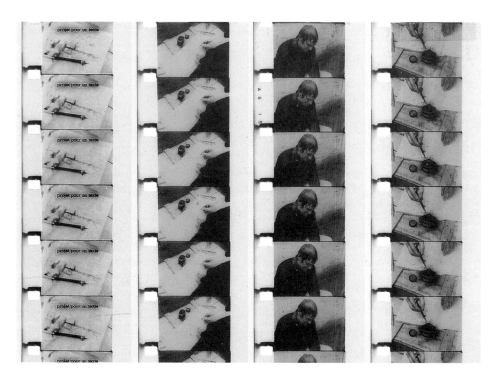

브로타스, ‹비(텍스트를 위한 프로젝트)›(La Pluie[Projet pour un Texte])›(1969), 필름 프레임.

품한 미국인과 캐나다인 감독들이 모범적으로 보여준 것으로, 이는 영화에 대한 브로타스의 초기 실험들을 확실히 뒷받침했다. 많은 미국인 감독들은 할리우드에 대한 이러한 도전을 진보적이며 아방가르드적인 움직임, 즉 할리우드 제작 양식의 이질성을 필름 자체의 본성을 드러낼 수 있는 단일한 구조적 벡터로 농축시킬 수 있는 모더니즘적 가능성으로 여겼다. 이에 비해 브로타스는 이러한 도전을 역행적으로, 즉 시네마(cinema)의 기원에 응축된 행복의 약속(promesse de bonheur)으로 회귀하는 것으로 읽었다.

브로타스는 이와 같이 구조주의 영화의 모더니즘과 결별하면서도 매체로서의 필름을 부인하지 않았다. 운동의 환영(illusion of movement)이 낳는 깜빡이는 흔들림이 팽창된 것으로서의 시각 자체의 경험, 즉 현전과 부재, 직접성과 거리감의 현상학적 혼합물을 생산한 것처럼, 그는 오히려 이 매체를 초기영화가 약속했던 개방성, 즉 이미지의 그물망 자체로 엮이는 개방성으로 파악하고 있었다. 초기영

화의 매체가 이런 의미에서 구조적 폐쇄에 저항했다면 브로타스
는 그 덕택에 구조주의 영화감독들이 보지 못했던 것을 보았다. 즉
그 특정성이 그 자체의 조건 속에서 자기변별적인 것으로 발견될
수밖에 없는 매체를 필름 장치가 우리에게 제공한다는 사실 말이
다. 그 매체는 집적적인 것으로, 서로 맞물린 지지체들, 그리고 겹
쳐진 관습들의 문제다. 구조주의 영화감독들은 필름 '자체'에 대한
궁극적 환유──궁극적인 카메라 움직임으로 환원되거나 카메라
움직임 안에 집약된 운동(스노우의 줌), 또는 플리커 필름의 잔상
(persistence of vision)의 해부에서 유형화된 필름의 환영(샤리츠의
작업)──를 구축하고자 애썼다. 이는 다른 총체화하는 상징 형식과
마찬가지로 일원화된(unitary) 것이다. 브로타스는 필름의 변별적
조건, 즉 필름에서 동시성과 순차성(sequence)의 불가분한 동시성,
음향 또는 텍스트에 이미지가 겹쳐지는 것을 찬미했다.

벤야민이 예견했듯이, 하나의 테크놀로지 형식의 탄생기에 약
호화된 약속의 실체를 그 마지막 단계의 쇠퇴만큼 효과적으로
잘 드러내는 것도 없다. 미국 독립영화를 살해한 텔레비전 포타펙
은 필름의 쇠퇴에 대한 이와 같은 선언이었을 뿐이다.

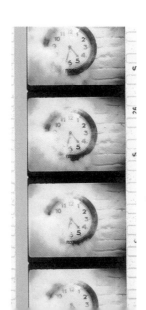

브로타스, ‹이것은
파이프가 아니다 (현대
미술에 관한 영화)(Ceci ne
serait pas une Pipe
[Un Film du Musée d'Art
Moderne])›(1969-71),
필름 프레임.

6.

내가 브로타스의 사례를 포스트-매체 조건의 맥락에서 밀고 나가
고 있다면 이는 내가 이 조건의 '복합체(complex)'라 여기고픈 것**에**
그가 서 있고 그에 따라 그가 그것을 **대표**하기 때문이다. 그는 인터
미디어와 예술들의 종언의 대변인으로 당연하게 받아들여졌음에
도 불구하고 자신의 작업을 위해 **구원적**(redemptive)이라 불려야
할 내적 안감을 짰기 때문이다. 나는 구원이라는 이 관념을 벤야민
에게서 가져온다. 자본주의하에서 당대에 물화되고 타락한 사회적
역할의 변증법적 잔상이라는 벤야민의 반유형이라는 관념은 수집
가로서의 브로타스가 펼친 활동의 일부에 걸쳐 작동하는 것처럼
보인다. 더구나 사진에 대한 벤야민의 분석은 브로타스의 영화 실
천 위에서 움직이는 것으로 여길 수 있다.

얼핏 이 점은 우리의 직관에 반하는 것일 수도 있다. 브로타스
와 마찬가지로 벤야민은 매체라는 관념 자체에 대한 해체주의적 태
도로 잘 알려졌기 때문이다. 벤야민은 이와 같은 해체주의적 목적
을 위해 사진을 그 **자체의** 특정성을 침식하는 형태로뿐 아니라—
왜냐하면 사진은 시각 이미지가 문자 캡션에 의존하도록 강요했기
때문이다—모든 예술들에 대한 특정성이라는 관념을 공격하기 위
한 도구로 활용했다. 이는 복합물이자 기술복제의 기능이라는 사
진의 위상이 다른 예술들의 조건을 재구성하기 때문이다. 일례로
벤야민은 "복제된 예술작품은 날이 갈수록 점점 더 복제가능성을
위해 계획된 예술작품이 되어가고 있다"라고 설명했다. 이러한 주
장에서 뒤따르는 것은 예술작품 각각은 물론 그 각각의 매체들도
상품화 법칙의 희생양이 될 때 일반적 등가성의 조건으로 진입하
여 작품의 일회성(uniqueness)—벤야민이 작품의 '아우라'라 불렀
던 것—은 물론 그 매체의 특정성마저도 상실된다는 것이다.

그런데 이런 사태를 손 흔들며 축하하는 것과는 반대로, 벤야
민은 사진에 대한 성찰 또한 그의 회고적 태도라는 틀에 따라 주조
된 것이다. 말하자면 이러한 태도는 테크놀로지 탄생의 화석으로

서의 주어진 테크놀로지 형식의 유행이 지난 단계가 그 테크놀로 지 자체의 구원적 이면을 계시할 수 있다는 깨달음이다. 사진의 경우 이 다른 약속은 가장 이른 초기 사진에서의 상업화 이전의 실천—줄리아 마거릿 캐머런(Julia Margaret Cameron), 빅토르 위고(Victor Hugo), 옥타비우스 힐(Octavius Hill) 같은 예술가와 작가들이 친구들의 사진을 찍었을 때에서처럼—이 지닌 아마추 어적이고 비전문화된 성격 내에 코드화되었다. 이는 또한 이들의 작업이 요구한 포즈의 시간 길이와도 관련되는데, 포즈를 취하고 있는 동안에는 응시를 인간화할 수 있는 가능성, 즉 촬영되는 주 체가 기계의 손에 의해 스스로 대상화되는 것으로부터 벗어날 수 있는 가능성이 있었다.[47]

브로타스가 초기영화의 실천으로 피신했다는 것은 주어진 기 술적 지지체의 탄생 속에 코드화된 구원적 가능성들에 대한 [벤 야민과의] 동일한 사유를 드러낸다. 내가 여러분들이 브로타스 의 산물 모두에서 작동하는 것으로 여기기를 바라는 것이 바로 이러한 사유다. 표면 위에 기이한 각도로 빛나는 기울어진 불빛 처럼 그것은 완전히 새로운 지형적 구조를 뚜렷이 드러낸다. 여기 에서 이에 대한 충분한 실제 사례와 같은 것을 제시할 여유는 없 다. 그럼에도 불구하고 필름의 모델은 매체의 본성에 대한 커다란 성찰의 부분집합임을 시사하는데, 이 성찰은 내가 브로타스에게 주인 매체(master medium)로 기능한다고 생각하는 것의 모습 을 통해 전도된다. 그의 주인 매체는 그가 자신의 미술관을 '하나 의 픽션'이라 여겼을 때 드러나듯이 픽션 자체다. 픽션은 항상 브 로타스에게 계시적인 측면을 포함했던 것처럼 보이기 때문이다. 그가 공식 미술관들과 자신의 미술관의 차이에 대해 말했던 것처 럼, "픽션 때문에 우리는 현실, 그리고 동시에 그 현실이 은폐하는 것을 포착한다."[48]

그런데 매체의 맥락에서 문제가 되는 것은 픽션적인 것을 현 실의 거짓들을 드러내는 데 사용할 수 있는 가능성뿐만이 아니

47.
Benjamin, "A Short History of Photography," in *"One Way Street" and Other Writings*, trans. Edmund Jephcott and Kingsley Shorter(London: New Left Books, 1979). 이에 대한 보다 상세한 논의를 위해서는 '〈부록〉 매체의 재창안'을 보라.

48.
«현대미술관 독수리부, 현대미술과 홍보 섹션(Musée d'Art Moderne, Départment des Aigles, Sections Art Moderne et Publicité)»(카셀, 1972)를 위한 보도자료. *Marcel Broothaers*, exh. cat. (Paris: Jeu de Paume, 1991), p. 227에 재수록.

라, 특정한 경험 구조와 관련하여 픽션 자체의 분석을 낳을 수 있는 가능성이다. 그리고 브로타스에게 픽션의 핵심에 놓인 부재의 조건에 대한 은유였던 것은 바로 공간적 '이면' 또는 겹침(layering)의 이러한 구조였다.

픽션이 19세기에 관습화되도록 이끈 기술적 지지물로서의 소설이 브로타스에 특별히 흥미로운 것이었다는 점은 그가 «그림들의 이론(Theory of Figures)» 전시를 참조하여 선언했던 진술에서처럼—이 전시에서 그는 '그림' 숫자들을 지탱하는 사물들이 "사회에 대한 일종의 소설을 참조하는 예시적 성격을 띠는"[49]⚓ 것으로 여긴다—그의 진술에만 출현하는 것이 아니다. 이는 또한 책의 형태들로 이루어진 작업을 낳은 그의 실천과 관련하여 물리적 형태를 띠기도 했다.

이러한 작업 중 하나인 ‹샤를 보들레르, 나는 선을 옮겨놓는 움직임을 미워한다(Charles Baudelaire, Je hais le mouvement qui déplace les lignes)›(1973)는 소설의 계시적 역량과 명확하게 관계된 작업이다. 왜냐하면 보들레르의 시 한 편이 특이하게 팽창되어 있는 이 책 작업의 소설화되고 계열적인 형식은 총체적 직접성(immediacy)의 형식—즉 주체와 대상 간의 차이가 붕괴되는 것—인 시에 대한 낭만적 믿음이 자기기만적인 것임을 드러내기 위해 만들어진 것일 뿐만 아니라, 그와 같은 직접성을 그 시의 실제 시간적 운명에 개방하도록 만들어진 것이기 때문이다. 시의 이러한

49.
Broothaers, 이르마 레비르(Irma Lebeer)와의 인터뷰, "Ten Thousand Francs Reward,; *October*, no. 42 (Fall 1987), p. 43.

⚓
브로타스가 이 인터뷰에서 언급한 '그림들의 이론'의 사례는 다음과 같다. "당신은 묀헨글라드바흐 미술관에서 판지상자, 시계, 거울, 파이프, 가면, 연막탄, 그리고 내가 지금 기억 못하는 다른 한두 가지 다른 사물들에 '숫자 1', '숫자 2', 또는 '숫자 0' 등의 표식을 동반한 것을 볼 수 있다. 이 표식들은 각 사물의 밑면이나 옆면의 전시 표면에 칠해져 있다. 우리가 그 기록이 말하는 바를 믿는다면 그 사물은 사회에 대한 일종의 소설을 지시하는 설명적 성격을 띨 것이다. 동일한 숫자 매기기 체계에 제출된 거울과 파이프와 같은 이러한 사물들(또는 판지상자, 시계, 의자)은 하나의 극장 무대에서 서로 교환 가능한 요소들이 된다. 그것들의 운명은 폐허화되는(ruined) 것이다.

여기서 나는 서로 다른 기능들 간에 내가 바랬던 조우에 다다른다. 이중적 배치와 독해 가능한 조직결—나무, 유리, 금속, 천—이 그 기능들을 도덕적이고도 물질적으로 표명한다. 나는 테크놀로지적 사물들로는 이런 종류의 복잡성을 얻지 못했을 것이다. 테크놀로지적 사물들의 단일성은 정신을 편집광(mononamia)에 처하게 만든다: 즉 미니멀 예술, 로봇, 컴퓨터와 같은 것들"(p. 43). 이 책의 6장 말미에서 다시 언급되는 이 구절, 즉 물리적 사물들의 '폐허화된' 운명에 대한 브로타스의 통찰은 쇠퇴와 변별적 특정성에 대한 크라우스의 주장으로 이어진다.

시간적 운명 속에서 주체는 결코 그 자신과 동일하게 될 수 없다. 이 책 작업은 보들레르의 초기 시인 「아름다움(La Beauté)」을 원작으로 삼았는데, 이 시에서 주관적 직접성의 목소리는 자신의 자족성과 동시적 현전이 완전한 전체의 무한함을 상징할 수 있는 방식을 자랑하는 한 조각품에 의해 울려 퍼지는데("나는 아름답다, 오, 인간이여! 돌의 꿈과도 같이"), 이 책은 동시성이라는 바로 그 관념을 공허하게 만드는 것을 겨냥한다.

브로타스는 보들레르의 이 시 전체를 '그림 1'로 표시하고 인쇄하면서, 조각상이 그 완전한 형식을 시간적으로 팽창시키는 그 어떤 것도 거부하는 한 행("나는 선을 옮겨놓는 움직임을 미워한다[Je hais le mouvement qui déplace les lignes]"라는 행)을 붉은색으로 강조한다. 그런데 이어지는 페이지들에서 브로타스는 이러한 이동 또는 전위(displacement)를 향해 나아가고 있다. 개별 단어들(Je, hais, le, mouvement 등)이 각 페이지 아래쪽에 배치됨과 동시에, 시 자체가 겹쳐지면서 그 자체의 소멸하는 지평의 움직임을 만들고 있기 때문이다.

보들레르의 시에 대한 이러한 수정 작업이 단순히 말라르메의 시 「한 번의 주사위 던지기는 결코 우연을 폐기하지 못하리(Un coup de dés jamais n'abolira le hasard)」의 사례를 따르고 있다는 반론을 제기할 수도 있다. 말라르메에게서 이 시를 이루는 단어들은 몇몇 페이지의 아래쪽을 따라 유사하게 연장되고 있고, 시 자체의 텍스트는 모든 페이지 위의 행들이 불규칙적으로 분산되면서—이 행들은 때로 책 사이의 홈을 가로질러 나아간다—급진적으로 공간화되어 시의 연들을 이미지와 같은 그 무엇으로 변형시킨다. 이러한 유사성에 대한 주장을 더욱 뒷받침하는 것은 브로타스가 『보들레르(Baudelaire)』 책의 페이지 상단부에 '그림' 숫자들을 분산 배치한 것인데, 이는 〈주사위 던지기〉가 브로타스 자신이 자주 언급했던 조치를 통해 글쓰기(writing)의 순차적 조건을 보기(seeing)의 동시적 영역으로 변형한 방식을 시인한 것이

CHARLES BAUDELAIRE

Je hais le mouvement qui déplace les lignes

Edition Hossmann Hamburg
1973

브로타스, ‹샤를 보들레르, 나는 선을 옮겨놓는 움직임을 미워한다
(Charles Baudelaire, Je hais le mouvement qui déplace les lignes)›(1973), 표지.

브로타스, ‹샤를 보들레르, 나는 선을 옮겨놓는 움직임을 미워한다›,
1페이지, 2-3페이지, 4-5페이지.

(좌) 브로타스, ‹한 번의 주사위 던지기는
결코 우연을 폐기하지 못하리.
이미지(Un coup de dés jamais n'abolira
le hasard. Image)›(1969), 표지.

(우) 브로타스, ‹한 번의 주사위 던지기는
결코 우연을 폐기하지 못하리. 이미지›,
32페이지. 말라르메의 시에 대한 브로타스의
'이문(variant)'인 이 작품은 이 시의
행들을 읽을 수 없게 표현함으로써 페이지들을
일련의 이미지들로 변형시킨다.

MARCEL BROODTHAERS

UN COUP DE DÉS
JAMAIS N'ABOLIRA
LE HASARD

IMAGE

GALERIE WIDE WHITE SPACE ANTWERPEN
GALERIE MICHAEL WERNER KÖLN

50.
전시 «MTL-DTH»를
위한 카탈로그. Anne
Rorimer, "The
Exhibition at the MTL
Gallery in Brussels,
March 13-April 10,
1970," *October*, no. 42
(Fall 1987), p. 110에서
인용.

51.
위의 각주 43을 참조하라.

다. 그는 설명한다. "말라르메는 현대미술의 원천에 놓여 있다. 그는
자신도 모르게 현대적 공간을 창안했다."[50]

그런데 말라르메의 전략에 대한 브로타스 스스로의 이해는 『보
들레르』 책이 수행하는 것을 거스른다. 첫째, 브로타스의 '그림' 표
기법의 조건은 단어의 불완전한 또는 파편적 위상을 고수하는데
이는 이미지가 충분히 (자기)현전할 수 있는 가능성에 저항한다.
"그런데 그 이미지의 이론으로서의 그림이라고?"라는 질문이 시사
하듯, '그림'은 이미지를 픽션의 자기유예적(self-deferring)이고 전
위적인 위상으로 이론화한다.[51] 이런 점에서 '그림'은 말라르메의 페
이지들이 갖는 캘리그래피적 위상에 대한 모방이라기보다는 심문
이다. 둘째, 『보들레르』에서 순차화(sequentialization)가 작동하는
방식은 말라르메식의 작동 방식과는 대립된다. ‹주사위 던지기›에
서 페이지 밑바닥을 따라 느리게 펼쳐지는 제목은 계속되는 지속
음(pedal point)처럼 기능한다. 그것은 음악적 음향의 통시적 흐름

을 우리가 드뷔시(Claude Debussy)에서 듣는 것과 같은 단일 코드의 공시적 공간이 갖는 가슴 멎는 듯한 환영으로 변형시키는데 기여하는 화성적 유예들과도 같다.『보들레르』에서 우리가 경험하게 되는 팽창이 말라르메와는 다른 무엇이라는 점은 브로타스가 같은 해에 구상한 영화 ‹북해에서의 항해›에서 재연되는 것으로 강화된다. 이 영화에서 이미지의 게슈탈트는 다시금 서사화된다(70~71페이지를 보라).

한 권의 ‘책’ 형태로 영화적 항해를 취하고 있는 이 작품의 완전한 고정 쇼트들(각각은 약 10초간 지속된다)은 ‘1페이지’에서 시작하여 ‘15페이지’까지 계속되는 간자막을 보트의 움직이지 않는 이미지들과 교차한다. 이 이미지들은 멀리 떨어진 요트 한 대의 사진으로 시작하는데, 이는 1페이지에서 4페이지로 진행하면서 네 차례 나타난다. 이어지는 ‘페이지’에서는 돛을 올리고 항해 중인 어선단을 묘사한 19세기 회화가 다양한 모습들로 제시된다.

52.
‹북해에서의 항해›의
해양 장면 푸티지는 그의
이전 영화인 ‹회화의
분석(Analyse d'une
peinture)›(1973)의
원판에서 부분적으로
가져왔지만 페이지 번호
간자막과 브로타스가
촬영한 범선 쇼트들과
더불어 재편집되었다.
브로타스의 1973년
«문학적 회화(Literary
Painting)»전(이 전시
에서는 ‹회화의 분석›이
상영되었다)에 맞춰 진행된
인터뷰에서 부클로와
미카엘 오피츠(Michael
Oppitz)는 브로타스에게
이 영화에 대한 질문을
던졌다. 브로타스에게
던지는 질문들에서
부클로는 다음과 같이 이
영화를 모더니즘의
알레고리, 즉 모더니즘의
자기 확실성들을 분석하고
공격하는 알레고리라고
가정한다. "영화에서
환원과 소멸의 회화적
제스처들을 반어적으로
반복하는 당신의 방식—
그와 동일한 쇠퇴와
지각자(retardataire)의
원리가 회화에 대한
당신 스스로의 분석을
결정하는 것은 아닙니까?"
이에 대한 브로타스의
대답들은 특이하게도
저항적이다. "분석의
도구가 진정으로 '작업
하기'에 충분한가요?"
그는 어느 순간 반문한다.
다른 순간 브로타스는
자신의 영화가 브로타스가
고수하듯 '회화의 문제'를
다룬다는 생각에 반대
하는 것처럼 보인다.
브로타스는 다음과 같이

스쿠너(돛대가 두 대 이상인 범선)들과 대형 범선들로 채워진 해상 장면의 풀 쇼트에서 캔버스 직물 무늬의 커다란 클로즈업으로 급격하게 도약하는 가운데 이 첫 페이지들은 다음 '페이지'에서 이중으로 부풀어 오른 메인 돛의 근경에 자리를 넘겨준다. 이 돛은 워낙 근접해 있기 때문에 추상회화의 모습을 띨 정도이고, 이는 차례로 다음 페이지에서 일종의 급진적 단색화처럼 행진하는 캔버스 직물 무늬의 또 다른 경관으로 대체된다. 이러한 진행은 이 '그림책'이 소환하는 서사가 미술사적인 것임을 시사할 수도 있다. 모더니즘이 시각적 서사에 필요한 심층 공간(deep space)을 버리고 오늘날 그 자체의 변수만을 지시할 뿐인 점점 평면화된 표면을 취한다는, 즉 세계의 실재가 회화적 소여(所與)의 실재로 대체된다는 이야기를 이어지는 세 페이지에 압축해 넣으면서 말이다.[52] 그런데 다음 페이지에서 브로타스가 잇따른 움직임들을 통해 모더니즘적 진보의 설명을 뒤죽박죽으로 만들 때, 단색화의 디테일은 스쿠너의 전경으로 후퇴한다.

이 자리에서 우리에게 주어지는 것은 몇몇 표면들 사이의 경과(passage)에 대한 경험인데, 이는 그림책의 쌓인 페이지들과 캔버스들에서 가장 단색적인 것의 부가 조건 사이의 유사성을 밝히는 겹침 속에서 주어진다. 가장 단색적인 것은 아무리 대상화되더라도 페인트를 그 기초적 지지체 위에 그려야 한다. 사실 그 그림책의 페이지들이 펼쳐질 때 이 항해는 작품의 기원들을 찾기 위한 항해인 것처럼 보이는데, 그런 '기원'은 작품의 캔버스 평판(모더니즘적 '기원')이 갖는 물질성, 그리고 경험의 주어진 순간을 그 스스로를 넘어선 무엇('기원'으로서의 실재)을 향해 개방하고자 하는 관람자의 본래적 욕망에 대한 지표인 불투명한 표면에 영사되는 이미지 사이에서 유예된다. 그러한 욕망을 포괄하고 활성화하는 가운데 픽션은 바로 이 불완전성을 시인하는 것이다. 픽션은 전체성을 성취하는 가능성을 상상하는 한 방식으로서 자신의 시작들 혹은 운명에 대한 탐색에서 출발할 때, 채울 수 없는 자족성의 결여가 취하는 형

식이다. 그것은 연속을 정지로, 또는 부분들의 연쇄를 전체로 변형시키려는 불가능한 시도다.

단색화의 사실상의 '승리'를 낳았던 모더니즘의 이야기는 단색화가 자신의 기원들과 완전히 함께 존재하는 대상—불가분의 통일성 내에서의 표면과 지지체, 사물 말고는 아무 것도 남지 않는 영으로 환원된 회화 매체—내에서 이러한 총체화를 낳았다는 것이다. 브로타스가 허구에 의존했다는 것은 매체들 자체의 자기 변별적 조건을 스스로 대표하거나 알레고리화하는 겹침의 형태를 활성화하는 가운데 이러한 이야기의 불가능성에 대해 말한다.

브로타스는 자신의 '그림들의 이론'에 대한 정의에서 소설을 참조하면서, 이 작업을 '예시하는' 파이프 및 거울과 같은 흔한 사물들로 성취했기를 희망한 복잡성에 대해 말한다. "나는 테크놀로지적 사물들로는 이런 종류의 복잡성을 얻지 못했을 것이다. 테크놀로지적 사물들의 단일성은 정신을 편집광(mononamia)에 처하게 만든다. 즉 미니멀 예술, 로봇, 컴퓨터와 같은 것들."[53]⚓

이런 언급에 함축된 것은 매체에 대해 성찰하면서 내가 논의하고 있는 주장의 두 가지 구성 요소이다. 첫째, 매체들의 특정성은 심지어 모더니즘적인 매체들조차도 변별적, 자기 변별적으로, 따라서 그 지지물들의 물리적 성질로 단순히 함몰되지 않는 관습들의 겹침으로 이해되어야 한다는 것이다. 브로타스가 말하듯이, "단일성은 정신을 편집광에 처하게 만든다."[54] 둘째, 오래된 기술들을 유행이 지난 것으로 표현함으로써 그런 기법들이 지지하는 매체들의 내적 복잡성을 포착하게 하는 것은 바로 테크놀로지의 상위 질서들의 시작—"로봇, 컴퓨터"—이다. 브로타스에 의해 픽션 자체는 그와 같은 매체, 그와 같은 변별적 특정성의 형식이 되었다.

말한다. "문제로서의 회화가 아니라 주제(subject)로서의 회화를 다루는 것입니다. 당신의 의견에 회화의 문제라는 것이 있다면, 나는 우리가 말하고 있는 그 영화를 이 문제를 변형하는 스타일로 다루었다고 주장합니다"(*Marcel Broothaers: Cinéma*, op cit., pp. 230-1).

브로타스가 '주제'라는 단어를 위와 같이—'주제로서의 회화'—사용했을 때 그는 '주요 소재'나 내용과 같은 것이 아니라 매체의 이슈를 가리킨다는 것이 내 생각이다.

53.
Marcel Broothaers, "Then Thousand Francs Reward," op. cit., p. 43.

54.
Ibid.

⚓
크라우스가 인용한 이 문장은 62페이지의 옮긴이주에서 설명한 브로타스의 언급과 연관된다.

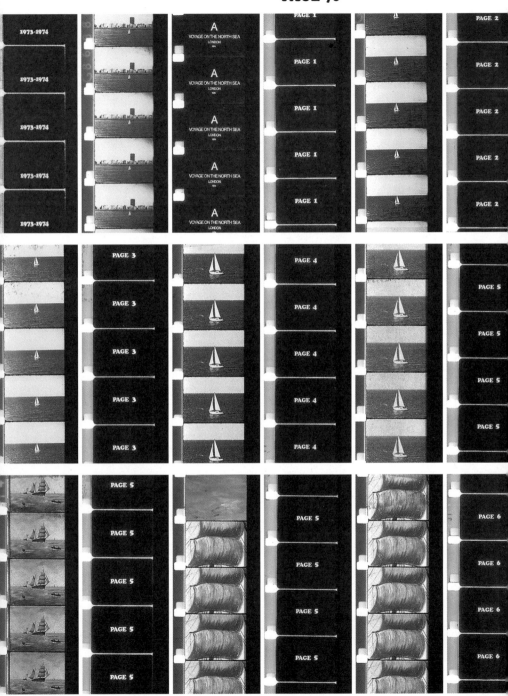

브로타스, ‹북해에서의 항해›(1973-4), 필름 프레임.

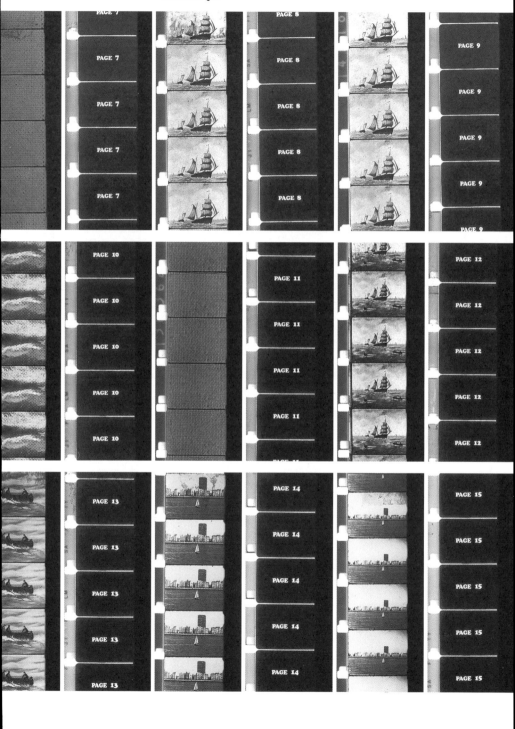

7.

프레드릭 제임슨(Fredric Jameson)은 포스트모더니티를 광고, 커뮤니케이션 미디어에 의해서든, 사이버공간에 의해서든 이미지에 의한 문화적 공간의 총체적인 포화로 특징짓는다. 그는 개별 예술작품이라는 관념을 완전히 문제시하고 예술적 자율성이라는 개념 자체를 공허하게 하는 문화가 팽창하는 상태에서, 사회적이고 일상적인 삶의 이 완벽한 이미지-침윤 상태(image-permeation)는 미적 경험이 이제 어디에나 있음을 뜻한다고 말한다. 그는 "모든 것이 이제 충분히 시각적인 것과 문화적으로 익숙한 것으로 번역되는 [그런 상황에 대한 모든 비판들마저도 그렇게 되는]" 이러한 상태에서 "미적 주목 자체가 지각의 삶으로 이전되고 있다"라고 말한다. 이것을 그는 "포스트모던 감각의 새로운 삶"이라 부른다. 여기에서 "후기자본주의의 지각 체계"는 쇼핑부터 모든 형태의 여가에 이르는 모든 것들을 미적인 것으로 경험하고, 이로써 제대로 된 미적인 영역이라 불릴 수 있는 모든 것을…… 쇠퇴한 것으로 만든다.[55]

55.
Jameson, *The Cultural Turn*, op. cit., pp. 110-12.

이러한 포스트모던 감각 체제하의 예술에 대한 한 가지 묘사는 이 예술이 미적인 것이 사회적 장 일반에 거머리처럼 기생하는 것을 모방한다는 점이다. 그런데 이런 상황에서 이와 같은 실천을 따르지 않기로 결심한 몇몇 동시대의 예술가들이 있다. 즉 이들은 설치미술과 인터미디어 작업의 국제적 유행—이러한 유행에서 예술은 자본에 봉사하여 이미지의 세계화와 공모하고 있다—에 참여하지 않기로 결심했다. 바로 이 예술가들은 불가능하게도, 회화와 조각과 같은 전통적 매체들의 빛바랜 형태들로 후퇴하는 것에도 저항해왔다. 대신 제임스 콜먼(James Coleman)이나 윌리엄 켄트리지(William Kentridge)와 같은 예술가들은 변별적 특정성이라는 관념을 포용해왔다. 말하자면 이는 그들이 이제 재창안(reinvent)하거나 재절합해야 할 것으로 이해하고 있는 그런 매체다.[56]⚓ 내가 이 자리에서 제시한 브로타스의 사례는 이러한 과제의 바탕이 되어왔다.

56.
앞서 각주 28에 인용된 이전 논문들에서 나는 콜먼과 제프 월(Jeff Wall)의 작업을 이런 관점으로 논의했다. 이어지는 연구에서 나는 켄트리지의 작업에 집중할 것이다.

⚓
켄트리지에 대한 크라우스의 연구는 "The Rock: William
Kentridge's Drawings for Projection"(*October*, no. 92,
[Spring 2000], pp. 3-35)이라는 논문으로 출간되었다.

나는 뮌헨 DG뱅크(DG Bank)의 20세기 사진
컬렉션에 대한 카탈로그용으로 의뢰받아
이 논문(「매체의 재창안」)을 썼다. 이 논문을
구상하던 시기에 두 개의 이벤트가 이 주제에
대한 내 생각을 이끌었다. 첫째는 제임스 콜먼의
작업에 대한 나의 최근 경험, 그리고 그것이
사진에 대한 이전의 일련의 가정들에 대해
제기하는 질문들이었다. 둘째는 그 당시 목전에
다가온 예일 대학교에서의 '새로운 천사:
발터 벤야민에 대한 관점들(Angelus Novus:
Perspectives on Walter Benjamin)' 컨퍼런스로,
이를 위해 나는 벤야민의 사진 이론에 대한
내 생각들을 되돌아봐야 했다.

당시에는 예일 대학교 컨퍼런스에서 발표한
논문을 출간할 계획이 없었지만, 나는 글로 쓰인
내 주장을 콜먼의 맥락에서 제시할 수 있도록
이를 구조화하기로 결심했다. 내 컨퍼런스
논문의 이 버전을 DG뱅크의 호의하에 여기
수록한다. 이 논문에서 콜먼의 작업에 대한
사례를 제시하는 부분은 내가 "And Then Turn
Away?: An Essay on James Coleman"(*October*,
no. 81, Summer 1997)에서 전개한 주장을
고도로 압축한 버전이다.

⚓

이 논문은 *Critical Inquiry*, Vol. 25, No. 2(Winter 1999), pp.
289-305에 게재되었다. 여기에서 크라우스는 본 책에서 전개
한 '겹쳐진 관습들'로서의 자기 변별적인 매체 개념을 확장시
키고, 이러한 매체 개념을 가능하게 하는 조건인 매체의 쇠퇴
에 대한 자신의 주장을 벤야민의 사진에 대한 글들을 꼼꼼히
읽어나가며 상세하게 뒷받침한다. 아울러 그는 이 논문에서
이러한 매체의 재창안을 예시하는 예술가의 현대적 사례로
제임스 콜먼의 작품들을 분석한다. 이런 취지들이 본 책의 이
해를 심화시킨다고 판단하여 역자는 해당 저널의 출판사인
University of Chicago Press의 허락을 받아 본 논문을 완역
해 본서『복해에서의 항해』의 부록으로 수록했다.

이 논문에서 크라우스가 다루고 있는 벤야민의 주요 저
작들인 「기술복제시대의 예술작품」과 「사진의 작은 역사」의
직접 인용문들에 대한 번역은 국역본(『발터 벤야민 선집 2:
기술복제시대의 예술작품, 사진의 작은 역사 외』, 최성만 옮
김, 길, 2007)을 참조하되 그 일부를 수정했다. 벤야민의 일차
텍스트를 직접 참조하면서 본 논문을 읽고자 하는 독자들을
돕기 위해 해당 국역본의 페이지를 병기했다.

매체의 재창안 ⚓
Reinventing the Medium

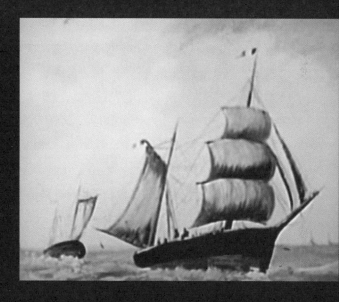

1.

이 글은 되돌아보기에 관한 것이다. 우선 이는 1960년대에 시작되어 큰 성공을 거둔 미술과 사진의 전후 융합을 이끈 경로를 되돌아보는 것이다. 그러나 또한 이 논문은 이 융합을 20세기 말의 이 순간에 되돌아보는 것이기도 하다.[1] 이 순간은 이제 사진이 그 자체의 쇠퇴라는 부정할 수 없는 사실을 통해서만 조망될 수밖에 없는 상황에서 그러한 '성공'을 괄호 안에 놓고 보아야 하는 순간이기도 하다. 이는 또한 모든 포스트구조주의 저술가들에 의한 이 미적 융합의 이론화를 되돌아보는 것이기도 한데, 이들 스스로는 벤야민이 「기술복제시대의 예술작품」(이하 「예술작품」으로 표기─옮긴이)에서 발표한 미적 융합의 효과를 되돌아봄으로써 그 융합의 작용들이 역사적으로 도달하는 지점을 고려하고 있었다. 더구나 벤야민의 텍스트를 미래에 대한 예견적이며 긍정적인 지향점이라는 취지 모두에서 해석하였지만, 그가 가장 선호하는 자세가 되돌아보기였다는 점이 중요할 것이다. 초현실주의자들이 최근 역사에서의 유행이 지난 폐기물들과 맺고 있는 연관성을 모방하는 것에서든, 또는 역사적 진보의 파괴라는 폭풍을 되돌아봄으로써만 역사적 진보를 환영했던 파울 클레(Paul Klee)의 ‹새로운 천사(Angelus Novus)›의 모습에서든 말이다.

이때 몇 가지 가닥들이 엮인다. 첫 번째 가닥은 이론적 대상으로서의 사진의 출현이라고 부를 수 있을 것이다. 두 번째는 모든 예술에 영향을 미치는 변형적 조작(operation)에서 사진이 미적 매체의 조건들을 파괴한 것으로 확인해볼 수 있다. 셋째 가닥은 유행이 지난 것 자체에 포함된 구원적 가능성과 쇠퇴 사이의 관계로 명명할 수 있다.

1.
미술과 사진은 소비에트 포토몽타주 실천들의 시기, 그리고 다다와 이후 초현실주의가 그들의 운동들 핵심에 사진을 통합했던 시기인 1920년대에 처음 융합되었다. 이런 점에서 2차 대전 이후의 현상은 재융합이다. '고급예술' 자체를 위한 시장에 중대한 방식으로 영향을 미쳤다는 점에서는 처음이지만 말이다.

2.

사진이 롤랑 바르트(Roland Barthes)의 신화론의 주요 사례였든 장 보드리야르(Jean Baudrillard)의 시뮬라크르의 주요 사례였든 간에, 사진은 역사적 대상 또는 미적 대상이라는 정체성을 떠나 대신에 이론적 대상이 되었다. 원본-없는-다양체(multiple-without-an-original), 즉 사본으로서의 사진이 갖는 구조적 위상의 완벽한 사례는 너무나 많은 존재론적 붕괴들의 장소를 가리켰다. 사본의 번성은 원본의 인용을 용이하게 했을 뿐 아니라 이른바 원본 '자체'의 통일성을 단지 일련의 인용들로 분해시켰다. 또한 이전에 저자였던 것을 대신하여 이러한 인용들의 조작자는 혼성모방자(pasticher)로 다시 정의되는 가운데 습자노트의 이면으로 다시 자리를 잡아 그 다수의 독자들과 분열증적으로 합류했다.

특히 바르트는 통일된 존재를 이렇게 파괴하는 사진이 의미론적 속임수를 수행하도록 하는 구조적 아이러니에 관심을 가졌다. 이러한 속임수를 통해 사진은 그 이음매 없는 물리적 표면에서 사진 자체의 인용적 조작의 흔적들을 덮어버리기 위해 통일성의 위대한 보증인—당연하게 여겨지는 사진의 전체성과 연속성 속에 드러나는 있는 그대로의 자연—을 소환하는 것처럼 보였다. 사진은 흔적, 지표, 그리고 스텐실의 구조에 참여함으로써 이론적 대상이 되었는데, 이러한 이론적 대상은 '신화'로서의 자연의 재창안을 탐구하고, 역사와 정치의 조작을 보이지 않게 할 수 있는 가면으로서의 자연의 문화적 생산을 탐구하기 위한 것이다.[2]

보드리야르의 손에서 이 가면은 최종적 소멸의 모델이 되었는데, 이러한 모델을 통해 생산의 물질적 세계가 갖는 대상-조건들은 그것들이 복제되는 시뮬라크르의 그물망으로 대체된다. 그 결과 많은 이미지들은 사물들의 표면을 벗겨내어 스스로의 능력으로 상품 회로로 진입하게 된다. 상품 문화의 초기 버전에서 교환가치의 유동성이 사용가치의 배태성(embeddedness)을 끊임없이 대체한다면, 가장 최근의 형태에서 이 두 가지 모두는 상품이 오

2.
Roland Barthes, *Mythologies*(Paris, 1957), trans. Annette Lavers, under the title *Mythologies*(New York, 1972); (국역본)『현대의 신화』, 이화여자대학교 기호학연구소 옮김, 동문선, 1997. 사진에 대한 바르트의 이론화 작업은 다음과 같은 것들이 있다. "The Photographic Message" and "Rhetoric of the Image," *Image-Music-Text*, trans. Stephen Heath(New York, 1977), pp. 15-31, 32-51, "The Third Meaning," pp. 52-68(여기에서는 TM으로 표기). *Camera Lucida: Reflection on Photography*, trans. Richard Howard (New York, 1981); (국역본)『밝은방』, 김웅권 옮김, 동문선, 2006.

직 이미지가 되는 스펙터클의 판타스마고리아로 대체된다. 이에 따라 그것들은 순수 기호-교환의 압도적인 지배를 행사한다.[3]

그러나 이론적 대상으로서의 사진의 출현은 이미 벤야민에 의해, 그가 1931년에 쓴 「사진의 작은 역사」와, 보다 유명한 1936년 텍스트 사이의 생략된 기간들 중에 일어났다.[4]⚓ 벤야민은 여전히 사진의 **역사**, 말하자면 그 자체의 전통과 운명을 가진 매체로서의 사진에 관심을 가졌다. 그는 사진의 탁월함이 사회적 관계의 그물망에 엮인 인간 주체를 표현하는 것이라고 믿는다. 이 매체가 존재했던 첫 10년 동안에 제작된 초상사진들에 각인된 것은 두 가지였다. 하나는 포즈를 취하는 시간의 길이에서 기인하는 사진 매체 자체의 특정성 속에 자리 잡은 인간 본성의 아우라다. 둘째는 그 매체가 형성하는 관계들의 친밀성과 관련하여 노출되는 사회적 연계(nexus)로, 이는 친구들을 위한 초상사진을 촬영한 초기 실천가들(힐[Hill], 카메론[Cameron], 위고[Hugo])의 아마추어적 위상에서 기인하는 것이었다. 심지어 상업화된 명함판 사진이 확산된 이후에 나타난 사진의 상품화 초기 단계에서조차도 사진에 내재하는 기술적 가능성들에 대한 찬미가 의미하는 바는 정밀 렌즈들이 당시 부상하는 부르주아 계급의 자신감을 새로운 매체의 테크놀로지적 솜씨와 결합시킬 거라는 것이었다.

3.
See Jean Baudrillard, *For a Critique of the Political Economy of the Sign*, trans. Charles Levin (St. Louis, 1981); (국역본) 『기호의 정치경제학적 비판』, 이규현 옮김, 문학과지성사, 1998.

4.
「사진의 작은 역사」는 *Literarische Welt*의 1931년 9-10월호에 출간되었다. "A Small History of Photography," "*One Way Street*" *and Other Writings*, trans. Edmund Jephcott and Kingsley Shorter(New York, 1979, 이하 "HP"로 표기). 벤야민은 1935년 가을에 「예술작품」의 초고를 썼다(그해 12월에 완성했다). 그는 1936년 1월 *Zeitschrift für Sozialforschung*지의 프랑스어판 수록을 위해 이 초고를 수정했다 (피에르 클로소프스키 [Pierre Klossowski]가 번역하여 「L'Oeuvre d'art à l'époque de sa reproduction mécanisée」라는 제목으로 *Zeitschrift für Sozialforschung* 5 [1936], pp. 40-68에 게재). 프랑스어판이 벤야민의 원래 텍스트에서 여러 생략들을 강요했기 때문에, 그는 독일어로 이를 다시 작업했고, 최종본은 1955년에야 출간되었다. Benjamin, "Das Kunstwerk im Zeitalter seiner technischen Reproduzierbarkeit," *Schriften*, ed. Theodore Adorno and Gretel Adorno, 2 vols.(Frankfurt am Main, 1955), 1: 366-405; trans. Harry John, "The Work of Art in the Age of Mechanical Reproduction," *Illuminations: Essays and Reflections*, ed. Hannah Arendt(New York, 1969, 이하 "WA"로 표기).

⚓
클로소프스키가 번역한 「예술작품」의 프랑스어 판 국역본은 『사유 속의 영화』, 이윤영 엮고 옮김, 문학과지성사, 2011, pp. 103-44에서 찾을 수 있다.

따라서 사진 매체를 이윽고 사로잡은 퇴폐는 그것이 상품에 굴복했기 때문이 아니라 그 상품을 키치, 즉 예술의 가짜 가면이 집어삼킨 데서 기인한 것이었다.[5] 인간성의 아우라와 그것을 소유한 자의 권위를 잠식한 것은 예술인 체하는 그것이다. 점성 중크론산염 프린트와 그것이 수반하는 반음영 조명이 포위당한 사회적 계급을 폭로하듯 말이다. 이 예술인 체하기에 대한 아제(Eugène Atget)의 반응은 초상사진의 호흡기를 완전히 떼 내고 인간의 현전이 텅 빈 도시 환경을 촬영하는 것이었다. 이는 계급 살인에 대한 세기말 초상사진의 무의식적 미장센(mise-en-scène)을 불가사의하게 공허한 '범행 현장'("WA," p. 226/국역본 p. 59)으로 대체하는 것이었다.

「사진의 작은 역사」에서 벤야민이 밝힌 요지는 사진이 인간 주체와 맺는 관계가 동시대에 진정성으로 회귀하고 있음을 환영하는 것이다.[6] 그는 이것이 소비에트 영화가 한 사회 집단의 익명적 주체들을 신기할 정도로 친밀하게 표현한 것, 또는 아우구스트 잔더(August Sander)가 개인의 초상사진을 계급화의 아카이브적 압박에 맡긴 것에서 일어나고 있다고 여긴다.[7] 또한 사진가가 "자신이 무너뜨린 그 심판대 앞에서"("HP," p. 241/국역본 p. 156) 미적 증명서를 획득하기 위해 투쟁하는 몽매함에 대해 벤야민이 개탄한다 하더라도, 이것이 그가 5년 후에 취하는 급진적으로 해체주의적인 입장을 취하지는 않는다. 「예술작품」에서 사진은 그 자체의 (테크놀로지적으로 굴절된) 매체가 갖는 특정성을 주장할 뿐 아니라 미적인 것 자체의 가치들을 부인하는 가운데—사진이라는 독립적 매체를 포함하여—독립적 매체라는 바로 그 이념을 기각한다.

5.
벤야민은 1880년대까지의 사진을 압도한 그 퇴폐와 "취향의 급격한 쇠퇴"에 대해 말한다(Benjamin, "HP," p. 246).

6.
벤야민은 1929년 대폭락(1929 crash) 이후의 글쓰기에서 다음과 같이 논평한다. "오늘날 처음으로 사진의 산업화 이전 전성기로 거슬러 올라가는 사진적 방법들이 자본주의 산업의 위기와 은밀한 연관 관계를 가졌다는 것은 놀랍지 않을 것이다"(Benjamin, "HP," pp. 241-42).

7.
잔더에 대한 벤야민의 분석과 소비에트 아방가르드가 사진에 관해 참여한 논쟁들 간의 관계에 대해서는 다음을 참조하라. Benjamin H. D. Buchloh, "Residual Resemblance: Three Notes on the Ends of Portraiture," in Melissa E. Feldman, *Face-Off: The Portrait in Recent Art*(exhibition catalogue, Institute of Contemporary Art, Philadelphia, 9 Sept.-30 Oct. 1994).

3.

사진은 이론적 대상이 되면서 매체로서의 특정성을 상실한다. 따라서 「예술작품」에서 벤야민은 미래파와 다다 콜라주가 야기한 충격 효과, 사진이 폭로하는 무의식적 시각(unconscious optics)이 전달하는 충격, 그리고 영화 편집의 몽타주 절차들에 특정한 충격으로 이어지는 역사적 경로를 추적한다. 이 경로는 이제 한 특별한 매체에 주어진 것들과는 무관한 경로이기도 하다. 이론적 대상으로서의 사진은 예술의 대규모 변형을 위한 이유들을 제시할 수 있는 폭로적 역량을 취한다. 이때 사진도 이와 동일한 변형에 포함될 것이다.

「사진의 작은 역사」는 사진 자체의 역사 속 한 경향인 아우라의 몰락에 대한 그림을 제시했다. 이제 「예술작품」은 사진적인 것—즉 모든 현대적이고 테크놀로지적인 모습으로 나타나는 기술복제—를 문화 전체에 걸쳐 일어나는 아우라의 완전한 종말에 대한 원천이자 징후로 여길 것이다. 독특성과 진품성(authenticity)의 기념자인 예술 자체는 아우라의 종말로 인해 완전히 공허해질 것이다. 예술의 이러한 변형은 절대적일 것이다. 벤야민은 이에 대해 다음과 같이 진술한다. "복제된 예술작품은 날이 갈수록 점점 더 복제가능성을 위해 고안된 예술작품이 되어가고 있다"("WA," p. 224, 국역본 p. 52).

이론적 대상으로서의 사진이 벤야민에게 분명해진 변화는 양면성을 갖는다. 하나는 복제의 구조를 통해 계열화된 단위들이 통계 조작에서처럼 등가적으로 표현되는 사물의 장에서 일어나는 변화다. 그 결과 사물들은 대중들에게 보다 가까워지고 이해 가능하게 된다는 의미에서 훨씬 더 잘 이용할 수 있게 된다. 그런데 다른 종류의 변화는 주체의 장에서 일어나는데, 이 주체에게 새로운 종류의 지각, 즉 "'사물들의 보편적 동등성에 대한 감각'이 너무나 커진 나머지 일회적 대상에서마저도 복제를 통해 동등성을 분리해낼 정도"("WA," p. 223, 국역본 p. 50)의 지각이 작용한다. 벤야민은 또한 이러한 분리 과정을 사물들에서 그 껍질을 떼어내는 것으로 묘사한다.

「예술작품」 논문의 한 장에 대한 노트에서 벤야민은 사물들에서 그 맥락을 벗겨내는—이제 그 사물들에는 그 자체로, 그리고 저절로 미적 힘이 다시 부여된다—지각 행위 바로 그것에 초점을 맞춘 예술 이론의 최근 출현에 대해 논평한다. 뒤샹이 ‹녹색 상자(Green Box)›(1934)‡에서 정교화한 입장을 참조하면서 벤야민은 이를 다음과 같이 요약한다. "한 대상이 우리에게 예술작품으로 간주되면, 그 대상 자신의 대상적 기능은 전적으로 중단된다. 그렇기 때문에 오늘날의 사람들은 이 역할을 하도록 인증된 작품들에서보다는…… 그것들의 기능적 맥락들에서 벗어난(지워진 것: 이 맥락으로부터 찢겨지거나 버려진 것) 대상들의 경험에서 예술작품의 특정한 효과를 느끼기를 선호한다."[8]

따라서 벤야민은 자신의 이론적 입장과 뒤샹의 이론적 입장이 교차하고 있음을 시인하면서 자신이 언급한 "복제가 가능하도록 고안된 예술작품"이 이미 레디메이드로서 투사된 것으로 파악한다. 또한 벤야민은 "사물들의 보편적 동등성에 대한 감각"을 일회적 대상에서마저 분리하는 지각 행위를 카메라 렌즈를 통해 세계의 단편들을 프레이밍하는 사진가의—그 사진가가 사진을 찍든 그렇지 않든 간에—지각 행위로 파악한다. 이 지각 행위가 그 자체로 미적이라는 점은 예술적 기술과 전통의 세계 전체가 약화됨을 뜻한다. "이 역할을 하도록 인증된 작품들"—말하자면 회화나 조각—의 이전 형태들을 제작하는 데 요구되는 기법(skill)은 물론 사진에 필수적인 노출, 현상, 인화 기술의 기법들을 포함한 세계 말이다.

8.
Benjamin, "Paralipomènes et variantes de la version définitive," trans. Françoise Eggers, *Écrits français*, ed. Jean-Maurice Monnoyer(Paris, 1991), pp. 179-80.

‡
총 320개의 에디션으로 제작된 이 작품의 원래 제목은 ‹그녀의 독신자들에 의해 발가벗겨진 신부, 조차도(녹색 상자)(The Bride Stripped Bare by Her Bachelors, Even[The Green Box])›다. 이 작품은 뒤샹의 ‹그녀의 독신자들에 의해 발가벗겨진 신부, 조차도(커다란 유리)(The Bride Stripped Bare by Her Bachelors, Even[The Large Glass])›(1915-23)의 제작 과정과 이에 대한 뒤샹의 생각을 엿볼 수 있는 각종 드로잉, 스케치, 팩시밀리 카피, 39개의 친필 노트 등을 담은 상자다. 뒤샹은 이 작품을 ‹커다란 유리›를 이해할 수 있는 가이드를 넘어 이 작품에 대한 언어적 버전으로 여겼다.

4.

1960년대 후반에 시작된 미술과 사진의 성공적 융합은 사진 '자체'를 위한 시장의 폭발적인 성장과 더불어 나타난 동시대적 현상이다. 그런데 아이러니하게도 미술관, 수집가들, 역사가들, 비평가들 등의 미술 제도들은 사진이 예술적 실천에 이론적 대상으로서—즉 그 실천을 해체하기 위한 도구로서—진입한 바로 그 순간에 특정하게 사진적인 매체로 주의를 돌렸다. 왜냐하면 사진은 한 가지 근본적 변화를 상연하고 기록하는 수단으로서 미술과 융합했기 때문이다. 이 변화에 의해 개별 매체의 특정성은 예술-일반(art-in-general)으로 불려야만 하는 것—특정한 전통적 지지체에서 독립한 예술의 일반적 성격—에 초점을 맞춘 실천을 지지하는 가운데 폐기된다.[9]

개념미술은 이러한 전환을 가장 노골적으로 표명했다(코수스: "오늘날 예술가가 된다는 것은 예술의 본성을 질문하는 것을 뜻한다. 누군가 회화의 본성을 질문하고 있더라도 그가 예술의 본성을 질문하는 것일 리는 없다. 예술이라는 단어는 일반적이고 회화라는 단어는 특정하기 때문이다. 회화는 예술의 한 **종류**다").[10] 그리고 개념미술의 한 가지 실천은 '예술[일반]의 본성'에 대한 탐구를 언어에 국한시켰다. 따라서 이러한 실천은 시각적인 것을 피했는데 그 이유는 **그것**이 너무나 특정하기 때문이었다. 이런 두 사정에도 불구하고 개념미술 대부분은 사진에 의존했다. 여기에는 아마도 두 가지 이유가 있었을 것이다. 첫째는 개념미술이 질의한 예술이 말하자면 문학적이거나 음악적인 것보다는 여전히 시각적인 것이었다는 점이다. 그런데 둘째는 개념미술이 질의한 예술의 아름다움은 이러한 영역 내에 머무르는 그 방식이 바로 그 자체로 비특정적이었다는 점이었다. 사진은 캡션에 구조적으로 의존하기 때문에 자율성 또는 특정성이라는 관념에 대단히 해로운 것으로 파악되었다(또한 벤야민은 이 점을 표명한 첫 번째 인물이었다). 따라서 처음부터—이미지와 텍스트의 항상 잠재적인 혼합물로서—이질적

9.
특정한 것에서 일반적인 것으로의 이동에 대한 이론화는 궁극적으로는 뒤샹에서 비롯되긴 했지만 1960년대의 예술적 실천을 지배한다. 이러한 이론화는 티에리 드 뒤브(Thierry de Duve)의 다음 논문들에 가득 차 있다. "The Monochrome and the Black Canvas," in *Reconstructing Modernism: Art in New York, Paris, and Montreal 1945-1964*, ed. Serge Guillbaut(Cambridge, Mass., 1990), pp. 244-310; "Echoes of the Readymade: Critique of Pure Modernism," *October*, no. 70(Fall 1994): 61-97.

10.
Joseph Kosuth, "Art after Philosophy," *Studio International* 178(Oct. 1969): 135; 이 글은 "Art afte Philosophy, I and II"로 확장되어 다음 책에 재출판되었다. *Idea Art: A Critical Anthology*, ed. Gregory Battcock(New York, 1973), pp. 70-101.

인 것이었던 사진은 결코 특정성으로 내려앉지 않는 예술의 본성에 대한 탐구를 수행하기 위한 주요 도구가 되었다. 사실 제프 월(Jeff Wall)은 사진개념주의(photoconceptualism)에 대해 "많은 개념미술의 본질적 성취들이 사진들의 형태로 창조되거나 그렇지 않으면 사진들에 의해 매개된다"[11]라고 쓴 바 있다.

11.
Jeff Wall, "'Marks of Indifference': Aspects of Photography in, or as, Conceptual Art," in *Reconsidering the Object of Art: 1965-1975*(exhibition catalog, Museum of Contemporary Art, Los Angeles, 15 Oct. 1995-4 Feb. 1996), p. 253.

사진개념주의적 실천의 주요 전략들 중 하나에서 식별되는 것은 바로 본질적으로 혼종적인 사진의 이 구조다. 댄 그레이엄(Dan Graham)의 ‹미국을 위한 집(Homes for America)›(1966)이나 로버트 스미드슨(Robert Smithson)의 ‹뉴저지 주 파사익 기념물 여행(A Tour of the Monuments of Passaic, New Jersey)›(1967)이 문자 텍스트와 다큐멘터리 사진적인 삽화를 결합시킨 포토저널리즘의 형태를 취하는 것에서처럼 말이다. 이것은 다른 많은 유형들의 사진개념적 작업—더글러스 휴블러(Douglas Heubler)나 베허 부부(Bernd and Hilla Becher)처럼 스스로 부여한 촬영 과제들로부터 리처드 롱(Richard Long)의 풍경 르포르타주나 앨런 세큘라(Allan Sekula)의 다큐멘터리 작품들에 이르는—을 위한 모델이 되었다. 또한 이는 빅터 버긴(Victor Burgin)과 마사 로슬러(Martha Rosler)는 물론 소피 칼(Sophie Calle)과 같은 젊은 예술가들의 다양한 내러티브 사진 에세이들을 낳았다. 사진개념주의적 실천의 역사적 기원들은 월이 지적하듯 1920년대와 30년대에 아방가르드 예술이 포토저널리즘을 포용한 것에서 발견된다. 당시의 아방가르드 예술이 이를 포용한 까닭은 '예술사진'이 공들여 보존했던 미적 자율성이라는 관념을 공격하고, 다큐멘터리 사진의 무계획적 즉흥성에 포함된 '비예술(nonart)'의 겉모습에서 나타나는 예기치 않은 형식적 원천들을 동원하기 위해서였다.

사실 사진의 모방적 능력은 모방이라는 일반적인 아방가르드 실천, 즉 고급예술의 검증되지 않은 가식들을 비판하기 위해 전 범위에 걸친 비예술 또는 반예술의 모습들을 취하는 실천으

로 수월하게 통한다. 아르누보의 포스터들을 모방한 쇠라(Georges Seurat)에서 팝아트의 싸구려 광고 태피스트리에 이르는 일련의 모더니즘 실천은 흉내를 자신의 용법으로 전환시키는 가능성들을 탐색했다. 그리고 전유(appropriation) 예술가들의 전체 집단이 1980년대에 보여주었듯, 기억을 비추는 거울(mirror with a memory)로서의 사진은 의인화 전략에 가장 본질적으로 준비된 것이었다.

사진개념주의는 두 번째 전략적 차원으로 포토저널리즘의 모방이 아니라 야만적으로 아마추어적인 사진의 모방을 선택했다. 월이 계속 주장하듯, 완전히 멍청하고 불운한 픽처(picture)⚓의 모습, 즉 어떤 사회적, 형식적 중요성도 박탈된—사실상 어떤 중요성도 제거된—이미지(따라서 거기에 아무것도 볼 것이 없는 사진)는 사

⚓

각주 13번에 인용된 글("Marks of Indifference"), 그리고 일련의 다른 글들에서 월은 사진은 물론 인접 매체(회화, 영화)를 포괄하는 시각적 표현물이라는 의미에서 'picture'라는 용어를 쓰고 있기 때문에 '픽처'라고 옮긴다. 예를 들어 월은 사진과 회화, 영화를 비교하면서 "이 세 개의 예술 형태들을 위한 단일한 집합의 척도들이 항상 존재한다"라고 말한 바 있다(Wall, "Frames of Reference," *Artforum*, vol. 42, no. 1(September 2003), p. 101). 월의 이러한 견해는 자신의 사진 작업들에서 19세기의 역사화는 물론 영화적 촬영 기법과 화면 구성을 활용하여 사진과 영화, 회화 사이의 공통의 표현 양식들을 환기시키려는 전략과 호응한다.

월이 뜻하는 '픽처'는 더 넓게 보자면 이른바 픽처 세대 (picture generation)라는 미술의 한 흐름과 연결된다. '픽처 세대'란 평론가 더글러스 크림프가 1977년 가을 뉴욕 소호의 아티스츠 스페이스(Artists' Space)에서 개최한 «픽처(Pictures)»라는 전시에 참여한 예술가들인 신디 셔먼(Cindy Sherman), 바버라 크루거(Barbara Kruger), 셰리 레빈 (Sherrie Levine), 로버트 롱고(Robert Longo), 잭 골드스타인(Jack Goldstein) 등을 가리킨다. 크림프는 자신이 기획한 이 전시에 대해 2년 후에 쓴 글에서 이 예술가들이 회화, 드로잉, 판화는 물론 사진과 영화, 비디오 설치 작업을 망라하면서 기존의 회화에 대한 정의를 확장시키고 있음에 주목했다. 크림프는 '픽처'라는 용어에 접근하는 이들의 다양한 작품들이 모더니즘 회화에서 규정한 매체에 대한 정의는 물론 모더니즘 담론에서 회화의 경계를 규정한 미적 대립항들인 평면성과 환영, 정지와 운동의 경계도 문제시한다는 점, 그리고 회화의 원본성에 대한 믿음에 의문을 제기한다는 점에서

회화에 대한 포스트모더니즘적 감수성을 예고한다고 주장한다. "포스트모더니즘은 모더니즘과의 단절이 갖는 그 특별한 본성을 폭로해야 한다. 매체들에 대한 급진적으로 새로운 이 접근이 중요한 것은 바로 이런 의미에서다……. 우리는 원천이나 기원들이 아니라 의미작용의 구조를 찾고 있는 것이다. 각각의 픽처 이면에는 항상 다른 픽처가 있다"(Douglas Crimp, "Pictures," *October*, no. 8[Spring 1979], p. 87). 사진은 물론 무빙 이미지 예술들(영화와 비디오아트)과의 연관성 속에서 회화의 형식과 표현 가능성을 새롭게 정의한 '픽처 세대'의 작업은 월과 토마스 루프(Thomas Ruff), 안드레아스 구르스키(Adreas Gursky), 버네사 비크로프트(Vanessa Beecroft)의 사진 작업, 샤론 록하트(Sharon Lockhart)의 영화 작업, 그리고 다비드 클레르부(David Claerbout)의 비디오 설치 작업 등에 커다란 영향을 미쳤다. 프랑스 비평가 장프랑수아 쉐브리에(Jean-François Chevrier)는 이러한 사진 작업들에서 표현된 회화와의 연관성, 그리고 정지와 운동 사이의 모호한 긴장 관계에 주목하여 '타블로(tableau)'라는 용어를 사용하기도 했다.

국내에서 '픽처 제너레이션'의 이 두 역사에 대한 연구로는 정연심,「픽쳐의 확장: 크림프의 «Pictures»부터 '타블로 형식'과 타블로 비방(tableau vivant)까지」(«서양미술사학회논문집», 제39집[2013년 8월], pp. 207-232)를, 그리고 '픽처 세대'가 선구적으로 제시한 정지/운동 사이의 긴장이 오늘날 사진과 영화에 대한 미적 규정의 확장으로 이어지는 방식들에 대해서는 김지훈,「정지와 운동 사이의 하이브리드 무빙 이미지: 다비드 클레르부의 비디오 설치작품」, «서양미술사학회논문집», 19권 1호(2015), pp. 121-166을 참조하라.

진의 반영적 조건에 사진만큼 가깝게 다가간다. 이때 이 사진은 자신의 도구화, 즉 자신의 목적이 있는 무목적성에 저항하여 예술이라 불려야 할 그 무엇을 계속해서 낳는 가운데 제작자가 존속한다는 점 말고는 아무것도 말하지 않는 사진이다. 따라서 예술 자체의 개념에 대한 성찰은 뒤샹이 한때 지적하듯 제작의 불가능성(impossibility of making)에 대한 그의 언어유희에 해당하는 "철의 불가능성(impossibilité du fer)"[12]⚓에 불과한 것으로 파악될 수 있다. 에드 루샤(Ed Ruscha)의 무의미한 주유소나 로스앤젤레스 아파트 빌딩들, 또는 휴블러의 무기교의(artless) 지속사진 작품들은 사진을 개념미술의 중심으로 이동시키기 위해 아마추어 스타일의 영점(零點)을 이용한다.

12.
Denis de Rougemont, "Marcel Duchamp, mine de rien," interview with Marcel Duchamp (1945), Preuves 204 (Feb. 1968); quoted in de Duve, *Kant after Duchamp* (Cambridge, Mass., 1996), p. 166

⚓

뒤샹의 이 표현은 '만들다/제작하다(faire[make])'를 '철(fer[iron])'로 바꾼 언어유희다. 크라우스가 인용한 1945년의 인터뷰에서 뒤샹은 "천재가 무엇인가"라는 질문에 이 언어유희를 사용하여 답한다. 이는 작가의 변별적인 창조성에 근거한 예술적 자율성의 관념을 의문시하고 해체하는 뒤샹의 견해, 그리고 이러한 견해에 근거한 그의 레디메이드 예술과 연결된다. 뒤샹의 이 언어유희가 그의 다른 언어유희 및 레디메이드 작업과 관련하여 포괄적으로 해석되는 방식에 대한 논의는 다음을 참조하라. Dalia Judovitz, *Unpacking Duchamp: Art in Transit* (Berkeley, CA: University of California Press, 1995), p. 102.

5.

매체로서의 사진—즉 사진의 상업적 성공 및 아카데미와 미술관학에서의 성공—은 매체라는 관념 바로 그것을 퇴색시키고 이질적이기에 이론적인 대상으로 출현할 수 있는 능력을 발휘하는 바로 그 순간에 절정에 달한다. 그런데 최초의 순간으로부터 역사적으로 그리 멀지 않은 두 번째 순간에 이 대상은 사회적 활용의 장에서 벗어나 쇠퇴의 약광층(弱光層)으로 이동하면서 해체적 힘을 상실하게 된다. 1960년대 중반까지 사진개념주의자들이 '예술 아닌 것'의 모습을 얻기 위해 이용했던 아마추어적인 브라우니 카메라와 약국 사진인화는 사진소비주의의 새로운 단계에 자리를 내주었다.⟂ 월이 말하듯이, 이 시기에 이르러 "펜탁스와 니콘을 즐기는 여행객들과 소풍객들은 보통의 시민들이 '전문가-수준'의 장비를 소유하게 된다"는 점, 그리고 "아마추어리즘이 더 이상 기술적 범주가 되지 않는다"[13]는 점을 뜻하게 된다. 그런데 월이 지적하지 않은 것은 1980년대 초에 이르러 바로 그 여행객들이 캠코더를 들고 다녔다는 점인데, 이 현상은 비디오, 그리고 이후 디지털화된 이미지 제작이 대중적 사회 실천으로서의 사진을 완전히 대체할 것임을 알리고 있다는 점이다.

이때 사진은 갑자기 쥬크박스나 트롤리카와 같은 산업적 폐기물의 일종, 새롭게 정립된 수집물이 되었다. 그런데 사진이 미적 생산과의 새로운 관계로 진입했던 것처럼 보이는 때가 바로 이 지점, 즉 유행이 지난 것이라는 바로 이 조건 안에서다. 하지만 이번에는 사진이 이전 시기에 기능했던 매체의 해체라는 결을 거슬러 기능한다. 즉 사진은 쇠퇴를 가장해서 매체의 재창안 행위라 불려야 할 것

13.
Wall, "'Marks of
Indifference,'"pp. 264,
265.

⟂
브라우니(Brownie) 카메라는 조지 이스트먼(George Eastman)이 코닥(Kodak)에서 1888년 6월 출시한 상자형 카메라로, 내부에 종이 두루마리처럼 감긴 100장의 필름을 장착했다. 당대의 다른 카메라에 비해 훨씬 저렴한 비용으로 손에 쥐고 연속적인 사진 촬영을 가능하게 함으로써 사진을 비전문인들에게 대중화시키는 기폭제 역할을 했다. 한편 미국에서는 월마트와 같은 대형마트, 그리고 듀앤&리드와 같은 편의점 업무를 겸하는 약국 체인들이 일반 소비자를 위한 사진 인화 서비스를 제공한다.

⟂⟂
여기서 크라우스는 전통적으로 정의되었던 매체(medium)에 대한 복수로서 이 단어를 쓰고 있다. 만약 크라우스가 새롭게 규정하고 재창안되는 것으로 파악하는 매체라면 복수형으로 'mediums'를 사용했을 것이다. 물론 이는 크라우스가 자신의 매체 개념과 대립적으로 사용하는 기술적 커뮤니케이션 수단으로서의' 미디어'와도 다르다.

의 수단이 된다.

여기서 문제가 되는 매체란 사진을 포함한 전통적인 매체들 (media)♈♈—회화, 조각, 드로잉, 건축—중 그 어느 것도 아니다. 따라서 문제의 재창안은 이전의 그 지지체 형식들을 복원하는 것을 함의하는 것이 아닌데, 이 형식들은 상품 형식에 동화됨으로써 '기술복제시대'가 철저하게 제 기능을 발휘하지 못하는 것으로 표현했던 것이었다. 오히려 재창안은 매체 그 자체라는 관념, 즉 주어진 기술적 지지체의 물질적 조건들로부터 비롯된 (그러나 그 조건들과 동일하지는 않은) 일련의 관습들, 투사적이면서 (projective) 기억을 도울(mnemonic) 수 있는 표현성의 형식을 전개하는 일련의 관습으로서의 매체라는 관념과 관련이 있다. 사진이 바로 이 중대한 시점에, 말하자면 포스트개념주의적인 '포스트-매체' 제작이라는 바로 이 시기에 어떤 역할을 맡고 있다면, 벤야민은 이것이 사진이 대중적 사용에서 쇠퇴로 이행한 바로 그것 때문임을 이미 우리에게 알렸을 수도 있다.

그런데 유행이 지난 것에 대한 벤야민의 이론화(벤야민에게 이는 초현실주의의 특정 작품들이 촉발한 것이다)를 포착하고, 유행이 지난 것이 내가 여기서 요약하고 있는 포스트-매체 조건과 맺는 관계를 심문하기 위해서는, 매체라는 관념 바로 그것과의 관련성에서 쇠퇴하는 것이 구원적 역할을 하는 것으로 언급될 수 있는 특별한 사례들을 다루는 방식을 통해 벤야민의 본보기를 따라야 한다. 따라서 나는 그와 같은 사례를 추구하기를 바라는데, 이는 그러한 사례의 다양한 측면들, 단지 그것의 기술적 (또는 물리적) 지지체뿐 아니라 그것이 계속 전개하는 관습들을 조사하는 것이다. 이는 우리에게 이런 기획이 어떤 내기를 걸게 될 것인지를 다른 어떤 일반 이론보다 훨씬 더 생생하게 제시할 수 있다.

내가 염두에 둔 사례는 아일랜드 예술가 제임스 콜먼(James Coleman)의 작업이다. 그의 작업은 1970년대 중반 개념미술에서 출발하여 그것을 넘어 진화했다. 콜먼은 영사되는 슬라이드 테이프

14.
월이 19세기 회화의
걸작들을 '재수행(redo)'
하기를 소망한다는
것은 쉽게 알아볼 수
있는 다양한 서사들을
연출하는 그의 결정에서
분명히 드러난다. 예를
들면 월의 ‹여성을
위한 사진(Picture for
Women)›(1978)은
마네의 ‹폴리 베르제르의
바(A Bar at the Folies-
Bergère)›(1882)를,
‹배수구(The
Drain)›(1989)에서는
쿠르베(Gustave
Courbet)의 ‹루강의
수원(The Source of
the Loue)›(1864)을
연출하고, ‹죽은 병사들의
대화(Dead Troops
Talk)›(1991-92)에서는
제리코(Théodore
Géricault)의 ‹메두사의
뗏목(The Raft of the
Medusa)›(1818-19)과
메소니에(Jean-Louis-
Ernest Meissonier)의
‹바리케이드(The
Barricades)›(1849)를
혼합하여 연출한다.
월의 지지자들은 이러한
연출을 전통과 재접속하기
위한 전략으로 여긴다.
하지만 나는 이와
같은 재접속이 연출된
작품들 자체로부터 얻은
불로소득이기 때문에
이를 혼성모방으로서
부정적으로 특징지어야
한다고 느낀다.

형태의 사진을 작업을 위한 거의 독점적인 지지체로 사용해왔다. 하나의 슬라이드 시퀀스인 이 지지체는 타이머가 교체(change)를 규제하고, 사운드트랙이 종종 수반되기도 한다(수반되지 않을 수도 있다). 물론 그것은 사업 프리젠테이션과 광고(기차역과 공항에서의 대형 디스플레이를 떠올리기만 해도 된다)에서의 상업적 활용에서 비롯되었고 따라서 엄밀히 말하면 콜먼이 **창안**한 것은 아니다. 그렇지만 월도 자신의 포스트개념주의적 사진 실천을 위한 지지체로 채택한 조명 광고 패널을 **창안**했던 것이 아니다. 이 두 실천에서 저급하고 저차원적인 상업적 지지체는 하나의 매체라는 관념으로 회귀하기 위한 수단으로 동원된다. 월의 경우, 마네(Édouard Manet)가 모더니즘의 경로로 이끌기 직전 19세기에 중단되었던 것을 재개하면서 그가 되돌아가고자 소망하는 매체는 회화, 보다 특정하게는 역사화(history painting)다. 하지만 그의 욕망은 지금은 구축된 사진적 수단들로 역사화라는 그 전통적 형식을 진전시키는 것이다.[14] 따라서 월의 활동들이 매체의 문제를 재고하기 위한 지금의 필요성에 대한 징후더라도 그것들은 1980년대 예술을 특징지었던 전통적 매체들(media)이 일종의 영토 탈환을 노리는 복원 작업에 참여하는 것처럼 보인다.

그러나 콜먼이 주어진 한 매체로 회귀하고 있다고 말할 수는 없다. 빛을 발하는 영상들이 암실에서 영사된다는 사실이 영화와의 일정한 관계를 수립하고, 그 영상들 내의 배우들이 고도로 연출된 상황에서 묘사된다는 사실이 연극과의 연결고리를 환기시키긴 하지만 말이다. 콜먼이 정교화하는 것으로 보이는 매체는 정적인 슬라이드가 교체되는 바로 그 간극에서 유발시키는, 정지와 운동 사이의 역설적 충돌일 뿐이다. 콜먼은 영사 장비가 작업을 보는 관람자와 동일한 장소 내에 자리 잡아야 한다는 점을 고수한다. 따라서 정지와 운동 사이의 그 충돌은 컨베이어 벨트 회전의 찰칵 소리와 더불어 떨어지는 새로운 슬라이드, 그리고 디졸브 효과를 창조하기 위해 초점을 바꾸는 영사기 두 대의 줌 렌즈들이 내는 윙윙거리는 기계적 모터 소리에 의해 강조된다.

6.

바르트는「제3의 의미(The Third Meaning)」에서 특정하게 영화적인 것―그가 매체로서의 영화가 갖는 탁월함으로 여긴 것―을 영화적 운동의 어떤 측면이 아니라 역설적으로 사진적 정지성에서 찾으면서 정지와 운동 사이의 유사한 역설 주변을 맴돈 바 있다. 바르트가 상징적 효력(efficacy)을 향한 모든 서사 충동(narrative's drive), 즉 서사의 의미가 작동하는 다양한 층위의 플롯, 테마, 역사, 심리를 본 것은 운동 자체의 수평적 추진력 안에서다. 사진적 정지성이 이와 대립적으로 전달하는 것은 바르트에게 대항서사(counternarrative)라는 인상을 준 그 무엇, 즉 겉보기에 목표 없는 일련의 디테일들인데, 이것들은 디에게시스(diegesis)의 전진 운동을 역전시켜, 서사의 일관성을 일련의 산포적 순열들로 해체시킨다.

실시간의 영화적 환영에 저항하는 이 대항서사에서 바르트는 특정하게 영화적인 것을 찾는다. 그런데 스틸(still)의 기능인 대항서사는 단순히 운동에 대립되는 것이 아니다. 오히려 그것은 정사진이 내용을 전개시키는 배경인 나머지 이야기의 '디에게시스적 지평'이라는 맥락에서 감지될 수 있는 것이다. 하지만 대항서사는 바르트가 '분절될 수 없는(inarticulable) 제3의 의미' 또는 '무딘(obtuse)' 의미라 부르는 것을 스틸이 생성할 수 있는 것과의 부정적 관계에서 감지되는 것이기도 하다. 회화나 사진에서 이런 디에게시스적 지평이 박탈되어 있다면, 스틸은 이 지평을 내면화한다. 그런데 이러한 내면화는 스틸이 "필름의 실체로부터 추출된 견본(specimen)"이기 때문이 아니라, 그 자체로 수직적으로 읽혀야 하는 이차 텍스트의 단편이기 때문이다. 기표의 순열적 유희에 열려 있는 이러한 읽기는 바르트가 말하는 "순수 계열들의 전환, 무작위적 조합…… 그리고 **내부로부터 사라지는** 구조화의 성취를 허용하는 그 **거짓** 질서"("TM," p. 64)를 도입한다. 그가 이론화하기를 소망한 것은 바로 이 순열적 유희다.[15]

15.
"특정하게 영화적인 것이 운동에 있는 것이 아니라 분절될 수 없는 제3의 의미에 있다면(단순한 사진은 물론 구상회화도 이 의미를 취할 수 없는데, 그것들에는 디에게시스적 지평이 결여되어 있기 때문이다)…… 영화의 본질로 여겨지는 '운동'은 활기(animation), 흐름, 유동성, '삶', 모방(copy)이 아니라 순열적 전개의 틀이며, 그래서 스틸의 이론(theory of the still)이 필요하게 된다"("TM," pp 66-67).

크리스 마르케(Chris Marker)의 <환송대(La Jetée)>(1962)처럼 완전히 스틸로만 이루어진 영화 한 편을 그와 같은 이론화의 실제 사례를 제안한 것으로 여길 수 있다. <환송대>는 이 영화의 최종적 이미지—여기에서 주인공은 자신이 죽음에 이르는 불가능하게 유예된, 고정된 순간에 스스로를 보게 된다—를 하나의 시각(vision)으로 상연하는 것에 대한 영화이기 때문이다. 이 시각은 서사적으로 준비될 수 있지만 결국에는 폭발적으로 정적인 '스틸'로 실현될 수 있을 뿐이다. 그런데 <환송대>는 정지성에 집중함에도 불구하고 철저하게 서사적이다. 일련의 연장된 플래시백들—각각 시간의 흐름으로부터 포착되어 중단에 이르기까지 늦춰지는 것으로 파악되는 기억 이미지들—로 판명되는 것 속에서 진행되는 이 영화는 오프닝에서 주인공의 쓰러짐에 대해 간신히 알아볼 수 있는 잠깐의 순간을 회복하고 설명하는 것으로 판명되는 스틸들을 향해 느리지만 중단 없이 움직인다. 사실 <환송대>는 클라이막스를 향한 그 특별한 충동 속에서 필름 자체를 모든 영화의 그 구성적 순간(framing moment)이라는 측면에서 본질화하고자 한다고 말할 수 있다. 그 순간은 모든 것을 아우르고 모든 것을 설명하는 의미 구조의 생산으로 이해되는 내러티브의 이상(apotheosis)에서 "끝"이라는 자막이 암전된 스크린에 움직임 없이 걸리는 그 순간이다.

이와 대조적으로 콜먼의 많은 작품들은 마지막 커튼콜을 위해 정렬해 있는 듯한 배우들의 형태로 결말들을 환기시킨다(사실 <산 자들과 죽은 것으로 추정된 자들(Living and Presumed Dead)>(1985)은 45분간 지속되는 그러한 정렬에 불과하다). 이런 결말들이 그 작품들 내에서 종결 없는 종결성으로 상연되고 재상연되기 때문에 슬라이드 자체의 부동성(motionlessness)을 강조하고, 마지막 커튼의 이미지를 바르트가 말하는 "스틸이 시퀀스의 디에게시스적 지평과 맺는 관계가 펼치는 순열적 유희"에 고정시키긴 하지만 말이다(그림 1과 2). 사실 <산 자들과 죽은 것으로 추정된 자들>은 전적으로 순열이라는 관념에 근거하여 구상되었다. 이 작품

Fig. 1

Fig. 2

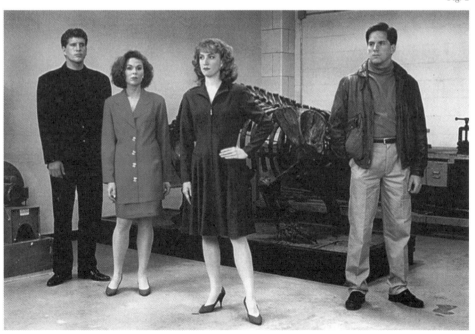

의 계열화된 등장인물들(아백스[Abbax], 보라스[Borras], 카팩스 [Capax] 등의 알파벳 순서로 만들어진 등장인물들)의 선형적 집합 이 과도하게 수평적인 정렬 방식으로 서로 다른 수수께끼 같은 집 단들을 이루도록 하기 위해 그들 간에 자리를 바꿀 뿐, 이 작품 전 체에 걸쳐 아무것도 행하지 않고 있듯이 말이다.

콜먼의 작업에서 디에게시스적 지평은 사진 시퀀스의 적나라 한 사실성 안에 등록되어 있을 뿐 아니라 개별 이미지들 속에 코드 화되어 있다. 이 이미지들 중 많은 것들이 다른 유형의 서사적 매개 체들(가장 특정하게는 사진소설)이 형성했던 그런 감각을 물씬 풍 기는데, 바로 이 감각에 의해 디에게시스적 지평이 코드화된다. 그 리고 사실 콜먼이 이용하는 것은 바로 이 자원, 즉 대중 '문학'의 가 장 비속화된 형태인 성인용 만화책들이다. 그는 슬라이드 테이프 라는 물리적 지지체를 궁극적으로 매체라 불릴 수 있는 것에 대한 충분히 분절적이고 형식적으로 반영적인 조건으로 변형시키는 과 정에서 그러한 자원을 이용한다.

왜냐하면 콜먼은 사진소설의 바로 그 문법에서 예술적 관습으 로 발전될 수 있는 그 무엇을 찾기 때문이다. 이 관습은 작업의 물 질적 지지체가 가진 본성으로부터 생겨나고 그 물질성에 표현성을 부여한다. 내가 이중 대면(double face-out)이라 부를 이 요소는 이 야기의 장면마다 발견할 수 있는, 특히 두 등장인물 사이의 극적인 대립에서 찾을 수 있는 특별한 종류의 설정이다. 한 편의 영화는 이 러한 교환을 시점 쇼트 편집을 통해 다루는데, 카메라가 한 대화자 에서 다른 대화자로 전환하면서 진술과 반응을 엮는 것을 말한다. 그런데 스틸로 이루어진 책은 영화의 그런 사치를 누릴 수 없고 효 율성을 위해 자연주의를 희생해야 한다. 왜냐하면 여기서 하나의 등장인물에서 다른 인물로 왔다갔다 커트하는 데 필요한 쇼트들 의 증식은 이야기의 진행을 무한히 팽창시킬 것이기 때문이다. 따 라서 반응 쇼트는 그것을 유발하는 행동과 융합되어, 두 등장인물 이 함께 나타나는 것으로 보일 정도다. 행동을 유발하는 인물이 후

경에서 반응하는 인물을 보고, 반응하는 인물은 전경을 채우는 경향을 보이지만 상대편을 향해 돌아선 채 프레임을 벗어나 앞으로 마주하기도 한다. 이제 쇼트와 반응 쇼트가 단일 프레임에 함께 영사될 때, 사진소설과 만화책 모두에서 우리가 발견하는 것은 최고조의 감정적 강렬함 속에서 이 이중 대면이 대화(이 대화에 참가한 두 인물 중 하나는 상대를 보고 있지 않다)의 습관(mannerism)을 제공한다는 점이다.

콜먼의 기획에서 이 이중 대면이 극적 환영주의와 단절하는 것은 중요하지 않다. 중요한 것은 이 이중 대면이 스스로 콜먼의 매체가 지닌 구조를 언급하는 방식이다. 한 가지 면에서 이 매체의 구조는 이중 대면 봉합(suture)을 전복시키는 것과 관련하여 작동한다. 봉합은 관람자를 내러티브의 실타래 안에 묶는 영화적 조작을 말한다. 시점 쇼트 편집의 한 가지 기능인 봉합은 카메라가 극적 공간 내에서 왔다 갔다 할 때 관람자가 카메라와 동일시되는 것을 가리킨다. 봉합을 통해 관람자는 이미지 바깥의 자신의 외부화된 위치를 떠나 영화의 조직결에 시각적, 심리적으로 엮이게—즉 봉합되게—된다.[16]✧

그런데 콜먼은 봉합을 거부함으로써 자신의 매체를 이루는 시각적 절반의 탈체현된 평면성과 대면하는 동시에 그것을 강조한다. 즉 그의 작업은 사진을 기반으로 하면서도 살아 있음의 밀도를 평면에 펼치는 것 말고는 어디에도 의존하지 않는다. 바로 이런 의미에서 콜먼의 이중 대면이 지닌 평면성은, 그것이 살아 있는 것 같은 인상이나 진품성에 대한 약속을 전달하는 시각장의 불가능성을 반영적으로 시인하는 것을 상징함으로써 보상적 무게감을 띠게 된다.

콜먼의 작업에서 이중 대면이 발생하는 빈도는 이중 대면이 그가 창안하는 매체의 문법적 구성 성분으로서 중요하다는 점

16.
시점 쇼트 편집과 봉합에 대한 고전적 텍스트로는 다음을 보라. Jean-Pierre Oudart, "Cinema and Suture," *Screen* 18 (Winter 1977-78): 35-47.

✧ 우다르의 '봉합' 텍스트 국역본은 『사유 속의 영화』(각주 5 참조), pp. 221-46에 수록.

Fig. 3

을 알린다(그림 3, 4, 5). 왜냐하면 이 관습은 자신의 시각적 차원을 따라 콜먼의 매체를 분절하기 위해 작동함은 물론 그것에 무게감을 더하는 사운드트랙의 수준에서 이중화될 수 있기 때문이다. 〈이니셜들(INITIALS)〉(1994) 같은 작품에서 내레이터는 이 습관에 대한 시적 묘사로 기능하는 한 가지 질문으로 계속해서 돌아간다. "왜 당신은 응시하는가?······ 한번은 타인을 응시하고······ 그리고 나서 돌아서······ 그리고 나서 돌아서?"

이 질문이 예이츠(William Butler Yates)의 1917년 댄스 희곡 「꿈꾸는 백골들(The Dreaming of the Bones)」에서 인용되었다는 사실은—그것을 고수하지 않더라도—자신의 매체를 만드는 하찮은 재료들에 투자하고자 하는 콜먼의 진지함을 가리킨다. 콜먼이 판촉용 슬라이드 테이프나 사진소설이라는 저급한 대중문화 매개체처럼 이제는 유행이 지난 저차원적 기술의 지지체를 지향한다면 이는 비예술의 싸구려 모습을 패러디적으로 포용하는 전후 아방가르드의 태도를 수반하는 것도 아니고, 스펙터클의 소외된 형태들

Fig. 4

Fig. 5

에 대한 전후 아방가르드의 폭력적 비판을 수반하는 것도 아니기 때문이다. 말하자면 이는 매체와 같은 것이 존재한다는 가능성이 더 이상 없다는 신념에 있는 것이 아니다. 오히려 매체를 창안하려는 이러한 충동에서 매체 자체의 관습들을 위해 자신의 지지체를 탐색하는 콜먼의 결정은 새롭게 채택된 지지체 자체의 구원적 가능성들을 단언하는 한 가지 방법이다. 물론 동시에—이 점이 강조되어야 하는데—상용화된 지지체 **내에서의** 매체의 생산은 애초부터 이러한 창안의 장소가 미리 주어진 장소, 즉 예술 일반이라 불리는 특권화된 공간이라는 관념을 불허하긴 해도 말이다.[17]

17.
'필름 스틸'을 순정만화(love comic)나 동화, 공포 이야기 등의 다른 내러티브 형태들을 지속적으로 환기시키는 사진적 실천의 시작으로 채택한 신디 셔먼(Cindy Sherman)의 경우, 우리는 바르트가 「제3의 의미」에서 이론화한, 디에게시스적 지평을 거스르는 순열적 유희의 매우 일관적으로 지속된 또 다른 실천을 보게 된다. 셔먼의 작업을 매체에 투사된 거의 전적으로 사진개념주의적인 관심사들에만 관련해서 보기보다는 매체를 창안하는 현상과 관련하여 조사할 필요가 있음은 분명하다.

7.

바르트는 사진소설을 '제3의 의미'에 접근할 수 있는 몇몇 문화적 현상들 중 하나라고 부른 바 있다. '제3의 의미'에서 기표는 그것이 결코 기여하지 않는 서사를 배경으로 유희하기 위해 배치된다. 바르트가 '일화화된(anecdotalized) 이미지들'이라 부른 이런 현상들이 디에게시스 공간 내에서 무딘 의미를 위치시키기 위해 함께 작동하지만, 그는 그럼에도 불구하고 사진소설을 특별히 지목한다. 바르트는 다음과 같이 말한다. "이 '예술들'은 고급문화의 밑바닥에서 태어나 이론적 자격 요건을 갖추고 (무딘 의미와 관련된) 새로운 기표를 제시한다. 이 점은 만화와 관련하여 인정되고 있지만, 내 자신은 어떤 사진소설들에 직면하여 의미화 과정(signifiance)의 이 가벼운 외상을 경험한다. **그것들의 무지가 나를 감동시킨다**(이는 무딘 의미의 어떤 정의가 될 수 있다)"("TM," p. 66 n. 1).[18]

이런 종류의 픽토그램에 대한 바르트의 사례들 모두가 문화의 밑바닥에서 나온 것은 아니다. 19세기에 유행한 값싼 채색 목판화인 에피날 이미지(images d'Epinal)도 이 조건을 공유한다.⚓ 하지만 바르트의 목록에 포함된 다른 사례들인 카르파치오(Vittore Carpaccio)의 ‹성 어슐라의 전설(Legend of Saint Ursula)›(1497~98), 또는 스테인드글라스 유리창과 같은 일반화된 범주는 그렇지 않다.

아마도 프루스트에 대한 바르트의 깊은 충실함—그에 대한 벤야민의 충실함만큼이나 강렬한—은 이 다양한 대상들 사이의 관계가 정당화될 뿐 아니라 어느 정도 만족스럽게 되는 맥락을 제공할 것이다. 우리는 『스완네 집 쪽으로(Swann's Way)』의 첫 페이지에서 묘사된, 침실 벽에 있는 마술 환등기 슬라이드의 영사

18.
바르트는 의미(기의)를 빠져나가고 대신 즐거움으로 통하는 신체의 리듬과 물질성을 등록하는 기호의 유희를 가리키기 위해 줄리아 크리스테바(Julia Kristeva)의 '의미화 과정'이라는 용어를 사용한다.

⚓ 에피날 이미지는 밝고 선명한 색채의 목판화로 인쇄된 대중적 주제의 이미지들을 말한다. 19세기 프랑스에서 유행한 이 인쇄본 이미지의 이름은 이를 처음 출판한 장샤를 페예린(Jean-Charles Pellerin)이 태어났고 1796년 인쇄소를 설립한 장소인 에피날(Épinal)에서 유래했다.

물에 대한 프루스트의 황홀감을 떠올리는 것으로도 충분하기 때문이다. 발광하는 이미지의 몽환성과 결부된 내러티브 창안에 대한 유년기의 무한한 능력들은, 콩브레 교회의 스테인드글라스 창 아래 무릎을 꿇은 게르망트 공작 부인을 흘끗 보는 성년 프루스트를 우리에게 준비시킨다.[19]

벤야민이 마술 환등기 쇼에 복합적 역량을 부여한다는 주장 또한 제기된 바 있다. 마술 환등기 쇼는 이데올로기적 투사로서의 판타스마고리아를 체현한 바로 그것으로 언급될 뿐 아니라, 이데올로기의 역상(inverse image), 즉 단순히 반영적인 것이라기보다는 구축된 것으로서의 판타스마고리아를 낳는 것으로 여겨질 수 있기 때문이다. 이때 마술 환등기는 디에게시스적 지평을 거슬러 유희하는 아이의 순열적 역량에 대한 매체로서 기능한다.[20] 사실 마술 환등기는 벤야민의 사유에서 입체환등기(stereopticon) 슬라이드(변증법적 이미지에 대한 그의 모델)처럼 유행이 지난 광학 장치들 중 하나로 기능하는데, 이는 테크놀로지화된 공간의 총체성에 대한 바깥(outside)을 생산하기 위해 자신의 결을 거슬러 판타스마고리아적인 것을 스치듯 지나간다.

일종의 유전자 표지(標識)처럼 상용화된 슬라이드 테이프 안에 새겨져 있는, 마술 환등기 쇼라는 이러한 자원은 콜맨의 기획에서도 마찬가지로 중심적이다. 콜먼의 기획은 이 기술적 지지체에 저장된 창의적(imaginative) 능력, 테크놀로지의 무장(武裝)이 그 자체의 쇠퇴라는 힘에 눌려 허물어지는 바로 그 순간에 갑작스레 회복될 수 있게 된 창의적 능력에 대해 말하고 있다. 슬라이드 테이프를 매체로서 '재창안'하는 것—여기서 내가 콜먼이 야심적으로 행하는 것이라 주장하는 것—은 이 인식적 능력을 해방시켜 이를 통해 테크놀로지적 지지체 자체 내의 구원적 가능성을 발견하는 것이다.

벤야민의 「사진의 작은 역사」는 첫 10년간의 사진이 지녔던 '아마추어적' 조건의 회복을 그의 시대에 수행하는 특정한 사진적 실천들에 대해 이미 기술한 바 있다. 그가 전후 아방가르드에서 사

19.
프루스트 자신은 슬라이드 영사의 효과를 채색 유리에 비유한다. "고딕 시대 초기 건축가와 유리화가들을 본 따서 만든 이 마술 환등기는 내 방의 불투명한 벽을 미묘한 무지갯빛과 여러 빛깔들로 아롱진 초자연적 환영들로 바꿔놓았다. 그 벽에는 마치 순간순간 흔들거리는 채색유리인 양 전설이 그려져 있었다"(Marcel Proust, *Swann's Way*, trans. C. K. Scott Moncrieff[1913; New York, 1928]. p. 7).
20.
이에 대해서는 다음을 보라. Margaret Cohen, *Profane Illumination: Walter Benjamin and the Paris of Surrealist Revolution*(Berkeley, 1993), p. 229.

용된 기술 부족의 의미로 **아마추어**라는 용어를 쓰지는 않았지
만 말이다. 오히려 아마추어라는 용어는 벤야민이 예술과의 이
상적 관계로 여겼던 비전문가적인 것(특정화되지 않았다는 의
미에서의)이라는 의미를 담고 있었다. 벤야민은 그러한 이상을
「예술작품」을 쓴 1년 후의 텍스트인 「파리에서의 두 번째 편지:
회화와 사진에 대하여(Second Paris Letter: On Painting and
Photography)」에서 설명한 바 있다. 이 텍스트는 벤야민이 『다스
보트(Das Wort)』지의 모스크바 판을 위해 착수했지만 출판이 거
부된 텍스트다. 여기서 벤야민은 초기 사진의 아마추어적 위상을
인상주의 이전의 상황과 연결시키는데, 이 상황은 예술 이론과
실천 모두가 아카데미들이 유지한 지속적 담론 장으로부터 부상
했던 때였다. 벤야민은 쿠르베를 이러한 연속선상에서 활동한 최
후의 화가라고 주장하면서, 인상주의를 예술가의 전문가적 용어
가 비평가의 전문화된 담론들을 낳고 또 거기에 의존하게 되는 결
과로 인해 스튜디오 기반의 난해함을 초래한 첫 번째 모더니즘 예
술운동으로 묘사한다.[21] 이때 다시, 사진사의 최초 10년은 이미지
가 상품으로 굳어지기 전 개방성과 창안을 지닌 사진이라는 매체
안에 접혀진 일종의 약속으로 작용한다.

　1935년, 벤야민은 쇠퇴의 시작이라는 관념을 테크놀로지의
다양한 형식들이 개시되던 순간에 그 형식들 내에 코드화된 유
토피아적 꿈을 잠정적이지만 가능한 모습으로 폭로하는 것으
로 표명한 바 있다. 그가 사진의 정치적 미래를 꾸준하게 주장하
긴 했지만, 이는 벤야민이 「예술작품」의 31년 판과 36년 말 판본
에 걸친 두 편의 에세이들에서 사진의 탄생을 기술한 방식은 아니
었다. 거기에서 우리는 사진이 유년기의 인식적 역량들에 결부되
고 하나의 매체가 되는 약속을 개방하는 것을 일별하게 된다. 이
제 사진은 그것이 쇠퇴하는 그 순간에 우리에게 이 약속을 떠올
리게 한다. 이 약속은 사진 자체의 부활, 또는 사실상 이전의 예
술 매체들의 부활이 아니라 벤야민이 이전에 (뮤즈들의 복수성

21.
Benjamin, "Lettre
parisienne(no. 2):
Peinture et photogra-
phie," *Sur l'art et la
photographie*, ed.
Christophe Jouanlanne
(Paris, 1997), p. 79.

[plurality]으로 대표되는) 예술들의 필연적 **복수성**으로 여겼던 것의 부활, 즉 예술 일반이라는 철학적으로 통일된 이념으로부터 분리된 채 자리하는 복수적 조건의 부활이다. 이것은 일반적인 것의 둔화시키는 포용으로부터 특정한 것을 되찾기 위해 매체 자체라는 관념의 필요성을 진술하는 또 다른 방법이다.[22]⚓

22.
이에 대해서는 Benjamin, "The Theory of Criticism," *Selected Writings*, 1913-1926, ed. Marcus Bullock and Michael W. Jennings(Cambridge, Mass., 1996), p. 218을 보라. 장뤽 낭시(Jean-Luc Nancy)는 뮤즈들의 복수성(각각의 뮤즈는 시각예술, 음악, 댄스 등 특정 매체의 탁월함을 대표한다)과 예술 일반의 일반적, 철학적 개념 사이의 관계(그리고 대립)를 "Why Art There Several Arts and Not Just One," *The Muses*, trans. Peggy Kamuf(Stanford, California, 1996), pp. 1-39에서 탐구한다.

⚓
크라우스는 2011년 저서 『푸른 컵 아래에서(Under Blue Cup)』의 서두에서 낭시의 이 글을 인용하면서 자신의 매체 개념을 부연한다. 낭시는 이 글에서 '예술 일반'이라는 단수명사가 서로 다른 뮤즈들로 상징되는 복수적 예술들을 낳는 과정을 자신의 철학적 개념인 단수적 복수성(singular plural)과 연관시켜 설명한다. 크라우스는 낭시의 이러한 사유를 받아들여 이 책에서 다음과 같이 말한다. "이 책의 주제는 미적 매체의 개념으로, 낭시는 '예술 일반'이라는 단수명사가 그 미적 지지체들의 복수성을 뒷받침하도록 하기 위해 이를 '단수적 복수성'이라 부르도록 이끌린다. 이때 각각의 지지체는 서로 다른 뮤즈의 이름을 떠맡는다"(p. 2).

매체를 넘어선 매체:
로절린드 크라우스의 '포스트-매체' 담론[1]

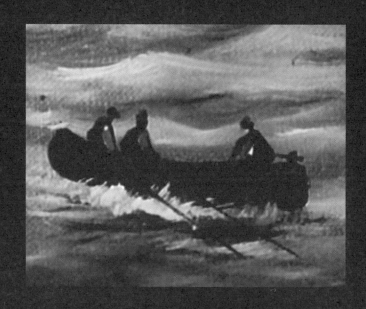

김지훈

I. 모더니즘적 매체 특정성 / 매체의 종언

레싱(Gotthold Ephraim Lessing)이 1776년 「라오쿤(Laocoŝn)」에서 시간예술로서의 시와 공간예술로서의 회화 및 조각을 구별하면서 처음 제시한 관념인 매체 특정성(medium specificity)은 개별 예술작품과 매체와의 관계, 그리고 예술들 사이의 구별을 지탱하는 근대미학의 주요한 가정이었다. 노엘 캐롤(Noël Carroll)이 명료하게 정리하듯 매체 특정성 관념은 다음의 세 가지 테제를 주장한다. (1) 한 매체는 그 자체의 효과들을 낳는 하나의 물리적 실체로 정의된다. (2) 이때 이 매체는 그 자체의 물질적 특질들로부터 비롯된 고유한 본질을 유지하는 것으로 파악된다. (3) 이 매체의 고유한 본성은 개별 예술에 부합하는 표현과 탐구의 영역을 지시하거나 좌우한다.[2] 이 세 테제는 클레멘트 그린버그 및 마이클 프리드가 전개한 모더니즘 미술 담론에서 더욱 공고하게 정립되었다. 특히 그린버그는 「새로운 라오쿤을 위하여(Toward a Newer Laocoon)」, 「모더니스트 회화(Modernist Painting)」와 같은 일련의 비평문들에서 모더니즘적 매체 특정성 테제를 지속적으로 설파했다. 예를 들어 그는 "각 예술이 고유하고(unique) 그 스스로가 되는 것은 자체의 매체에 의해서다"[3]라는 주장을 제시하면서 2차원적 평면성과 물감의 본성에 대한 자기반영적 탐구를 모더니즘 회화에 근본적인 것으로 정립한다. 그린버그에게 있어서 회화의 물리적 매체인 캔버스와 물감의 효과에 대한 모더니즘적 추상회화의 탐구는 "다른 예술로부터 빌려온 모든 효과를 각 예술의 특정 효과들로부터 제거하는 것"을 뜻하고, 이때 개별 회화 작품은 "그 자체의 '순수성' 속에

1.
이 역자 해제는 한국미학회에서 발간하는 《미학》지 82권 1호(73-115쪽, 2016년 3월)에 실린 동명의 논문을 한국미학회의 허락을 받아 재수록한 것이다. 논문의 재수록을 허락해준 한국미학회에 감사를 표한다.

2.
Noël Carroll, "Medium Specificity Arguments and the Self-consciously Invented Arts: Film, Video, and Photography," *Theorizing the Moving Image*(New York: Cambridge University Press, 1996), pp. 3-8.

3.
Clement Greenberg, "Toward a Newer Laocoön," Clement Greenberg, *The Collected Essays and Criticism, Vol. 1, Perceptions and Judgments, 1939-1944*, ed. John O'Brian(Chicago, IL: University of Chicago Press, 1988), p. 32.

서 그 자체의 표준적 특질은 물론 독립성을 발견하게 될 것이다."[4] 단일한 물리적 실체로서의 매체를 예술적 형식과 개별 예술의 변별성, 그리고 예술가의 실천에 대한 선험적인 조건으로 설정하는 모더니즘적 매체 특정성 테제는 영화이론에서도 영화의 본질 및 영화와 인접 예술과의 형식적, 미학적 차이를 구성하는 가정으로 채택되었다. 영화의 본질을 사진적 이미지의 지표성에 근거한 현실의 기록에서 찾는 리얼리즘 이론이든, 또는 카메라의 기계적 기록성을 넘어서는 영화 형식의 표현적 기법들(몽타주, 탈인간적 시선의 카메라 활용 등)에서 찾는 형식주의 이론이든 말이다.[5]

현대미술 담론과 영화연구 모두는 이러한 모더니즘적 매체 특정성 테제가 디지털 테크놀로지의 확산과 더불어 그 근거를 상실하고 있다는 관찰을 공유해왔다. 보리스 그로이스(Boris Groys)는 오늘날 디지털 커뮤니케이션 네트워크 속에서 이미지의 생산과 순환이 특정한 매체의 물리적, 기술적 차이들을 초월하여 전례 없이 이질적으로 변모했다는 점을 현대미술의 동시대적 조건 중 하나로 제시한다. 이 네트워크 속에서 "하나의 이미지는 하나의 매체에서 다른 매체로, 하나의 맥락에서 다른 맥락으로 영구히 순환된다. 일정 길이의 영화 푸티지는 영화관에서 상영될 수도 있고, 디지털 형태로 변환되어 누군가의 웹사이트상에 나타날 수도 있고, 컨퍼런스에서 사례로서 상영될 수도 있고, 한 개인의 거실 텔레비전에서 사적으로 시청될 수 있으며, 미술관 설치 작품의 맥락 속에 놓일 수도 있다."[6] 그로이스의 진단은 1990년대 이후 디지털 융합(digital convergence)의 논리가 필름과 단일 스크린, 극장에서의 경험에 근

4.
Greenberg, "Modernist Painting," *Art in Theory, 1900-2000: An Anthology of Changing Ideas*, eds. Charles Harrison and Paul Wood(London: Blackwell Publishing, 2003), p. 774.

5.
이 두 영화이론의 주장들에 대한 가장 탁월한 요약은 다음을 참조하라. Thomas Elsaesser and Malte Hagener, *Film Theory: An Introduction through the Senses*(New York: Routledge, 2010), chapter 1.

6.
Boris Groys, "The Typology of Contemporary Art," in *Antinomies of Art and Culture: Modernity, Postmodernity, Contemporaneity*, eds. Terry Smith, Okwui Enwezor, and Nancy Condee(Durham, NC: Duke University Press, 2009), pp. 74-75.

거한 영화의 특정성을 잠식한다는 목소리와 공명한다. 앤 프리드버그(Anne Friedberg)가 지적하듯 "영화, 텔레비전, 컴퓨터 사이의 차이들은 빠르게 감퇴하고 있다. 영화 스크린, 홈 TV 스크린, 컴퓨터 스크린은 자신들의 분리된 장소를 유지하지만 당신이 각 스크린에서 보게 되는 이미지들의 유형은 그 매체 기반 특정성을 상실하고 있다."[7] 프리드버그의 이러한 주장은 1990년대 중반 이후 영화연구에서 다양한 목소리로 제시되어온 전통적인 '영화의 죽음(death of cinema)' 담론, 그리고 디지털 시대의 영화의 미디어 생태가 필름에 근거한 영화 이미지의 본성은 물론 극장 기반의 영화적 경험과 영화적 장소를 초월한다는 '포스트-시네마(post-cinema)' 담론으로 이어진다.[8]

　　이 글은 이와 같은 매체 특정성의 종언, 나아가 전통적 매체 관념의 종언이라는 상황에 개입하여 매체 특정성 및 매체 개념을 재구성한 미술비평가 로절린드 크라우스의 '포스트-매체(post-medium)' 담론을 다각도로 살펴보는 것을 목적으로 한다.[9] '포스트-매체' 조건이라는 용어를 통해 크라우스가 주장하는 바는 양가적이다. 한편으로 이 조건은 모더니즘의 매체 특정성 테제 및 전통적인 매체 개념 자체마저도 무효화하는 1960대 이후 현대미술의 일련의 상황들을 가리킨다. 다른 한편으로 크라우스는 이 조건에 한 가지 중대한 의미를 더한다. 바로 이 조건이 매체 특정성 개념은 물론 매체 개념 자체도 새롭게—즉 전통적 매체 개념 및 매체 특정성

7.
Anne Friedberg, "The End of Cinema: Multimedia and Technological Change," in *Reinventing Film Studies,* eds. Christine Gledhill and Linda Williams (London: Arnold, 2000), p. 439.

8.
'영화의 죽음' 담론들에 대한 탁월한 요약으로는 Stefan Jovanovic, "The Ending(s) of Cinema: Notes on the Recurrent Demise of the Seventh Art, Part I," *Offscreen*, vol. 7, no. 4(April 2003), online at http://offscreen.com/view/ seventh_art1(2015년 12월 1일 접근)을, '포스트-영화' 담론에 대한 가장 체계적인 연구들로는 Francesco

Casetti, *The Lumière Galaxy: Seven Key Words for the Cinema to Come* (New York: Columbia University Press, 2015), André Gaudreault and Philippe Marion, *The End of Cinema?: A Medium in Crisis in the Digital Age*, trans. Timothy Barnard(New York: Columbia University Press, 2015)을 참조하라.

개념을 넘어서는 방식으로—개념화할 수 있는 계기를 제공한다는
점, 이것이『북해에서의 항해: 포스트-매체 조건 시대의 미술』및 이
와 관련된 저작들을 통해 크라우스가 궁극적으로 주장하는 바다.

크라우스의 '포스트-매체' 담론은 2009년 이후 지금까지 국내
미술이론 관련 몇몇 연구들에서도 다루어졌기 때문에 그 기본 전
제들은 어느 정도 알려졌다.[10] 그럼에도 불구하고 이 선행연구들은
두 가지 한계점을 노출한다. 첫째는 크라우스의 매체 및 매체 특정
성 개념이 도출되는 맥락이 충분히 논의되지 않았다는 것으로, 이
는 영화와 비디오 이후의 전자 미디어 사이의 차이에 대한 크라우
스의 논의를 독해했을 때 더욱 분명히 조명될 수 있다. 두 번째 한계
는 기존 선행연구가 공통적으로 간과하고 있는 지점으로, 크라우
스는 쇠퇴한 기술적 수단에 내재된 구원적 가능성에 대한 발터 벤
야민의 사유와 긴밀히 대화함으로써 자신의 수정주의적 매체 개념
을 도출한다. 이 글은 이런 두 한계들에 주목하여 크라우스의 '포
스트-매체' 담론을 '특정성을 넘어선 특정성', '벤야민적 가능성의
매체'라는 두 가지 프레임들을 통해 살펴본다. 이 두 프레임들을 통
해 크라우스의 매체 및 매체 특정성 관념이 갖는 의의들을 평가하
면서도 나는 '포스트-매체' 담론의 한계 또한 지적할 것이다. 크라우
스는 쇠퇴한 기술적 수단을 자신의 매체 개념을 구체화할 수 있는
대상으로 특권화하고 이 과정에서 전자 미디어 이후의 기술을 매
체 특정성 관념을 종식시키는 부정적인 대립항으로 간주한다. 이러

9
크라우스는 자신의 저작에서 매체
(medium)를 커뮤니케이션 수단으로
서의 미디어(media)와 엄밀히
구분하여 사용하고, 이 때문에
복수형 또한 media가 아닌
mediums로 표기한다. 나는 이러한
엄밀한 대립이 갖는 의미와
한계를 이 글의 III장 후반 및 IV장
에서 상세히 다룰 것이다.

10.
이 선행연구들은 다음과 같다.
임근준,「문답: 포스트-미디엄의
문제들」,「문학과사회」, 20권
4호(2007), 337-350쪽. 정연심,
「포스트미디엄과 포스트프로덕션:
포스트모더니즘 이후 현대
미술의 동시성(contemporaneity)」,
«미술이론과 현장», 제14호
(2012), 188-215쪽. 최종철,「후기
매체 시대의 비평적 담론들」,

«서양미술사학회논문집» 제41집
(2014), 181-209쪽.

한 이항대립이 갖는 문제점은 2000년대 이후부터 크라우스에 대한 간접적 대응으로서 뉴미디어 이론 및 비평에서 제기된 '포스트-미디어(post-media)' 담론과의 대비를 통해 분명히 드러난다. 이 글은 이 두 담론들을 대비함으로써 크라우스의 '포스트-매체' 담론이 자신이 대립항으로 삼는 '미디어'를 생산적으로 포용했을 때 현대 예술과 기술 사이의 다양한 관계들을 복합적으로 평가하고 예술과 기술(또는 현대미술과 뉴미디어 예술) 사이의 견고한 대립을 넘어설 수 있는 담론의 가능성으로 나아갈 수 있다고 주장한다.

 II. '포스트-매체' 담론, take 1, 매체 특정성을 넘어선 특정성
크라우스가 『북해에서의 항해』에서 집중하는 벨기에 예술가 마르셀 브로타스는 '포스트-매체' 조건의 양가적 국면, 즉 전통적 매체 및 매체 특정성의 종언과 매체 개념의 재정립 가능성 모두를 선구적으로 입증했다는 점에서 중요한 위상을 차지한다. 브로타스의 〈현대미술관 독수리부〉는 모더니즘적 매체 특정성의 종언을 알린 첫 번째 계기로서 지적된다. 이 혼합매체 설치 작품에서 브로타스는 독수리라는 주제어에 따라 이질적인 사물들(그림, 박제된 동물, 포스터, 신문기사 스크랩, 과학도감 도판 들)을 수집하고 이것들을 자신의 '픽션 미술관'에 속한 예술작품처럼 취급한다. 이를 통해 브로타스는 사물에 예술작품으로서의 가치와 질서를 부여하는 근대적 미술관의 제도적, 인식론적 관습들을 드러냄은 물론 개별 예술작품들을 구별 짓는 경계 또한 폭로하는 동시에 무화시킨다. 크라우스가 지적하듯 이 '픽션 미술관'에서 "독수리의 승리는 예술 일반의 종언이 아니라 매체 특정적인 것으로서의 개별 예술들의 종료를 알린다"(p. 20). 그에 따르면 브로타스가 선구적으로 예견한 매체 특정성의 종언은 오늘날 "혼합매체 설치 작품의 국제적 확산"(p. 26)으로 현실화되었다.
 크라우스는 혼합매체 설치 작품의 국제적 확산과 유행을 '포스트-매체' 조건의 첫 번째 계기로 단정하면서도 이를 매체 개념 및 매

체 특정성 개념을 그린버그 식 규정을 넘어서는 방식으로 재구성하기 위한 출발점으로 삼는다. 이러한 재구성의 첫 번째 방식은 매체 관념이 단일한 물질적 구성요소와 한정된 기법들로 환원될 수 없다는 것이다. 크라우스는 '지지 구조(supporting structure)', '물질적/기술적 지지체(material or techni-cal support)', '집적 조건(aggregative condition)', '변별적 특정성(differential specificity)'이라는 용어들을 고안한다. '지지 구조' 또는 '물질적/기술적 지지체'란 기존의 매체를 규정했던 물질적, 기술적 요소가 여전히 그 역할을 수행하지만 매체의 본성과 매체 예술의 형식을 지시적으로 규정하는 결정적인 요소가 되지는 않는다는 점을 뜻한다. '집적 조건'이란 매체가 단일한 물질적 구성요소나 기법으로 환원될 수 없으며 물질적이고 비물질적인 구성요소들을 내부에 복합적으로 포함한다는 점을 나타낸다. 끝으로 '변별적 특정성'이란 매체의 구성요소들이 내적인 차이들을 가지면서도 서로 맞물리면서 일정한 미적 효과들을 발생시키며 그 효과들은 여전히 특정하게 식별될 수 있다는 점을 뜻한다. 크라우스는 이 모든 개념들을 포함하는 매체 개념을 입증할 수 있는 매체로서 필름(영화)을 지목한다. 영화 장치(cinematic apparatus)에 대한 그의 다음과 같은 기술이 이 점을 집약한다.

> 장치라는 관념은 필름의 매체 또는 지지체가 이미지들의 셀룰로이드 스트립도, 그것들을 촬영하는 카메라도, 이 이미지들에 운동의 활기를 불어넣는 영사기도, 그것들을 스크린에 전달하는 영사기의 광선도, 스크린 자체도 아니라는 점을 뜻한다. 대신 필름의 매체 또는 지지체는 이들 모두가 합쳐진 것으로, 여기에는 관객 뒤편의 빛의 원천과 그들의 눈앞에 영사되는 이미지 사이에 사로잡힌 관객의 위치도 포함된다(p. 32).

영화 장치에 대한 크라우스의 이러한 서술은 1970년대 영화이론의 중요한 흐름이었던 장치이론(apparatus theory), 그리고 장치이론의 테제를 표준적인 영화 제작과는 구별되는 대안적인 방식들로 탐구한 1960~70년대의 영미권 구조영화(structural film) 작업들이 뒷받침한다. 피터 월른(Peter Wollen)은 크라우스의 영화 장치에 대한 견해에 호응하듯 다음과 같이 말한 바 있다. "영화의 테크놀로지는 통일된 전체가 아니라 극단적으로 이질적이다…… 영화는 카메라와 기록 과정 또는 재생산, 인화 과정 또는 영사, 그리고 관람자의 물리적 자리에 따라 이해된다."[11] 스티븐 히스(Stephen Heath) 또한 영화 장치의 내적 이질성(즉 집적 조건)을 시사하는 방식으로 영화의 특정성을 개념화한다. "(영화의) 특정성은 테크놀로지나 기술-감각성(technico-sensoriality)을 통해서가 아니라 코드들, 그것들의 이 특별한 조합을 통해 정의된다."[12]

크라우스는 장치이론의 이러한 주장을 염두에 두면서 구조영화의 대표적인 작업인 마이클 스노우의 ‹파장›을 논의한다. 약 45분간 지속되는, 줌(zoom)과 흡사한 카메라의 점진적 전진운동을 탐구한 이 작품은 영화가 단일하고 안정된 예술적 대상이 아니라, 지각하는 주체와 지각되는 대상의 상호의존성으로 구성되는 역동적 과정이라는 점을 입증한다. 스노우를 비롯한 구조영화의 실험들(예를 들어 폴 샤리츠의 플리커 영화, 앤서니 맥콜[Anthony McCall]의 ‹원뿔을 그리는 선(Line Describing a Cone)›[1974]과 같은 작업들)은 매체로서의 영화가 갖는 물질적, 기법적 조건들을

11.
Peter Wollen, "Cinema and Technology: A Historical Overview," *The Cinematic Apparatus*, eds. Teresa de Lauretis and Stephen Heath(London: Macmillan, 1978), pp. 20-21

12.
Stephen Heath, "The Cinematic Apparatus," *Questions of Cinema*(London: Macmillan, 1981), p. 223.

13.
불행히도 국내의 '포스트-매체' 담론에 대한 선행연구들(정연심, 최종철)은 이 필름 작품을 '비디오 작품'으로 잘못 전달해왔다. 뒤에서 드러나듯 이 작품을 비디오로 읽는 것은 브로타스의 작업 및 이에 대한 크라우스의 독해에 대한 중대한 오해를 낳을 수 있다.

유지하면서도 이것들을 영화 장치 내의 구성 성분들을 변경하거나 재결합하는 방식으로 탐구한다. 예를 들어 샤리츠의 영화들에서 플리커 효과는 표준적인 영화에서의 안정된 이미지를 해체하고 필름 스트립 내의 사진소(photogram)들과 그들 사이의 간격이 영화적 환영의 기원이라는 점을 드러낸다. 맥콜의 ‹원뿔을 그리는 선› 또한 표준적인 영화에서의 이미지 대신 이를 가능케 하는 프로젝터의 불빛이 현상학적 경험의 대상으로 제시된다.

이러한 구조영화의 작업들은 영화 장치가 이질적인 구성 성분들로 분화(즉 자기 변별화[self-differing])된다는 점을 예시하면서도, 이 구성 성분들의 물질적, 기법적 조건들을 영화 이미지와 영화적 경험의 근거로 입증하는 모더니즘적 관념을 유지한다. “(영화의) 매체는 집적적인 것으로, 서로 맞물린 지지체들, 그리고 겹쳐진 관습들의 문제다”(p. 59). 크라우스는 이러한 구조영화의 전제를 브로타스가 ‹북해에서의 항해›를 비롯한 영화 작업들에서 독특한 방식으로 입증한다고 말한다. 예를 들어 16mm 영화인 ‹북해에서의 항해›는 19세기의 그림책에서 빌려온 범선의 항해 장면과 현대의 요트 항해 장면의 사진을 직물을 연상시키는 무지 화면 및 자막과 병치시키고 이들 모두를 운동이 동결된 필름 프레임(사진소)의 단위로 제시함으로써 영화 매체의 근간을 이루는 정지성을 탐색한다.[13]

크라우스는 비디오로 대표되는 전자 미디어의 등장이 구조영화가 구체화한 ‘변별적 특정성’으로서의 매체 관념을 무너뜨리고 포스트-매체 조건을 가져온 두 번째 계기로 파악한다. 영화 장치가 구성요소들의 내적 이질성, 즉 집적 조건에도 불구하고 이것들을 “하나의 단일하고 불가분적이며 경험적인 단위”(p. 40)로 통합하는 반면, 텔레비전과 비디오는 “끊임없이 다양한 형식과 공간, 시간성들로 존재한다는 점에서 히드라의 머리를 가진 것처럼 보인다”(p. 35). 즉 전자 미디어는 영화가 가진 형식적, 경험적 통일성을 처음부터 결여한다는 점에서 모더니즘적 매체 특정성의 틀을

애초부터 벗어난다. 크라우스는 미디어학자 사무엘 베버의 관념을 빌려 전자 미디어의 이러한 본성을 '구성적 이질성(constitutive heterogeneity)'이라 부른다. 이 개념은 텔레비전이 인간의 지각을 다른 매체들과는 다르게 세 개의 서로 다른 작용들인 "제작, 전송, 수용" 과정과 결부시켜 구성한다는 점을 뜻한다.[14] 베버를 경유한 크라우스의 전자 미디어(특히 비디오)에 대한 견해는 초기 비디오아트의 존재 양태를 살펴보면 어느 정도 설득력을 얻는다. 1970년대부터 80년대 후반까지 비디오아트에 대한 담론들은 비디오에 고유한 동시에 여타 매체들(회화, 사진, 영화)과 구별되는 내적 본성들(internal properties)을 식별하고자 했다는 점에서 모더니즘적인 시각을 보였다. 이러한 본성들로 식별된 것들은 전송과 수용의 동시성과 즉시성(피드백과 폐쇄회로와 같은 비디오의 기술적 기반들에서 입증되는), 영화의 사진적인 이미지와 구별되는 비디오 이미지의 전자적 변형 가능성 등이었다.[15] 그러나 1970년대 이후 비디오아트는 이미지 프로세싱(image-processing) 비디오, 폐쇄회로 비디오, 비디오 퍼포먼스, 비디오 조각, 그리고 게릴라 TV와 같은 다양한 형식과 하위 장르 들로 분산되었다. 즉 비디오아트는 비디오를 구성하는 기술적 요소들의 구성적인 이질성이 비디오의 등장 시기에 존재했던 다양한 예술적 이념들과 결합하면서 다수의 시공간과 미적 경험을 포용하는 형태로 전개되었던 것이다. 이러한 다양성을 통해 비디오는 모더니즘적 매체 특정성의 종언을 알리게 되었다.

14
Samuel Weber, *Mass Mediauras: Form, Technics, Media*(Stanford, CA: Stanford University Press, 1996), pp. 109-110.

15.
비디오의 내적 본성들에 대한 이러한 모더니즘적 담론들을 모은 당대의 문헌들로는 다음을 참조하라. Ira Schneider and Beryl Korot (eds.), *Video Art: An Anthology*(New York: Harcourt Brace Jovanovich, 1976)¸; John Hanhardt (ed.), *Video Culture: A Critical Investigation* (Rochester, NY: Visual Studies Workshop Press, 1986).

16.
Stanley Cavell, *The World Viewed: Reflections on the Ontology of Film, expanded edition*(Cambridge, MA: Harvard University Press, 1979), pp. 102-103.

크라우스가 '포스트-매체' 담론을 전개하면서 매체 개념을 재정립하는 두 번째 방식은 매체의 물질적 구성요소가 예술가의 표현 양식은 물론 해당 예술의 형식적 경계(나아가 이 예술을 다른 예술과 장르적, 제도적으로 구별시키는 경계)를 직접적으로 규정하지 않는다는 것이다. 이 점을 밝히기 위해 크라우스는 자신의 매체 개념을 뒷받침하기 위해 '기술적 지지체'와 더불어 '관습(convention)'이라는 용어를 쓰는데, 이는 스탠리 카벨의 '자동기법(automatism)'이라는 관념을 경유한 결과다. 카벨에게서 예술에서의 매체의 창조는 곧 자동기법의 창조. 자동기법이라는 관념은 전통적 매체의 물질적, 기법적 구성요소(회화의 경우 페인트와 캔버스, 붓의 터치, 음악의 경우 사운드와 연주 기법)뿐 아니라 특정 예술작품을 조직하는 형식과 장르, 규칙 또한 포함한다. "자동기법이라는 용어의 사용은 어떤 예술을 조직하는 넓은 의미의 장르나 형식(예를 들면 푸가, 여러 댄스 형식, 블루스), 그리고 한 장르가 그 주변에 촉발시키는 국지적 사건들 또는 상투적 표현들(topoi: 예를 들어 조바꿈, 전위음렬, 카덴차)에도 적절하다고 나는 생각한다."[16] 이처럼 카벨에게서 자동기법으로서의 매체는 물질적인 것(재료, 기술적 지지체)과 비물질적인 것(기법, 관습, 규칙)들이 중첩된 구성물이다.

카벨의 '자동기법'이라는 관념은 매체의 물질적, 기술적 구성요소들을 절대적인 것이 아니라 상대적인 것으로 규정하는 크라우스의 '물질적/기술적 지지체' 관념, 그리고 매체 자체의 내적 복합성을 지시하는 '집적 구조' 및 '변별적 특정성'에 직접적으로 영향을 주었다. 이 점을 뒷받침하듯 크라우스는 일련의 저작들에서 자신의 매체 관념을 지속적으로 정교화한다. "여기서 문제가 되는 매체란…… 매체 그 자체라는 관념, 즉 주어진 기술적 지지체의 물질적 조건들로부터 비롯된 (그러나 그 조건들과 동일하지는 않은) 일련의 관습들, 투사적이면서(projective) 기억을 도울(mnemonic) 수 있는 표현성의 형식을 전개하는 일련의 관습으로서의 매체라는 관념과 관련이 있다"(p. 86). "기술적 지지체는 이념이 아니다. 그것은

하나의 규칙이다."[17] 크라우스는 카벨의 '자동기법'이라는 관념을 경유한 이러한 논의들을 통해 자신의 매체 관념(즉 '기술적 지지체'와 '관습'의 겹침[layering]으로 구성되는 매체 관념)이 그린버그의 매체 관념 및 매체 특정성 관념과 구별된다는 점을 강조한다. 크라우스의 매체 관념은 '포스트-매체' 조건을 이끈 '혼합매체 설치미술의 국제적 유행'이나 '전자 미디어의 예술 세계로의 전면적 확산'과는 달리 여전히 매체 특정성의 범주를 가능하게 하면서도 교조적인 모더니즘에서의 환원주의적인 매체 규정을 넘어선다는 점에서 '매체를 넘어선 매체'다.

크라우스는 '포스트-매체' 조건을 매체 관념의 갱신을 위한 가능성의 개방으로 파악하면서 매체의 집적 구조와 변별적 특정성을 탐구하고 관습과 기술적 지지체의 표현 가능성을 모색하는 예술가들을 탐색한다. 여기에는 브로타스는 물론 제임스 콜먼, 윌리엄 켄트리지, 에드 루샤 등의 이름이 포함된다. 예를 들어 콜먼의 작업은 슬라이드 프로젝션을 통해 사진 시퀀스에 간헐적인 운동을 부여함으로써 사진과 영화를 구성하는 요소들의 내적 이질성을 드러내고, 나아가 사진과 영화를 전통적으로 구분 짓는 정지/운동의 이분법을 문제 삼는 동시에 이들 사이의 새로운 관계를 구성한다.[18] 목탄 드로잉의 자동기법적 가필과 지우기를 16mm 카메라로 프레임 단위로 촬영하여 완성된 켄트리지의 초기 애니메이션 영화는 영화와 애니메이션에 공통적인, 운동의 환영을 기계적으로 재생하

17.
Krauss, *Under Blue Cup*(Cambridge, MA: MIT Press, 2011), p 19
18.
콜먼에 대한 크라우스의 상세한 분석은 "… And Then Turn Away?: An Essay on James Coleman," *October*, no. 81(Summer 1997), pp. 5-33, 그리고 "Reinventing the Medium," 299-303을 참조하라.

19.
켄트리지에 대한 크라우스의 상세한 논의는 ""The Rock": William Kentridge's Drawings for Projection," *October*, no. 92(Spring 2000), pp. 3-35를 참조하라.
20.
D. N. Rodowick, *The Virtual Life of Film*(Cambridge, MA: Harvard University Press, 2007), p. 44.

는 과정을 환기시킨다.[19] 이 예술가들은 사진, 영화, 애니메이션과 같은 매체의 물질적, 기술적 요소들을 탐구하지만 이것들이 예술 작품의 형식과 장르를 결정짓는 근거라는 모더니즘적 관념을 벗어 난다. 대신 이러한 요소들을 '기술적 지지체'로 삼고 거기에 내재된 미학적, 기법적 '관습들(카벨의 용어를 쓰자면 '자동기법들')'을 자 신들이 작업하는 매체의 또 다른 구성요소들로 여긴다.

이러한 관습들은 이중적인 기능을 행사한다. D. N. 로도윅(D. N, Rodowick)이 카벨의 자동기법 관념을 재조명하면서 적절하게 요약하듯, 한편으로 관습(자동기법)은 "개별 예술적 행위자와는 독립적으로 작동하는 목적 또는 활용을 영속화한다는 점에서 한 계로 기능"하지만 "이러한 한계에 응답하면서 예술가는 하나의 매 체를 위한 새로운 스타일 또는 목적을 창조한다."[20] 크라우스는 이 처럼 매체를 관습과 표현성의 대화적 관점(즉 한계와 그 극복의 변 증법)으로 파악함으로써 매체를 예술가의 실천과 예술작품의 가변 적 형식에 따라 변형하는 열린 구조로 개념화한다. 콜먼, 켄트리지 등의 예술가들은 한 매체에 특정한 성질들을 인식하면서도, 이 매 체의 물리적 요소들이 그에 적합한 예술 형식을 결정한다는 본질 주의적 주장을 넘어서는 방식으로 이 매체의 성질들을 활용한다. 따라서 이 예술가들의 작품에서 하나의 매체는 이 매체의 표준적 인 활용 바깥에 있는 것으로 간주되었던 다른 매체들의 질료, 기법, 관습 들과 새로운 관계를 맺게 된다. 예를 들어 콜먼의 작품에서 이 미지는 영화의 표준적 영사 방식을 초월하여 사진적 정지성과 영화 적 운동성을 공존시키고, 켄트리지의 애니메이션 영화는 목탄 드 로잉의 기존 경계를 넘어서 그것이 수작업 애니메이션 및 카툰 애 니메이션과 맺는 역사적 관계를 탐색한다. 매체의 물질적, 기법적 구성 성분들과 관습들의 특정성을 유지하면서도 기존의 모더니즘 적 매체 특정성 테제가 상정하는 예술 장르와 형식의 구분을 초월 하는 방식으로 그것들에 내재된 표현성을 모색하는 것, 이것이 크 라우스가 말하는 '매체의 재창안(reinventing the medium)'이다.

그런데 이러한 매체의 재창안이라는 관념을 구체화는 데 있어서 크라우스가 경유하는 중요한 회로는 발터 벤야민이다. 벤야민을 경유한 크라우스의 주장은 매체가 그것이 쇠퇴(obsolescence)할 때 재창안의 가능성을 향해 열린다는 것이다.

III. '포스트-매체' 담론, take 2: 벤야민적 가능성의 매체

벤야민이 기술복제 시대와 현대적 자본주의로의 이행을 추적하면서 문명의 쇠퇴한 잔여들 또는 유행이 지난 사물들에 주목했다는 점은 잘 알려져 있다. 벤야민이 제2제정 시기의 파리, 초현실주의, 수집가, 초기사진 등 예술과 미디어, 도시 문화를 가로지르며 그리고자 했던 자본주의 세계는 모든 것이 빠르게 화석화되고 낯설어지며 마침내는 쇠퇴하는 그런 세계다. 기술은 이러한 변화를 이끄는 주요 동력이다. "기술은 사물들의 외부 이미지에게 기나긴 이별을 고한다. 그 사물들은 그 자체의 가치를 상실하게 마련인 지폐와도 같다."[21] 에스더 레슬리(Esther Leslie)가 요약하듯 벤야민이 폭로하고자 했던 이 "물화된 사물-세계 속에서, 판타스마고리아화된 상품-형태들은 사람들을 공격적으로 괴롭힌다. 그 결과 사람들은 기술적 변화와 경제적 자극을 통해 유행이 지난 것들의 쓰레기더미 위에 던져진다."[22] 벤야민이 문명의 쇠퇴한 잔여들 또는 유행이 지난 사물들에 매혹되었던 이유는 바로 그것들이 기술이 초기에

21.
Walter Benjamin, "Dream Kitsch," Walter Benjamin, *Selected Writings Vol. 2, 1927-1934*, eds. Michael W. Jennings, Howard Eiland, and Gary Smith, trans. Rodney Livingstone et al.(Cambridge, MA: The Belknap Press of Harvard University Press, 1999), p. 3.

22.
Esther Leslie, *Walter Benjamin: Overpowering Conformism*(London: Pluto Press, 2000), p. 9.

23.
Benjamin, "Surrealism," *Walter Benjamin, Selected Writings*, Vol. 2, p. 210. 이 글에서 표명된 '쇠퇴하는 것에 내장된 잠재력'에 대한 벤야민의 믿음은 「보들레르에 있어서 제2제정기의 파리(The Paris of the Second Empire in Baudelaire)」 (1938)에서 더욱 구체화된다.

24.
Benjamin, *The Arcades Project*, trans. Howard Eiland and Kevin McLaughlin(Cambridge, MA: The Belknap Press of Harvard University Press, 1999), p. 265.

보증했던 유토피아적 약속의 잊히거나 쇠락한 모습들, 즉 기술이 발전하는 과정에서 가져온 물화와 소외의 흐름 속에서 좌절된 것들의 흔적을 내장하고 있기 때문이었다. 예를 들어 벤야민은 「초현실주의(Surrealism)」에서 쇠퇴한 기술적 잔여들이 사회적 변화를 낳을 수 있는 '혁명적 에너지들'을 내장하고 있다고 말한다. "브르통은 '유행이 지난(outmoded)' 것들—최초의 철제 구조물, 최초의 공장 빌딩들, 가장 초기의 사진들, 멸종되기 시작한 사물들, 그랜드 피아노, 5년 전의 의상들, 유행이 썰물처럼 빨려 나가기 시작한 부유층 레스토랑들—에서 출현하는 혁명적 에너지들을 인식한 최초의 인물이었다."[23] 이런 확신에 근거하여 벤야민은 쇠퇴하는 것들을 모으는 수집가, 쇠퇴한 사물들로부터 범속한 깨달음의 무의식을 끌어내는 초현실주의 예술가들, 그리고 쇠퇴한 문명의 흔적들을 배회하고 지각하는 산책자(flâneur)를 중요하게 취급했다. "수집은 실천적 기억의 한 형태, '근접성'의 모든 범속한 표명들이 가진 한 형태다…… 따라서 어떤 의미에서, 정치적 성찰의 최소 행위는 구식의 일을 통해 하나의 시대를 준비한다. 우리는 여기서 과거 세기의 키치를 회상/재-수집(re-collection)으로 깨어나게 하는 자명종을 만들고 있다."[24]

크라우스는 자신의 '포스트-매체' 담론을 정립하는 과정에서 쇠퇴, 구원, 기억과 같은 벤야민의 키워드들을 폭넓게 받아들인다. "벤야민은 주어진 사회적 형식이나 테크놀로지적 과정이 탄생할 때 유토피아적 차원이 현존하며, 죽어가는 별의 마지막 한 줄기 빛처럼 그 테크놀로지가 이러한 차원을 한 번 더 발산할 때가 바로 그것이 쇠퇴하는 순간이라고 믿었다"(p. 54). 그런데 크라우스가 쇠퇴하는 것이 가진 구원적 역량에 주목하는 방식은 벤야민과 다소 다른 방향으로 나아간다. 벤야민이 쇠퇴하는 것들로부터 물화와 소외의 동력으로 변질된 기술이 가진 원래의 유토피아적 꿈을 보고자 했다면, 크라우스는 전자 미디어의 전 지구적 발전과 설치미술의 국제적인 유행 속에서 더 이상 문제시되지 않는 것으로 판명된

매체라는 관념을 구원하기 위해 쇠퇴하는 것들을 소환한다. 이를 통해 크라우스는 브로타스를 쇠퇴하는 기술적 지지체들로부터 매체의 변별적 특정성을 구원한 예술가로 재조명한다. ⟨북해에서의 항해⟩는 정지 이미지의 기계적 재생에서 비롯된 영화의 기원적 매커니즘은 물론 영화의 전사(prehistory)를 이루는 19세기의 쇠퇴한 문화적 인공물인 플립북(flipbook)의 전통을 재생시킨다. "오래된 기술들을 유행이 지난 것으로 표현함으로써 그런 기법들이 지지하는 매체들의 내적 복잡성을 포착하게 하는 것은 바로 테크놀로지의 상위 질서들의 시작—"로봇, 컴퓨터"—이다. 브로타스에 의해 픽션 자체는 그와 같은 매체, 그와 같은 변별적 특정성의 형식이 되었다"(p. 69).

　매체를 '변별적 특정성'으로 재정의하기 위해 쇠퇴한 것의 구원적 가능성에 대한 벤야민의 통찰을 끌어들이는 크라우스의 사유는 논문 「매체의 재창안」에서 심화된다. 이 글에서 크라우스는 사진에 대한 벤야민의 주요 저작들(특히 「기술복제시대의 예술작품」[이하 「예술작품」으로 표기])을 독해하면서 20세기 후반 현대미술에서 사진의 위상 변화를 매체 개념의 변화와 연관시켜 조명한다. 크라우스에 따르면 「예술작품」의 중요한 의의는 기술이 예술작품의 가치와 지각 양식에 미친 중대한 변화를 지적하면서 사진을 미적 대상이나 독립적 매체를 넘어서는 '이론적 대상'으로 정립했다는 것이다. 19세기에 탄생한 사진은 19세기 말과 20세기 초를 거쳐

25.
Benjamin, "The Work of Art in the Age of Its Technological Reproducibility: Third Version," *Walter Benjamin, Selected Writings, Vol. 4, 1938-1940*, eds. Howard Eiland and Michael W. Jennngs, trans. Edmund Jephcott et al.(Cambridge, MA: The Belknap Press of Harvard University Press, 2003), pp. 255-256.

노출 속도의 향상과 휴대용 카메라의 확대, 사진 인쇄술의 저렴한 보급 등으로 빠른 속도로 대중화되면서 다른 예술에도 중대한 영향을 미쳤다. 대량소비와 대량복제의 가능성을 담보한 현대적 사진은 벤야민에 따르면 "복제된 예술작품이 날이 갈수록 점점 더 복제 가능성을 위해 고안된 예술작품이 되어가고 있음"을 입증함은 물론, "[예술작품을] 공간적인 동시에 인간적으로 '가까이 끌어들이고자' 하는 욕망"을 충족시킨다.[25] 이를 통해 사진은 특정 매체나 미적 대상을 넘어 전통적인 예술 대상과 대량 생산 및 소비되는 사물을 등가화시키는 새로운 교환 체제를 예시하고, 그러한 교환 체제가 가져온 새로운 종류의 지각을 대표한다. 사진이 인간의 감각을 새롭게 변화시키는 방식들, 즉 벤야민이 '시각적 무의식(optical unconscious)'이라 부른 기계적 시각의 충격은 미래파와 다다이즘의 콜라주가 제시하는 이질적 대상들의 병치, 마르셀 뒤샹의 레디메이드 오브제 활용, 그리고 영화에서의 빠른 시공간 전환, 클로즈업, 슬로 모션으로 연장된다. 이렇게 사진은 전통적인 예술작품의 개념과 그 가치를 뒤흔들고, 그 예술작품이 지각되고 소비되는 방식을 근본적으로 재편하고, 예술과 대중문화 사이의 경계를 넘나들며, 나아가 기존에 분리되어 있었던 예술 장르들을 횡단한다. 크라우스는 벤야민이 「예술작품」에서 사진을 경유하며 읽었던 이러한 현상들을 전통적인 매체 특정성의 위기로 볼 수 있다고 주장한다. "「예술작품」에서 사진은 그 자체의 (테크놀로지적으로 굴절된) 매체가 갖는 특정성을 주장할 뿐 아니라 미적인 것 자체의 가치들을 부인하는 가운데—사진이라는 독립적 매체를 포함하여—독립적 매체라는 바로 그 이념을 기각한다"(p. 79).

크라우스는 벤야민이 사진에 대한 일련의 저작들에서 통찰한 이러한 위상 변화가 2차 세계대전 이후의 현대미술에서 사진의 활용과 더불어 발생했다고 주장한다. 1960년대 이후의 개념미술은 포토저널리즘의 모방과 아마추어 사진의 모방, 그리고 기록의 수단으로서의 사진의 활용 등을 통해 개별 매체의 특정성을 넘어선 예

술 일반의 정의, 예술과 비예술 사이의 구분이라는 문제를 탐구했다. 그러나 1980년대 이후 "사진은 갑자기 쥬크박스나 트롤리카와 같은 산업적 폐기물의 일종, 새롭게 정립된 수집물이 되었다. 그런데 사진이 미적 생산과의 새로운 관계로 진입했던 것처럼 보이는 때가 바로 이 지점, 즉 유행이 지난 것이라는 바로 이 조건 안에서다"(p. 86). 바로 이 '유행이 지난' 기술적 지지체(예를 들면 사진과 필름 시대의 영화)가 크라우스가 말하는 '매체의 재창안'의 대상이다.

즉 크라우스에게 있어서 재창안되는 매체(말하자면 '변별적 특정성'을 가진 것으로 재정립되는 매체)는 예술과 대중문화에서의 전성기를 지나 망각되거나 쇠퇴한 기술적 지지체다. 크라우스가 자신의 저작들에서 매체의 재창안에 대한 사례로 지적한 예술가들은 바로 쇠퇴한 기술적 지지체로부터 문화적 기억과 표현적 가능성을 이끌어내고 기존의 매체 예술에 대한 구별들을 질의한다는 공통점을 갖는다. 콜먼은 과거에 사업 프리젠테이션과 광고에 활용되었지만 지금은 골동품처럼 전락한 슬라이드 영사기의 기술적 작동 원리를 변형시켜, 거기에 내장된 문화적 기억은 물론 이와 인접한 다른 과거의 매체들(사진과 영화, 그리고 성인용 만화책과 같은 20세기의 펄프 문학)이 가진 미학적 원리들마저도 환기시킨다.[26] 켄트리지의 애니메이션 영화들이 선보이는 형상들의 역동적인 조형성과 프레임에 대한 지각은 스톱모션 애니메이션이라는 영화의 원시

26.
예를 들어 크라우스는「매체의 재창안」에서 이렇게 말한다. "콜먼이 이용하는 것은 바로 이 자원, 즉 대중'문학'의 가장 비속화된 형태인 성인용 만화책들이다. 그는 슬라이드 테이프라는 물리적 지지체를 궁극적으로 매체라 불릴 수 있는 것에 대한 충분히 분절적이고 형식적으로 반영적인 조건으로 변형시키는 과정에서 그러한 자원을 이용한다"(p. 92).

27
크라우스는 켄트리지에 대한 논문 「The Rock」에서 키틀러의 다음과 같은 주장을 자신의 매체 관념에 대한 안티테제로서 인용한다. "채널과 정보의 일반적 디지털화는 개별 미디어들 사이의 차이를 삭제한다. 음향과 이미지, 음성과 텍스트는 소비자들에게 인터페이스라 알려진 표면 효과로 환원된다…… 광케이블 네트워크가 이전에 구별되던 데이터의 흐름을 디지털

화된 숫자들의 표준화된 계열로 변환하면 어떤 매체 또한 다른 매체들로도 번역될 수 있다…… 디지털 기반 위의 총체적 미디어 링크는 매체라는 바로 그 관념을 삭제할 것이다"(Friedrich A. Kittler, *Gramophone, Film, Typewriter*, trans. Geoffrey Winthrop-Young and Michael Wutz[Stanford, CA: Stanford University Press, 1999], pp. 1-2).

적 출발점은 물론, 20세기 초 대중문화의 산물인 만화책과 카툰 애니메이션에 대한 기억을 소환한다. 루샤는 자동차를 기술적 지지체로 삼아 자동차가 함축하는 현대적 가동성과 자동성을 회화적 구성의 형태로 변환한다. 그래서 이렇게 말할 수 있다. '크라우스에게 매체는 일단 그것이 쇠퇴했을 때 재창안되는 것이다.'

크라우스가 기술적 지지체의 쇠퇴를 재창안의 조건으로 삼은 배경은 바로 그가 상정한 미디어라는 개념과 결부된다. 크라우스는 미디어라는 개념을 커뮤니케이션 수단으로 간주하면서 자신의 매체 개념과 엄밀하게 구분 짓는데, 이는 마샬 매클루언(Marshall McLuhan)이나 프리드리히 키틀러(Friedrich A. Kittler)의 미디어 이론 진영에 대한 대항적 자세에 근거한다. 크라우스에게 있어서 매클루언과 키틀러는 뉴미디어가 기존 매체의 감각과 경험, 효과는 물론 이 매체의 표현 형태를 근본적으로 흡수한다는 주장을 대표한다.[27] 크라우스가 『북해에서의 항해』 이후의 저작에서 "매체는 메시지다"라는 매클루언의 선언에 대한 반격으로 "매체는 기억이다(the medium is the memory)"라고 선언한 이유가 바로 여기에 있다. "매클루언은 매체의 비특정성을 기뻐하고, 그것의 '메시지'는 항상 다른, 이전의 매체를 참조한다…… 대신 '매체는 기억이다'라는 명제는 한 특정 장르의 선조들이 투여한 노력을 현재를 위해 보존하는 매체의 역량을 고수한다. 이러한 저장고를 망각하는 것은 기억의 적대자다"(Under Blue Cup, p. 127). 크라우스가 말하는 '매체를 재창안하는' 예술가들은 바로 그런 기억을 되살려내고 그로부터 자신들의 표현성을 모색한다. 즉 이들은 자신들의 예술적 표현을 매체의 물리적 실체로 환원시키지 않고 그 매체에 담긴 미학적, 문화적 기억들을 환기시키며 이를 통해 기술적 수단의 지배에 함몰되지 않는 예술적 자율성을 회복하고자 한다. "재귀성(recursivity)의 새로운 형태라 할 수 있는 기술적 지지체의 창안자들은 예술의 자율성에 특정한 공간의 종언에 대한 포스트-매체의 고집…… 에 도전하고 있다"(Under Blue Cup, p. 25).

IV. '포스트-매체' 대 '포스트-미디어': '포스트-매체' 담론의 의의와 한계

지금까지 두 가지 프레임들을 통해 살펴본 크라우스의 '포스트-매체' 담론은 현대미술 비평과 영화연구 모두에 중요한 영향을 미쳐왔다. 매체를 단일한 물리적 실체로 규정하고 이로부터 예술적 스타일의 자기반영성과 예술 장르의 구별을 정립한 그린버그 식 매체 특정성을 넘어서려는 크라우스의 비평적 시도는 자크 랑시에르(Jacques Rancière), 니콜라 부리오(Nicolas Bourriaud)와 같은 영향력 있는 비평가들의 담론과 공명한다. 예를 들어『이미지의 운명(The Future of the Image)』(2007)에서 현대 회화와 고전적 영화 이론에 공통적으로 적용된 매체 특정성 테제를 비판한 랑시에르는, 상이한 예술 형태들의 이질적 요소들을 충돌시키고 공존시키는 다양한 현대 예술의 실천들(영화와 비디오 설치 작품부터 예술과 비예술, 예술적 대상과 생활세계 사이의 경계들을 지우는 멀티플랫폼 프로젝트들에 이르기까지)에 관심을 기울여왔다.[28] 랑시에르는 한 인터뷰에서 이러한 실천들이 "매체 특정성을 지우는 것, 사실상 변별적 실천으로서의 예술의 가시성을 지우는 것"[29]에 의해 규정된다고 단언함으로써, 크라우스의 '포스트-매체' 담론과 통하는 인식을 드러낸다. 부리오의 '관계 미학(relational aesthetics)'

28.
『이미지의 운명』에서 랑시에르는 영화 이미지가 영화의 본질을 구현한다는 매체 특정성 관념에 대항한다. 대신 그는 영화 이미지(예를 들어 시네마토그라피의 순수성을 가장 잘 구현한 것으로 알려진 로베르 브레송[Robert Bresson]의 영화 이미지)가 소설과 회화 등의 다른 예술 형태들로부터 비롯된 질료들을 결합하는 작용(operation)에서 비롯된다고 주장한다. "이러한 작용들은 서로 다른 이미지-기능들, 이미지라는 단어의 상이한 의미들을 포함한다"(Rancière, The Future

of the Image, trans. Gregory Eliott, New York and London: Verso, 2007, p. 6; (국역본)『이미지의 운명』, 김상운 옮김, 현실문화, 2014. 같은 책에서 랑시에르는 "예술 개념은 실천이나 제작 방식이라는 의미로 이해된…… 불안정하고 역사적으로 결정된 분리접속(disjunction)의 개념"(같은 책, p. 72)이라고 말함으로써, 매체를 예술 형태와 예술들 사이의 구별을 결정하는 선험적 근거로 규정하는 그린버그의 매체 특정성 테제를 직접적으로 반박한다.

29.
Rancière, "Art of the Possible: Fulvia Carnevale and John Kelsey in Conversation with Jacques Rancière," Artforum, vol. 45, no. 7(March 2007), p. 257.

또한 모더니즘적 매체 특정성의 종언을 알리는 크라우스의 논의와 일정 부분 연결된다. 부리오는 자신의 '관계 미학'이 '무작위의 유물론(random materalism)'에 근거한다고 말하는데, 이러한 유물론은 예술가가 채택하는 개별 재료가 그의 예술작품에 어떤 본질을 부과하는 것도, 이 작품의 형태를 사전에 결정하는 것도 아님을 암시한다. 대신 부리오는 예술작품의 재료보다 선행하는 것이 형태라고 간주하면서, 이를 "예술적 명제가 예술적 구성체 또는 다른 구성체들과 맺는 역동적 관계 속에서 나타나는 구조"[30]라고 정의한다. 물론 크라우스의 '포스트-매체' 담론은 랑시에르 및 부리오와 일정한 지평을 공유하면서도 '변별적 특정성' 등의 용어들을 통해 매체 특정성의 관념을 유지하고 갱신하고자 시도한다는 점에서 이들과는 어느 정도 구별되어야 한다.[31]

한편 크라우스의 '집적 조건'으로서의 매체 관념 및 쇠퇴하는 과거의 매체에 대한 구원적인 시각은 2000년대 이후 포스트-시네마 관점의 영화연구에서 셀룰로이드 기반 영화의 물질성과 표현적 잠재력을 재평가하는 시각을 뒷받침한다. 메리 앤 도앤(Mary Ann Doane)은 크라우스의 매체 특정성 관념을 매체의 물질적 제한이 부과한 부정성과 긍정성의 변증법이라는 관점으로 읽는다. 전통적인 영화의 지표성이 그 "매체의 불가분한 요소(필름의 화학적, 사진적 기반)는 물론

30.
Nicolas Bourriaud, *Relational Aesthetics*, trans. Simon Pleasance and Fronza Woods (Paris: les presses du réel, 2002; (국역본) 『관계의 미학』, 현지연 옮김, 미진사, 2011, p. 21. 부리오는 그린버그식의 매체 특정성 테제에 대한 명백한 반대를 이후의 저서 『래디컨트(The Radicant)』(2009)에서 더욱 분명히 밝힌다. "래디컨트 예술은 매체 특정적인 것의 종언을, 특정한 장들을 예술의 영역에서 배제하려는 모든 시도의 포기를 암시한다"(Bourriaud, The Radicant, trans. James Gussen and Lili Porten, New York: Lukas & Sternberg, 2009, p. 53; (국역본) 『래디컨트』, 박정애 옮김, 미진사, 2013.

31.
물론 랑시에르는 부리오보다 크라우스에 더욱 가까운 태도를 보인다. 최근의 글에서 랑시에르는 매체를 '환경(milieu)'으로 정의하는데 이는 이중적인 의미를 갖는다. 즉 매체는 "하나의 결정된 예술적 배치의 수행들이 각인되는 환경"인 동시에 "이러한 수행들 자체가 형성하는 데 기여하는 환경" 모두를 뜻한다(Rancière, "What Medium Can Mean," *Parrehsia*, no. 11[2011], p. 36.). 전자의 환경이 크라우스의 '기술적 지지체'와 통한다면, 후자의 환경은 관습이 예술 작업의 한계를 규정하는 동시에 이를 초월하는 표현성을 가능하게 한다는 크라우스의 견해를 연상시킨다.

물질적 한계들로 주어진 것에 대한 위반의 가능성을 담는다."[32] 반면 디지털 미디어는 "비물질성의 환상을 물씬 풍긴다"[33]는 점에서 셀룰로이드 매체의 성질들이 이전에 보증한 제한과 가능성에 대한 위협으로 파악된다. 로도윅은 크라우스에게 영향을 미친 카벨의 자동기법 개념이 영화 매체의 합성적(composite) 성격으로 연장된다는 점을 밝힌다. 즉 영화는 그 기술적 요소들인 카메라, 필름 스트립, 영사(카벨의 용어를 쓰자면 기입[transcription], 연속[succession], 영사)라는 세 가지 자동기법들이 서로 긴밀하게 연결될 때 과거의 세계를 현재의 관객에게 전달하는 매체로 기능한다. 로도윅은 카벨의 이러한 영화 존재론이 "매체라는 관념을 잠재성들의 지평(horizon of potentialities)으로 파악하게 한다"고 말하면서 이때 이 지평은 "[자동기법들의] 기술적 요소들이 갖는 역사적 가변성과 종종 예기치 않은 미학적 목적들에 대한 이 요소들의 반응성 모두에 민감하다"[34]라고 덧붙인다. 여기서 로도윅이 말하는 '잠재성들의 지평'은 크라우스의 '기술적 지지체'를 분명히 환기시킨다. 그는 아날로그 자동기법에 근거한 셀룰로이드 영화의 표현적 잠재력이 디지털의 알고리즘적 자동기법으로 대체되면서 과거의 세계에 대한 지속의 경험이 '디지털 사건(digital event)'으로 대체되는 포스트-시네마의 상황에 대해 근심한다.

이러한 영향력과 의의에도 불구하고 나는 크라우스의 '포스트-매체' 담론이 전통적인 기술적 지지체로서의 '매체'와 전자 미디어

32.
Mary Ann Doane, "The Indexical and the Concept of Medium Specificity", *Differences: A Journal of Feminist Cultural Studies*, vol. 18, no. 1(Spring 2007), Special Issue entitled "Indexicality: Trace and Sign," p. 131.

33.
Ibid., p. 143.

34.
Rodowick, *The Virtual Life of Film*, p. 84.

35.
이를 뒷받침하듯 크라우스는 『북해에서의 항해』의 마지막 장에서 포스트모던 미디어 문화가 미적 영역을 잠식했다는 프레드릭 제임슨의 견해를 인용하면서 브로타스, 콜먼, 켄트리지 등을 이러한 흐름에 동참하지 않고 "변별적 특정성이라는 관념을 포용한"(p. 72) 예술가들로 평가한다.

36.
일례로 뉴미디어 이론가 마크 한센(Mark B. N. Hansen)은 디지털이 "일련의 자동적인 파편들로 이루어진 집적물"이라는 점에서 아날로그 매체 못지않게 자기변별적이라고 주장하면서 크라우스의 견해를 비판한다(Mark B. N. Hansen, *New Philosophy for New Media*[Cambridge, MA: MIT Press, 2004], p. 24).

이후의 '미디어'를 이분법적으로 파악할 때 한 가지 중요한 한계를 내장한다는 점을 주장한다. 크라우스는 전자 및 디지털 미디어를 '구성적으로 이질적'이기 때문에 영화와 같은 변별적 특정성을 갖지 않는 것으로, 미적 경험의 자율성을 문화산업이 잠식했음을 입증하는 '설치미술의 국제적 유행'을 추동하는 것으로 간주한다. 콜먼, 켄트리지 등의 예술가들은 이러한 전자 및 디지털 미디어의 위협에 맞서 유행이 지난 기술적 지지체를 변별적 특정성을 띠는 매체로서 재창안하고 이로부터 표현적 잠재력을 끌어내는 동시에 예술적 자율성을 모색하는 실천가들로 평가된다. 이러한 논리 전개가 시사하는 바는 두 가지다. 하나는 크라우스의 '포스트-매체' 담론이 그린버그 식의 모더니즘을 넘어서는 매체 개념 및 매체 특정성 개념을 제안함에도 불구하고 매체를 예술적 자율성의 근거로 삼는 그린버그의 이념을 유지한다는 점에서는 여전히 모더니즘적이라는 것이다. 이러한 수정된 모더니즘적 목소리는 전자 미디어 이후의 미디어 예술을 포스트모더니즘으로 단정하는 오랜 이분법(즉 '자기변별적' 매체로서의 모더니즘 대 '구성적 이질성'으로서의 포스트모더니즘이라는 이분법)을 소환하는 결과를 낳는다.[35]

매체를 쇠퇴의 순간에만 재창안의 가능성에 열리는 것으로 파악하고 이를 커뮤니케이션 수단으로서의 미디어와 대립시키는 크라우스의 견해는 전자 미디어 이후의 미디어가 기존의 매체 관념 및 매체 특정성 관념을 생산적으로 초월할 수 있는 가능성에 대한 고려를 애초부터 배제한다. 즉 디지털 미디어 또한 영화와 마찬가지로—그러나 다른 방식으로—그 안에 이질적인 구성요소들을 포함하는 '집적 조건'을 가졌다는 점에서 전통적인 매체 관념을 넘어서며, 컴퓨터의 구성요소 또한 프로그래밍 알고리즘, 하드웨어, 인터페이스, 네트워크 등으로 분화되는 '변별적 특정성'을 가진 것으로 여길 수 있다.[36] 무엇보다도 유행이 지난 기술적 지지체의 기억을 끌어내고 그 안의 변별적 특정성의 요소들을 식별하면서 표현적 잠재력을 갱신할 수 있는 가능성은 전통적인 기술 매체(사진과 영

화)를 고수하는 작업을 통해서만 실현된다고 말할 수는 없다. 즉 비디오와 디지털 미디어 또한 전통적인 기술 매체와 상호작용하면서 이를 '재창안'하는 데 활용될 수 있다.

이 점을 뒷받침하기 위해서는 크라우스가 고수하는 '매체의 재창안' 관념에 대한 몇 가지 반례를 간단히 언급하는 것만으로 충분해 보인다. 알프레드 히치콕의 ‹사이코(Psycho)›(1960)를 비디오 재생기를 통해 초당 2프레임으로 감속시켜 전시한 더글러스 고든(Douglas Gordon)의 ‹24시간 사이코(24 Hour Psycho)›(1993)에서 비디오는 히치콕의 영화를 뒷받침하는 몽타주와 프레임 변환(즉 영화의 집적 조건과 변별적 특정성)을 식별 가능하게 함은 물론 이러한 기법들이 구현한 정서적, 문화적 기억을 새로운 시간적 경험 속에서 환기시킨다. 크리스 마르케(Chris Marker)는 자신의 영화적 작업에서 탐구한 비자발적 기억의 가능성을 CD-ROM의 비선형적 항해라는 인터페이스로 연장시킨다(‹비기억(Immemory)›[1997]). 하룬 파로키(Harun Farocki)는 디지털의 비선형 편집과 공간적 동시성의 알고리즘들을 받아들여 몽타주라는 영화의 기술적 지지체를 갱신하고, 이를 통해 영화 이후의 미디어들이 인간의 지각을 자동화하는 과정에 대한 비판적 독해를 일련의 다채널 영상 설치 작품에서 수행했다.

크라우스가 2006년에 후속으로 발표한 글인 「포스트-매체 조건으로부터의 두 순간들(Two Moments from the Post-medium Condition)」에서 기술적 지지체에 대한 수정주의적 정의를 시도한 이유는 뉴미디어를 '매체의 재창안'에서 배제한 이러한 이분법을 어느 정도 의식했기 때문으로 보인다. "'기술적 지지체'는 보다 전통적인 미적 매체들(유화, 프레스코, 동과 합금 금속과 같은 많은 조각용 재료들)의 최근 쇠퇴를 인정하는 장점을 가짐은 물론 **새로운 기술들의 겹쳐진 매커니즘들을 환영하는데,** 이것들은 작품의 물질적 지지체를 단순하고 일원화된 것으로 식별하는 것을 불가능하게 만든다."[37] 이 글에서 포스트-매체 조건하에서 매체를 기

술적 지지체로서 재창안하는 예술가들은 발성영화의 동시녹음 기술을 다채널 비디오 작업으로 연장한 크리스천 마클리(Christian Marclay) 등으로 확장되고, 2011년도 저서『푸른 컵 아래에서 (Under Blue Cup)』에는 파로키의 사례가 포함된다.

이러한 부분적 수정에도 불구하고 전통적인 기술적 지지체를 특권화하는 크라우스의 '포스트-매체' 담론에는 뉴미디어의 새로운 기술적 국면들과 문화적 행위들이 현대미술의 작품 관념과 관람성 관념, 미적 기법들을 재조직할 수 있는 가능성을 탐구하는 예술적 실천을 위한 공간이 희박하다. 최근 몇 년간 현대미술 비평에서 제기된 담론들은 '포스트-매체' 담론의 이러한 한계를 수정하고자 하는 시도로 보인다. 클레어 비숍(Claire Bishop)은 오늘날의 주류 현대미술이 디지털 혁명에 의존하는 동시에 이를 부인한다고 주장한다. 한편으로 현대미술은 디지털 코드의 가변성, 디지털 인터페이스의 상호작용성, 인터넷이 증여한 데이터의 접근 가능성 등을 예술적 창조와 수용의 원리로 받아들이면서도 다른 한편으로는 아날로그 매체의 물질성에 과도하게 집착함으로써 이러한 영향을 쉽게 인정하지 않았다는 것이다. 이런 점에서 비숍은 크라우스의 '포스트-매체' 담론을 형성하는 벤야민의 주장이 아날로그 매체의 물질성만을 신화적으로 부각시키는 작가들의 작품을 고려하면 "거의 향수적으로 들린다"라는 점을 지적한다.[38] 데이비드 조슬릿(David Joselit)은 크라우스와 마찬가지로 매체 관념을 그린버그를 넘어서는 식으로 재구성하고자 하지만, 그 재구성의 핵심은 전통적인 기술적 지지체를 고수하는 크라우스와는 달리 인터넷이 제공하는 정보와 이미지의 생산 및 소비 양식이다. 조슬릿은 물질적 실체와 경계를 가진 대상으로 귀결되는 전통적인 매체 대신 포맷

37.
Krauss, "Two Moments from the Post-medium Condition," *October*, no. 116(Spring 2006)," p. 56 (강조는 인용자).

38.
Claire Bishop, "Digital Divide," *Artforum*, vol. 51, no. 1(September 2012), p. 437.

(format)이라는 용어를 제안하는데, 이는 인터넷의 확산에 따른 새로운 행위들인 '재프레이밍(reframing)', '캡처(capturing)', '재서술(reiterating)', '문서화(documenting)'에 호응하는 관념으로, 이미지와 정보의 흐름들에 대한 "링크들 또는 연결점들의 패턴을 수립"하는 "변별적 장(differential field)"으로 정의된다.[39] 즉 포맷은 전통적인 기술적 지지체와 사물은 물론 뉴미디어의 알고리즘과 새로운 사용자 행동 패턴들을 포용하는 집적 조건으로, 기존의 매체와 예술적 장르 구분을 넘어서는 예술적 반응과 형태 창안의 근거가 된다.

2000년대 초반 이후 뉴미디어 이론 및 예술 비평계에서 제기된 '포스트-미디어 담론(post-media discourse)'은 크라우스의 '포스트-매체' 담론이 가진 한계에 대한 반응으로 읽을 수 있다. 레프 마노비치(Lev Manovich)와 피터 바이벨(Peter Weibel)이 주도한 이 담론은 전통적인 매체 개념 및 매체 특정성 개념의 종언을 주장한다는 점에서 '포스트-매체' 담론과 동일한 출발선에 선다. 마노비치는 텔레비전과 비디오의 등장, 1900년대의 디지털 혁명이 특별한 질료와 그 재현적 능력의 물리적 본성에 근거한 전통적 매체 개념은 물론 이러한 매체 개념이 지탱한 예술적 장르와 형태 들의 구별을 무화시켰다고 진단한다. 특히 디지털 혁명은 모더니즘적 매체 특정성 테제의 결정적 종언을 알리는데, 예를 들어 물질적 수준에서는 디지털

39.
David Joselit, *After Art*, Princeton (NJ: Princeton University Press), pp. 55-56, 조슬릿의 '포맷' 개념에 대한 다른 논의로는 최종철, 앞의 글, pp. 199-201을 참조하라.

40.
Lev Manovich, "Post-media Aesthetics," *(dis)Location*, exhibition catalogue(Center for Art and Media, Karlsruhe and Hatje Cantz, 2001), pp. 11-12.

41.
Ibid., p. 13.

42.
Peter Weibel, "The Postmedia Condition," paper given at the "Postmedia Condition" exhibition, MediaLabMadrid, Madrid, February 7 to April 2, 2006, online at http://www. medialabmadrid. org/medialab/medialab.php?l= 0&a=a&i= 329(2015년 12월 1일 접근).

43.
Manovich, "After Effects, A Velvet Revolution," *Millennium Film Journal*, nos. 45/46 (Fall 2006), p. 6.

44.
Ibid., p. 10. 마노비치는 소프트웨어가 수행하는 이러한 기법적 수준의 통합과 자유로운 리믹스 가능성을 심층적 리믹스성(deep remixability)이라 부른다. 이에 대한 보다 상세한 논의는 Manovich, *Software Takes Command*(New York: Bloomsbury Academic, 2014), pp. 267-276을 참조하라; (국역본) 『소프트웨어가 명령한다』, 이재현 옮김, 커뮤니케이션북스, 2014.

재현 기법이 "사진과 회화(정지 이미지 영역에서)의 차이들과 영화와 애니메이션(무빙 이미지 영역에서)의 차이들을 지우기" 때문이고, 미학적 수준에서는 "웹이 멀티미디어 문서를 새로운 커뮤니케이션 표준으로 수립했기"[40] 때문이다. 이러한 상황들에 직면하여 마노비치는 정보화 시대의 사용자 행위에 부합하는 새로운 미학적 원리로서 '포스트-미디어 미학(post-media aesthetics)'을 제시하는데, 이는 "데이터, 인터페이스, 스트림, 저장, 리핑(rip), 압축과 같은 컴퓨터의 새로운 개념들과 은유들, 작용들"을 채택하며 "어떤 특별한 저장 및 커뮤니케이션 미디어와도 묶이지 않는다."[41] 바이벨 또한 "모든 예술적 분과들이 뉴미디어에 의해 변형되고 있으며 그 영향은 일반적이고 이 미디어의 패러다임은 모든 예술들을 포용한다"[42]라고 주장하면서, 기존 예술과 매체의 변별성이 컴퓨터의 영향권으로 흡수되는 상황을 '포스트-미디어 조건'이라 명명한다.

크라우스가 뉴미디어를 기존의 예술 매체와 형태를 포섭하고 동화하는 비특정성의 동인으로 규정하고 이에 대항하는 전통적인 기술적 지지체 기반의 작업을 이러한 예술적 실천의 근거로 본 반면, 마노비치와 바이벨은 바로 그 뉴미디어의 기술적 작용들이 이러한 예술적 실천을 가능하게 한다고 주장한다는 점에서 구별된다. 마노비치는 1990년대 이후 문화적 인공물의 생산 영역 전반에서 이루어진 다양한 소프트웨어의 발전에서 비롯되었다고 주장한다. 예를 들어 무빙 이미지 제작 영역에서 애프터이펙트(Adobe After Effects), 마야(Maya), 인페르노(Inferno) 등의 편집 소프트웨어들은 "이전에 분리된 미디어들—실사 촬영, 그래픽, 정사진, 애니메이션, 3차원 컴퓨터 애니메이션, 타이포그래피—을 다양한 방식으로 결합"[43]시킴으로써 하이브리드 시각 언어의 번성을 이끌어 왔다. 이러한 현상은 편집 소프트웨어들이 기존 매체(사진, 그래픽, 실사 영화, 수작업 애니메이션, 비디오)의 형태와 미학적 효과뿐 아니라, 이 매체들의 물질적 경계를 넘어 "그것들의 생산에 사용되었던 모든 기법들을 시뮬레이션하기"[44] 때문이다. 마노비치의 이론을

좀 더 거슬러 올라가면, 이러한 시뮬레이션 가능성은 그가 뉴미디어의 변별적인 원리 중 하나로 제시한 트랜스코딩(transcoding), 즉 기존에 물리적으로 분리된 매체들의 대상과 기법들을 디지털 코드와 알고리즘으로 변환하는 작용에 근거한다.[45] 바이벨은 트랜스코딩과 시뮬레이션에 힘입어 기존 매체의 형태와 기법이 소프트웨어 환경 속에 통합되고 다양하게 결합될 수 있는 이러한 상황을 "특정 미디어의 완전한 가용 가능성(availability)"이라고 표현한다. 바이벨은 현대 예술의 실천에서 컴퓨터의 이러한 가용 가능성이 '미디어 등가성(equivalence)'과 '미디어 혼합(mixing)'이라는 두 가지 단계를 낳았다고 주장한다. 첫 번째 단계, 즉 미디어 등가성이 컴퓨터가 개별 예술 형태와 이에 상응하는 매체를 인식하고 통합하는 것을 뜻한다면, 두 번째 단계, 즉 미디어 혼합은 소프트웨어가 개별 예술 형태를 혁신시키고 이 형태의 매체 특정적 특성을 다른 특성들과 혼합하는 단계를 의미한다.[46]

　　나는 지금까지 간략하게 짚어본 '포스트-미디어' 담론이 뉴미디어가 예술에 미치는 영향에 대한 분명한 입장 차이에도 불구하고 '포스트-매체' 담론과의 두 가지 공통점을 지적함으로써 크라우스의 완고한 이분법(즉 뉴미디어를 '매체의 재창안' 가능성에 포용하지 않는)에 내재된 한계를 간접적으로 노출한다고 주장한다. 마노비치와 바이벨은 크라우스와 마찬가지로 전자 미디어 이후의 미디어가 모더니즘적 매체 특정성의 종언을 알린다는 점을 거론한다. 또한 크라우스와 마찬가지로 이들은 매체를 내적으로 분화되고 열린, 비환원적인 구성물로 이해하며 모더니즘적 매체 특정성 테제 아래 분화되

45.
Manovich, *The Language of New Media*(Cambridge, MA: MIT Press, 2001), p. 45; (국역본) 『뉴미디어의 언어』, 서정신 옮김, 커뮤니케이션북스, 2014. 이런 점에서 마노비치는 트랜스코딩을 "미디어의 컴퓨터와가 가져온 가장 중요한 결과"라고 규정한다.

46.
Weibel, "The Postmedia Condition."

47.
이러한 주장에 대해서는 Manovich, *Software Takes Command*, pp. 147-157을 참조하라.

48.
Weibel, "The Postmedia Condition."

49.
Sven Lütticken, "Undead Media," *Afterimage*, vol. 31, no. 4(January/February 2004), p. 12.

었던 기존 매체의 기법적, 미학적 구성 성분들이 기존 매체 예술의 경계를 넘어 다양한 방식으로 결합되고 새로운 관계를 수립할 수 있는 새로운 예술적 실천의 가능성에 주목한다. 이러한 두 가지 공통점들은 크라우스의 '포스트-매체' 담론이 그가 배제했던 '미디어'를 포용할 때 더욱 설득력이 있음을 시사한다. 이러한 시사점에도 불구하고 '포스트-미디어' 담론이 크라우스의 담론에 대한 완전한 대안으로 자리 잡을 수는 없다는 점 또한 지적될 필요가 있다. 마노비치가 소프트웨어를 자신에게 고유한 새로운 도구들과 인터페이스들을 더하면서 기존 매체의 형태와 기법을 통합하는 유일한 것(따라서 그는 "오직 소프트웨어만이 있다"라고 말한다)이라고 주장할 때,[47] 또한 바이벨이 "보편적 기계로서의 컴퓨터가 모든 미디어들을 시뮬레이션할 것을 주장하므로 모든 예술은 포스트-미디어 예술이다"[48]라고 선언할 때, 우리는 이 지점에서 '포스트-미디어 담론'이 디지털 미디어의 전례 없는 새로움과 그 포괄적 영향력(즉 모든 예술과 문화는 소프트웨어와 인터페이스의 논리 아래 동화된다)을 찬미하는 기술결정론적 담론으로 읽힐 위험이 있음을 알 수 있다. 크라우스의 '포스트-매체' 담론을 이루는 '매체는 기억이다'라는 주장은 바로 이 포스트-미디어 담론의 기술결정론적 유토피아주의에 대한 유용한 대안을 제공한다는 점에서 정당성을 확보한다. 비평가 스벤 뤼틱켄(Sven Lütticken)은 크라우스의 이러한 전제를 받아들여 미디어의 사용에 있어서 기억이 차지하는 역할을 강조한다. "미디어는 단순히 도구나 기계들이 아니라 관습들의 겹침이며, 미디어의 기억들이 우리를 따라다닌다. 심지어 포스트-미디어의 시대에 더욱 그렇다."[49]

V. 매체 대 미디어의 이분법을 넘어

뉴미디어가 기존 매체 관념 및 매체 예술에 미치는 영향을 두고 공존하는 동시에 분기하는 두 개의 담론인 '포스트-매체'와 '포스트-미디어' 담론은 모더니즘적 매체 특정성의 종언이 처음 현실화된 1960년대에 제기된 매체/미디어 사이의 대립을 2000년대 이후의 디지털 시대에 부활시킨다. 그린버그는 1968에 쓴 한 편의 글에서 당대의 다양한 예술적 움직임(해프닝, 플럭서스, 개념미술 등)이 표현했던 기존 예술들 간의 혼융과 경계 초월을 다음과 같은 어조로 비판한 바 있다. "서로 다른 매체들이 폭발하고 있다. 회화는 조각으로, 조각은 건축과 엔지니어링, 연극, 환경, '참여'로 전환된다. 서로 다른 예술들 간의 경계들은 물론 예술과 예술이 아닌 모든 것 사이의 경계도 철폐되고 있다. 이와 동시에 과학기술은 시각예술들에 침범하여 그것들을 변형시키고 있다."[50] 그린버그가 새로운 기술에 대해 가진 이러한 적대적 태도는 1964년 출간된 『미디어의 이해』에서 매클루언이 제시한 핵심 주장(즉 새로운 미디어의 기술적 혁신이 기존 미디어의 내용은 물론 지각 양식도 변환하고 통합한다는 점), 그리고 다음 언급과 대비할 때 매우 시사적이다. "혼종, 또는 두 미디어들의 만남은 새로운 형태가 탄생하는 진리와 드러남의 순간이다."[51]

크라우스의 '포스트-매체' 담론은 매체 관념을 내적으로 분화된 열린 구조로 파악하는 시각, 그리고 쇠퇴한 기술적 지지체로부터 구원적 잠재력을 발견하는 재창안에 대한 가능성이라는 두 가

50.
Greenberg, "Avant-garde Attitudes: New Art in the Sixties," *Clement Greenberg, The Collected Essays and Criticism. Vol. 4: Modernism with a Vengeance, 1957—1969*, ed. John O'Brian(Chicago, IL: University of Chicago Press, 1993), p. 292.

51.
Marshall McLuhan, *Understanding Media: The Extensions of Man* (Cambridge, MA: MIT Press, 1994), p. 55.

52.
Joselit, Feedback: *Television against Democracy*(Cambridge, MA: MIT Press, 2007), p. 34 (강조는 원저자); (국역본) 『피드백 노이즈 바이러스』, 안대웅, 이홍관 옮김, 현실문화, 2016.

지 유용성에도 불구하고 바로 이러한 매체-미디어 사이의 오랜 이
분법을 넘어서 나아갈 때 오늘날 현대미술과 뉴미디어 예술 모두에
서 벌어지고 있는 예술과 기술의 다양한 연합과 경합을 읽을 수 있
는 설득력을 얻는다. 조슬릿이 1960년대 이후의 비디오아트에 대
한 수정주의적 연구에서 주장하듯, 이 시기 이후 미디어 테크놀로
지의 확산에 예술 체제들의 변동에서 중요한 것은 "예술사와 시각
문화 사이의 경쟁이 아니라, 순수 예술과 전형적으로 결부되는 **매
체**, 그리고 텔레비전과 영화와 같은 상업적 커뮤니케이션 양식들
과 통상적으로 결부되는 **미디어** 사이의 병행적 관계다."[52] 조슬릿
의 통찰을 크라우스의 '포스트-매체' 담론에 적용시켜보면, 그것이
제시하는 매체 및 매체 특정성 관념은 미디어의 배제가 아니라 미
디어의 지속적인 영향력, 그리고 현대미술과 커뮤니케이션 양식들
사이의 지속적인 상호작용을 포용하는 식으로 수정될 때 더욱 유
용할 것이다. 이러한 상호작용은 크라우스의 '포스트-매체' 담론이
주장하는 매체 특정성이 비특정성과 혼종화를 내적으로 포용하
는 변증법적인 시각으로 수정될 필요가 있음을 시사한다. 에드워
드 샹켄(Edward A. Shanken)은 뉴미디어의 역사적 발전이 "매체
특정성과 일련의 비특정적 경향—일반성, 인터미디어, 멀티미디어,
융합—사이를 왕복하는 혼종적 자세를 취해왔다"[53]고 말하면서
이러한 긴장(즉 특정성과 혼종화의 변증법)이 뉴미디어 예술과 지
금까지 구분선을 형성해온 현대미술의 실천과 비평에도 적용된다
고 주장한다. 이런 점에 비추어볼 때, 크라우스의 '포스트-매체' 담

53.
Edward A. Shanken, "Contem-
porary Art and New Media:
Toward a Hybrid Discourse?"
paper presented the conference
"Transforming Culture in
the Digital Age," Tartu, Estonia,
April 15, 2010, p. 10.

론은 현대미술과 뉴미디어 예술/실천 사이의 담론적, 제도적 이분
법을 넘어 이들 사이의 영향력과 공통점을 역사적이고 현재적으로
밝히는 수정주의적 시각으로 연장될 필요가 있다.

⚓⚓⚓

짧지만 영향력 있는 이 책은 2000년대 중반 이후 뉴욕에서의 유학 생활과 박사논문 작업의 주요 매체였으며, 2010년대 이후 영화 미디어 학자로서의 학문적 세계를 구축하고 첫 번째 저서(*Between Film, Video, and the Digital: Hybrid Moving Images in the Post-media Age*[New York: Bloomsbury Academic], 2016)를 작년 출간하는 과정 속에서도 함께 해왔다. 1990년대 중반부터 디지털 테크놀로지의 확산은 셀룰로이드와 단일 스크린, 극장에 근거를 두었던 전통적인 영화의 경계를 급속도로 와해했고 나아가서는 전통적인 영화의 존재론에 위기와 쇠퇴의 그림자를 드리웠다. 그러나 이러한 위기와 쇠퇴의 그림자는 또 다른 기회의 섬광을 던졌고, 디지털을 신화적으로 규정했던 비가시성은 영화적 형태와 경험의 새로운 변이를 가시화해왔다. 한편으로는 전통적인 영화의 매체, 미학 및 경험을 내적 이질성과 외적 다양성이라는 이중나선 속에서 다시 성찰하도록 유도했고, 다른 한편으로는 전통적인 영화의 구성요소가 스스로의 경계를 초월하여 다양한 기술과 형태, 플랫폼들로 확장되는 경로들을 드러내왔다. 영화와 다양한 방식으로 조우해왔고 그 충돌과 협상의 결과를 받아들여 온 모더니즘 이후의 현대미술은 바로 이 두 가지 가능성들을 입증하는 역사적 지층을 형성했고 동시대 미술에서 무빙 이미지의 확산이라는 경관을 그려왔다. 역자에게 있어서 '포스트-매체' 담론을 주창한 크라우스의 이 책은 바로 이 지층과 경관을 탐색함으로써 포스트-필름, 포스트-시네마 조건의 역사와 현재를 규명하는 데 길잡이가 되었고, 다른 한편으로는 비판과 극복의 대상이었다. 그러기에 이 책의 번역 작업은 개인적인 연구 관심사 및 이론적, 비평적 틀을 마련하는 데 커다란 역할을 했던 일차적인 참고자료를 국내에 뒤늦게나마 소개하려는 뜻으로 이루어졌다.

이렇게 개인적인 맥락을 밝힌 이유는 이 책이 지금까지 국내 미술사 연구 및 전시 관련 담론에서도 상당히 많이 논의되어온 '포스

트-매체' 담론의 원전으로만 수용되지는 않기를 바라기 때문이다. 비록 짧은 분량임에도 불구하고 그린버그 이후의 미술비평과 모더니즘 이후 현대미술의 실천적 흐름은 물론 영화 및 비디오에 대한 논의, 쇠퇴하는 기술적 지지체에 대한 벤야민의 통찰을 아우르는 이 책은 현대미술은 물론 영화 미디어 연구, 비판철학에 관심 있는 독자들이 변별적이고 특정적으로 읽을 수 있을 것이다. 강의록임에도 불구하고 크라우스 특유의 섬세한, 마치 플리커 불빛과 다양한 형상들이 현란하게 교차하는 한 편의 실험영화와도 같이 펼쳐지는 원문의 문체로 인해 번역 과정은 쉽지 않았다. 그런 어려움 속에 작업한 번역 원고를 꼼꼼히 살펴보고 출판을 이끈 현실문화 김수기 사장과 편집진, 그리고 이 책과 처음 조우한 시기부터 지금까지 동료 연구자이자 동반자로서 함께 해 온 아내 이선주에게 감사한다.

북해에서의 항해

포스트-매체 조건 시대의 미술

1판 1쇄 2017년 3월 25일
1판 4쇄 2024년 10월 25일

지은이 로절린드 크라우스
옮긴이 김지훈
펴낸이 김수기

디자인 신덕호

펴낸곳 현실문화연구
등록 1999년 4월 23일/ 제2015-000091호
주소 서울시 은평구 불광로 128, 302호
전화 02-393-1125
팩스 02-393-1128
전자우편 hyunsilbook@daum.net
ⓗ blog.naver.com/hyunsilbook ⓕ hyunsilbook ⓧ hyunsilbook
ISBN 978-89-6564-194-0 (03600)

가격은 뒤표지에 있습니다.

이 책의 번역은 2014년도 정부(교육부)의 재원으로
한국연구재단의 지원을 받아 연구되었음(NRF-2014S1A5A8018764).